발칵 뒤집힌

현대 미술

초판 발행일 2022년 4월 29일

지은이 수지 호지
발행인 이상만
발행처 마로니에북스
등록 2003년 4월 14일 제 2003-71호
주소 (03086) 서울특별시 종로구 동숭길113
대표 02-741-9191
편집부 02-744-9191
팩스 02-3673-0260
홈페이지 www.maroniebooks.com

ISBN 978-89-6053-621-0(03600)

ART QUAKE: THE MOST DISRUPTIVE WORKS IN MODERN
ART by Susie Hodge

ⓒ 2021 Quarto Publishing plc

Printed in China

발칵 뒤집힌 현대 미술

수지 호지 지음 | 이지원 옮김

마로니에북스

서론

우리가 알아볼 수 있는 사물을 보여주는 미술 작품은 어딘지 모르게 편안하다. 묘사된 대상이 사실적으로 보일 때, 우리는 작가가 기술적으로 숙련되었음을 알 수 있다.

그러나 역사의 어느 시점에서 미술은 변했고, 현재 생산되는 많은 작품은 우리가 알아볼 만한 것들과 닮은 구석이 전혀 없다. 오늘날 미술 작품은 곧잘 추하거나 충격적이거나 혼란스럽거나 지저분하거나 투박하며, 또 전혀 예상치 못한 재료를 사용하기도 한다. 이 모두는 적잖은 당황과 좌절, 짜증을 불러일으킬 수 있다. 유화나 청동상, 대리석상처럼 우리가 그 앞에 섰을 때 곧장 이해할 수 있는 작품은 대체 어떻게 된 걸까? 미술은 언제, 그리고 왜 변했을까? 변해도 된다고 결정한 사람들은 누구이고, 어떤 일들이 그런 변화를 촉발했을까? 현대 미술과 동시대 미술(modern and contemporary art)은 어째서 죄다 이해하기 어려울까? 실은 그저 헛소리일 뿐이고, 작가들이 우리를 비웃는 것인가? 그리고 사실적인 게 뭐가 잘못이라는 것일까?

이런 모든 문제를 탐구하고자, 이 책은 미술계를 강타하고 미술사의 경로를 바꾼 1850년대 이후 생산된 혁신적인 작품들을 자세히 들여다본다. 미술계에 파장을 일으킨 몇몇 작가들을 짚어가며 그들이 어째서 그런 일을 했고 그것이 어떤 의미에서 왜 중요했는지 밝힌다. 또한 그들이 작업하는 동안 그 주변에서는 어떤 일이 벌어졌는지, 그리고 미술이 왜, 어떤 식으로 문화 전반에 지속해서 큰 영향을 미치는지 살핀다. 미술사에서 신기원을 이룬 몇몇 작품을 조명함으로써, 전반적으로 이 책은 무엇이 왜 어디서 어떻게 언제 미술사를 변화시켰는지 알아본다.

장-루이 에르네스트 메소니에(Jean-Louis Ernest Meissonier, 1815~1891)는 꼼꼼하게 사실적인 화풍으로 명성을 얻은 군사(軍史) 화가로, 생전에 막대한 부를 누렸다. 메소니에는 나폴레옹(1769~1821)과 그의 군대가 치른 전쟁의 이 장면을 실제 사건이 있은 지 50년 만에 그렸지만, 제재와 사실성에서 높은 평가를 받았다. 이 그림은 그에게 큰 찬사를 가져다주었다.

메소니에가 칭송과 금전적 보상을 누리는 동안, 폴 세잔(Paul Cézanne, 1839~1906) 같은 작가는 그림으로 거의 돈을 벌지 못했다. 메소니에의 그림(7쪽)과 가까운 시기에 비슷한 크기로 제작된 세잔의 그림(9쪽)은 처음에는 조롱과 무시를 당했다. 하지만 시간이 흐른 뒤 세잔의 작품은 숭배의 대상이 된 반면, 메소니에는 거의 잊히고 말았다.

미술의 진화

고대로부터 미술은 언제나 진화하고 변화해 왔다. 새로운 기술과 재료, 신념의 변화와 신선한 발상, 그리고 정치적, 사회적, 경제적, 문화적 발전이 모두 사람들이 자신을 표현하는 방식에 영향을 미친다. 또한 다양한 시대와 장소에 속한 작가들이 일정한 방식으로 작품을 창조한 데는 저마다 특정한 이유가 있었다. 예를 들어, 고대 이집트인의 미술은 상당히 도식적으로 보이는데, 그 이유

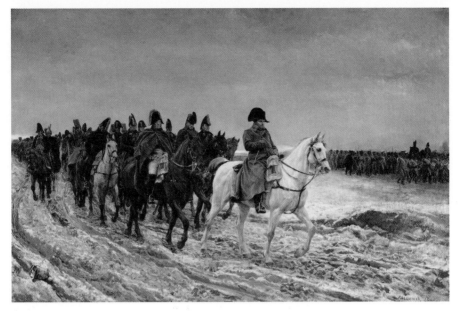

〈프랑스의 1814년 전쟁 Campaign of France, 1814〉, 장-루이 에르네스트 메소니에, 1864년, 목판에 유채, 51.5×76.5cm, 오르세 미술관, 파리, 프랑스

는 그들의 창작 의도가 지상의 인간사를 신들에게 최대한 명확하고 분명하게 설명하기 위해서였기 때문이다. 즉, 그들이 '사실적으로' 소묘하고 채색하고 조각할 능력이 없어서가 아니라, 그들의 작품이 일종의 설명서로 기능했기 때문이다. 르네상스 시대 이탈리아에서 미술은 자연주의적이고 실감나고 조화로운 경향을 띠었다. 이 시대 작가들은 고대 그리스와 로마의 여러 발상과 형식을 계승했고, 개인의 존엄성과 가치를 최우선시한 인본주의적 관념을 표현했다. 19세기 후반 인상주의 화가들은 일상의 찰나적 순간을 포착하고자 했고, 당시 사람들의 눈에 그들의 작품은 어수선하고 그리다 만 듯하고 불손해 보였다. 그러나 그들의 접근법을 추동한 것은 새로운 기술과 선배 작가들의 발상이었다.

'현대적인' 미술
미술은 언제나 그것이 속한 사회의 영향을 받는다. 왜냐하면 흔히 작가는 의도적으로든 아니든 자기 주변에서 일어나는 일을 작품에 반영하고, 대개는 사소한 방식으로라도 독창적이기를 추구하게 마련이기 때문이다. 미술은 수 세기에 걸쳐 다양한 사회와 문화 속에서 변화를 거듭해왔지만, 서구에서 미술 양식의 변화가 더욱더 빈번해지고 뚜렷해지기 시작한 것은 사회, 정치, 기술의 변화가 유례없이 급격했던 19세기부터였다.

19세기 초의 두 가지 주요한 미술 운동은 신고전주의와 낭만주의였다. 신고전주의는 18세기 말에 발굴된 고대 로마 도시, 폼페이와 헤르쿨라네움에서 영감을 받아 시작되었다. 낭만주의는 개인의 자유를 옹호하고 독립적인 사고와 권위에 대한 회의를 장려함으로써, 궁극적으로 더욱더 많은 작가가 관학 미술의 정립된 규율과 기대에 반발하도록 이끌었다.

외젠 들라크루아(Eugène Delacroix, 1798~1863)는 작품 활동 초기부터 프랑스 낭만주의의 기수로 인식되었다. 그는 아카데미의 양식을 따른 화가들에 비해 한결 더 두드러진 붓질로 더욱 표현적인 작품을 그렸다. 또한 그는 색의 광학적 효과를 연구했고, 그의 발상을 진일보시킨 인상주의 화가들에게 직접적인 영향을 미쳤다. 이 그림은 1830년의 7월 혁명을 기념한다. 여성은 자유의 여신으로, 프랑스 혁명의 깃발을 휘두르며 혁명 투사들을 이끌고 있다. 이 삼색기는 후에 프랑스 국기가 되었다.

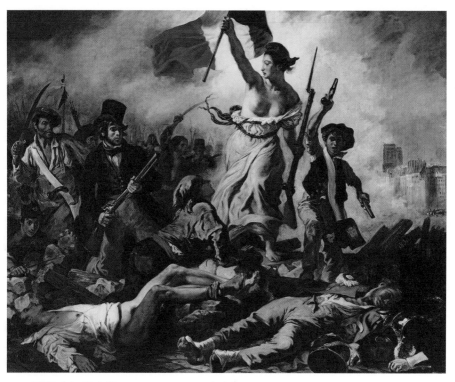

〈민중을 이끄는 자유의 여신 Liberty Leading the People〉, 외젠 들라크루아, 1830년, 캔버스에 유채, 260×325cm, 루브르 박물관, 파리, 프랑스

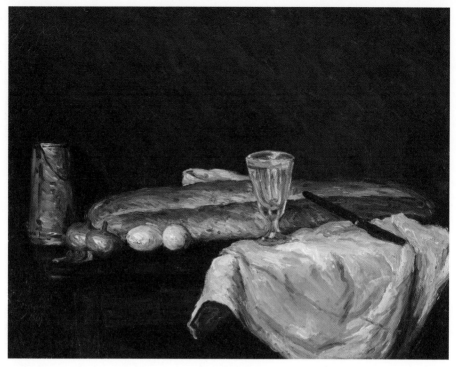

〈빵과 달걀이 있는 정물 Still Life with Bread and Eggs〉, 폴 세잔, 1865년, 캔버스에 유채, 59.1×76.2cm, 신시내티 미술관, 오하이오, 미국

누가 결정하나?

그렇다면 작품이 좋은지 아닌지는 누가 결정할까? 19세기 후반에 이르기 전에는 당시 미술계를 완전히 지배하던 왕립 아카데미가 이 결정을 내렸다. 가장 중요한 아카데미는 각각 1648년과 1768년에 설립된 프랑스와 영국의 아카데미였다. 그들은 공식 미술학교를 운영하고 공식 전시회를 개최했다. 아카데미의 전시회에 입선한 젊은 작가는 구매자의 관심을 끌고 경력을 쌓을 수 있었지만, 낙선하는 경우 작가로서 명성을 얻기란 거의 불가능했다. 오늘날에는 '미술계(작가, 미술관 및 갤러리의 관장과 큐레이터, 기자 등 언론인, 평론가, 미술사가, 미술이론가, 미술철학자, 관람객 등 영향을 미치는 사람들의 총칭)'가 이 중요한 역할을 수행한다. 미술계의 일반적인 견해에 따라 작가와 작품은 각광받기도 하고 등한시되기도 한다.

전통의
타파

─────────────

1850~1909

산업화가 세상을 변화시키면서, 철도가 여행을 용이하게 만들고 수많은 기술이 개발되고 향상되었다. 결과적으로 사람들이 살아가고 일하는 방식이 바뀌었으며, 그들이 요구하는 미술의 유형 또한 달라졌다. 부유한 기업가들은 그들의 집(이런 집은 전통적인 미술품 수요처인 교회나 궁전, 대저택보다 대체로 규모가 작았다)을 장식하고자 했고, 그중 일부는 후원자가 되어 미술관과 갤러리를 열고 더 많은 작품을 소장했다. 또한 사진 등 특정 기술은 작가들에게 새로운 발상을 실험하고픈 욕구를 불러일으켰다.

"과학도 좋지만, 우리에게는 상상이 훨씬 더 가치 있다."

에두아르 마네

이런 것들은 미술과 미술가들에게 영향을 미친 중요한 변화 중 일부에 불과했다. 19세기 중반부터 더 많은 작가가 전보다 더 왕성하게 자기만의 독창적인 접근법을 발전시키며 공인된 기성 양식에서 벗어났고, 그 때문에 생계에 심각한 위협을 감수하기도 했다. 여전히 그들은 대체로 주변에서 관찰되는 세계를 묘사하면서 종종 그 분위기나 느낌을 포착하려 했지만, 계속된 변화는 많은 작가로 하여금 그들이 생산하는 작품의 유형과 양식을 재평가하게 했고, 미술은 계속해서 진화했다.

예술적 실험을 위해 과거의 전통을 버린 현대 미술의 시기는 일반적으로 대략 1860년대부터 1970년대 정도까지로 간주된다. 그 후부터 오늘날까지의 미술은 대체로 동시대 미술로 불린다. 사실주의자들은 몇몇 확립된 예술적 관습과 가장 먼저 결별한 이들 중 하나이며, 따라서 보통 최초의 '현대' 미술가로 분류된다. 그들의 새로운 시도 중에는 붓질이 두드러진 그림, 가난한(혹은 '평범한') 사람들을 담은 그림, 그리고 화실이 아닌 야외에서(en plein air) 완성된 일부 그림이 있다.

이탈

르네상스 시대에 원근감의 구현에 관한 아이디어들이 발전한 이후로, 서양 미술가들은 현실의 모사만을 유일하게 타당한 재현 형식으로 간주했다. 그러다가 19세기 후반, 유럽 전역에 걸친 여러 사회적, 정치적, 기술적 변화의 결과, 일부 작가는 주류 미술계의 지원과 기존의 미술적 관습에서 떨어져 나갔다. 이렇게 이탈한 무리는 후에 '분리파'라는 이름을 얻었다. 최초의 분리파는 1890년 파리에서 결성되었고, 1892년 뮌헨, 1897년 빈, 1898년 베를린이 뒤를 이었다.

이러한 많은 아방가르드 미술가들은 수모와 굶주림의 위험을 무릅쓰고 공식적인 아카데미즘 양식에서 벗어나 일상, 빛, 색, 감정 등과 같은 비전통적인 아이디어에 초점을 두었다. 그렇게 해서 등장한 새로운 미술 운동으로 사실주의, 인상주의, 후기인상주의, 상징주의, 표현주의 등이 있다. 이러한 운동 가운데 상당수는 파리에서 시작했고, 파리에서의 이 시기, 즉 1890년대부터 1차 세계대전이 발발한 1914년까지를 흔히 세기말(fin de siècle)이라 일컫는데, 이 말은 축자적으로는 세기의 끝을 의미하나 창조적 변혁의 문화 전반을 함의한다. 이 시기에 많은 이들은 미래를 향한 희망을 품었지만, 대체로 세기말은 정치적 격변과 갈등, 사회 경제적 문제, 문화적 변화 등으로 불안정한 시기였고, 이 모두는 미술의 산물에 영향을 미쳤다. 선구적인 아방가르드 미술가들은 그들 주변에서 일어나는 일들을 각자의 방식대로 표현하기 시작했다. 예를 들어 몇몇 작가는 관찰된 세계를 묘사하기보다 감상자에게 모종의 감정과 감각을 불러일으키고자 했고, 그러기 위해 종종 부자연스러운 색과 왜곡된 형태를 활용했다. 모든 미술 운동이 저마다 달랐다. 각진 모양이 비슷했던 입체주의와 미래주의의 그림처럼 일부는 유사성이 있었다. 일부는 인상주의의 뚝뚝 끊어진 붓질이 신인상주의의 점묘법으로 이어졌듯이 서로에게 영향을 미쳤다. 일부는 아프리카나 일본 미술에서 가져온 아이디어를 사용하는 등의 특징을 공유한 반면, 일부는 상징주의와 사실주의처럼 완전히 동떨어져 있었다. 일부 작가의 목표는 비슷했고, 일부의 생각은 상반됐다. 종합해 볼 때, 이렇게 전개된 모든 미술 양식은 복합적이고 폭넓은 아이디어, 방법, 이론을 제시함으로써 미술에 엄청난 변화를 일으켰고, 그러한 변화는 여전히 진행 중이다.

전통의 타파 1850~1909

1848
→ 라파엘 전파가 공식적으로 결성되다.

1848~1852
→ 캘리포니아 골드러시로 미국 서부가 열리다.

1851
→ 런던 만국박람회가 하이드파크에서 5월 1일부터 10월 15일까지 개최되다. 선풍적인 인기를 끈 세계 문화 및 산업 박람회 시리즈의 시작.

1853~1870
→ 오스만 남작이 파리를 재설계하다. 과밀하고 비위생적인 중세 지역을 철거하고, 넓은 도로, 공원, 광장을 짓고 새로운 하수도, 분수, 수로를 설치함.

1858
→ 사진작가 나다르가 열기구를 타고 파리 상공에 올라 도시의 첫 번째 항공사진을 찍다.

1863
→ 공식 살롱전에서 낙선한 4,000점의 작품으로 최초의 《낙선전》이 개최되다.
→ 런던 지하철이 개통되다.

1867
→ 파리 만국박람회에 출품된 일본 판화가 인상주의 화가들에게 큰 영향을 주다.
→ 라디오파를 실험실에서 만들어내다.

1868
→ 크리스토퍼 레이섬 숄스, 새뮤얼 술리, 칼로스 글리든이 타자기를 발명하다.

1870~1871
→ 프랑스–프로이센 전쟁이 발발하다. 클로드 모네와 카미유 피사로는 프랑스를 떠나 영국으로 이주, 에드가 드가는 군에 입대, 프레데리크 바지유는 전사함.

1874
→ '익명의 화가, 조각가, 판각가 등등의 협회'가 파리 카퓌신 거리 35번지에 위치한 사진작가 나다르의 전 스튜디오에서 처음으로 함께 작품을 전시하다.

1876
→ 알렉산더 그레이엄 벨이 전화기를 발명하다.

1877

→ 평론가 존 러스킨이 화가 제임스 애벗 맥닐 휘슬러에게 '대중의 얼굴에 물감 한 통을 끼얹었다'고 비난하다. 휘슬러는 그를 고소해 승소했으나, 손해 배상금으로 반 페니짜리 동전을 받음.

1879~1880

→ 조지프 스완과 토머스 에디슨이 탄소 필라멘트를 사용하여 각기 독립적으로 전구를 개발하다.

1885

→ 카를 벤츠가 최초의 실용적인 자동차를 만들다.

→ 런던에서 휘슬러가 「10시의 강연」을 통해 예술은 오로지 그 자신을 위해서만 존재한다고 설명하다.

1889

→ 파리 만국박람회를 위해 한시적으로 지은 귀스타브 에펠의 탑이 세상을 놀라게 하다.

→ 최초의 마천루가 10층 건물로 시카고에 건설되다.

1891

→ 오스카 와일드가 그의 유일한 소설인 「도리언 그레이의 초상」을 출간하다.

1895

→ 오귀스트와 루이 뤼미에르 형제가 최초의 영화를 제작해 파리에서 선보이다.

1897

→ 빈 분리파가 결성되다.

1905

→ 알베르트 아인슈타인이 상대성 이론을 발표하다.

→ 살롱도톤에서 야수주의가 소개되다.

1906

→ 베수비오 화산 폭발로 나폴리가 황폐화하다.

1907

→ 폴 세잔 회고전이 살롱도톤에서 열려 파블로 피카소와 조르주 브라크 등에게 영감을 주다.

벌거벗은 진실

〈목욕하는 사람들 THE BATHERS〉, 귀스타브 쿠르베
1853년

이 그림이 처음 전시됐을 때 사람들은 격분했다. 심지어 귀스타브 쿠르베(Gustave Courbet, 1819 ~1877)를 대체로 지지했던 외젠 들라크루아(1798~1863)조차 자신의 일기에 그림에서 아무런 의의를 찾을 수 없으며 여성들의 손짓은 무의미하고 '형체는 흉측하게 속되다'고 썼다.

누드 여성이나 앉아 있는 여성 모두 당대의 낭만주의 및 신고전주의 회화의 이상과 일치하지 않았고, 뚜렷한 성서적, 신화적 또는 고전적 함의도 보이지 않는다. 한쪽은 사실상 벌거벗었고 다른 한쪽은 옷을 벗는 중인 이 두 여인은, 당시 사람들에게는 충격적이게도 농부였다. 이 시대 회화의 누드에서는 우아미와 고전적 비율이 기대됐지만, 이들의 몸집은 둔중했다. 르네상스 화가 산드로 보티첼리(Sandro Botticelli, 1445~1510)가 〈비너스의 탄생〉(1485년경)에서 등신대 누드를 그린 15세기 이래로 미술에서 누드는 늘 중요한 테마였지만, 그것은 어디까지나 이상적이어야 했고 여신이나 다른 신적인 존재를 나타내야 했다. 쿠르베는 늘 자신은 진실만을, 즉 자기 눈으로 본 것만을 그린다고 주장하며 이런 유명한 말을 남겼다. "나는 천사는 그릴 수 없다. 본 적이 없으니까." 이러한 이념에 따라 그는 단호하게 회화의 전통과 결별했다.

인민을 위한 인민의 미술

쿠르베는 인민을 위한 인민의 미술을 창조하는 사회주의 화가임을 자처했지만, 많은 인민(사람)을 화나게 했다. 그는 일상적이고 지방색이 담긴 제재를 그렸고, 관학적 양식을 따른 화가들처럼 거의 알아보기 힘든 붓질로 물감을 얇게 칠하기보다는 얇든 두껍든 자신의 필요에 따라 물감을 쓰고 붓 자국을 숨기려 하지 않았다. 〈목욕하는 사람들〉을 제작한 무렵, 그는 이미 프랑스, 벨기에, 독일에서 어느 정도 성공을 거두었고, 1848년 파리 살롱전에서 메달을 수상한 바 있었기 때문에 (역대 수상자는 심사 과정을 면제받는다는 규칙에 따라) 그의 출품작은 모두 전시가 수락되어야 했다. 하지만 〈목욕하는 사람들〉은 전시되자마자 지탄을 받았다.

도덕적 메시지가 없는 그러한 일상의 장면은 당시 프랑스에서 인기가 없었다. 관람객들은 이 그림의 속됨과 무의미함에 반감을 드러냈다고 전해진다. 1848년 프랑스 혁명 이후 쿠르베는 거대한 화폭 안에 평범한 이들의 삶을 수차례 담아냈고, 그 때문에 많은 사람은 그의 미술이 정치적으로 도발적이라고 여겼다. 그를 혹평한 사람도 많았지만, 다른 이들은 그를 혁신가로 인정했고 사실주의 운동의 주창자로 여겼다. 사실주의 작가들은 선배들의 이상주의를 버린 대신, 모든 계층의 사람(특히 가난한 이들), 동물, 상황을 망라해 평범하고 일상적인 삶을 묘사했다.

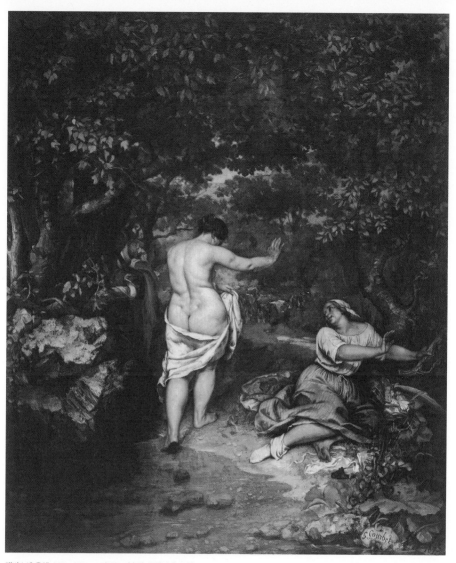

캔버스에 유채, 227×193cm, 파브르 미술관, 몽펠리에, 프랑스

전통의 타파 1850~1909

1841년에 일어난 한 가지 일은 그다지 중요해 보이지 않아 많은 사람이 알지 못했지만, 당시 화가들에게 지대한 영향을 미쳤다. 미국의 초상화가 존 고프 랜드(John Goffe Rand, 1801~1873)가 짓눌러서 내용물을 짜낼 수 있는 튜브를 최초로 발명해 특허를 받은 것이다. 오늘날 압출식 튜브는 구두약부터 치약에 이르기까지 매우 광범위한 용도로 사용되지만, 랜드의 의도는 유화 물감을 담을 휴대용 용기를 만드는 것이었다. 아연으로 만들어진 그의 튜브에는 혼합된 유화 물감이 들어 있었고, 이는 화가들의 작업 방식을 혁명적으로 바꾸어놓았다. 미리 준비된 물감이 든 휴대용 튜브를 사용하면서, 화가들은 많든 적든 필요한 만큼만 물감을 짜낼 수 있었고, 남은 물감은 튜브 안에서 신선하고 촉촉한 상태를 유지했기에 나중에 다시 사용할 수 있었다.

그때까지 화가나 그들의 조수는 힘들여 고체 안료를 갈고 기름과 섞어 손수 물감을 준비해야 했다. 화실을 떠나 작업할 때는 그렇게 갈고 섞어 만든 물감을 돼지 방광에 따로따로 넣어 보관했다. 이 방광을 압정으로 찔러 물감을 조금씩 짜내어 사용했고, 사용 후에는 다시 구멍을 막았다. 그렇지만 이 방법은 엄청나게 번거로웠고, 물감은 보통 금세 말라버렸다. 랜드가 발명한 새로운 휴대용 물감 튜브 덕분에, 화가들은 물감 준비에 시간을 빼앗기지 않고 곧장 그리기에 돌입할 수 있었을 뿐 아니라 색채와 질감 및 그 일관성을 조절하고 보존할 수 있게 되었다. 그러자 작업을 위해 화실에 머물러야 할 필요가 한순간에 사라졌다. 몇몇은 화실에서만 작업하던 전통적인 방식을 곧장 버리고 야외를 포함해 내키는 곳 어디에서든 대상을 눈앞에 두고 그림을 그리기 시작했다. 그 결과 많은 화가가 더 즉흥적인 방식으로 작업하게 되었고, 빛의 변화에 따른 효과 같은 것들을 더 예민하게 인식하기 시작했다.

에두아르 마네(Édouard Manet, 1832~1883)는 휴대용 물감 튜브를 일찌감치 활용한 화가 중 하나로, 이 새로운 발명품이 가져다준 편리함과 즉각성 때문에 곧잘 알라 프리마(alla prima)로 그림을 그렸다. '단번에'라는 뜻의 이 말은 빠르고 즉흥적인 작화 방식을 가리킨다. 또한 마네는 먼저 칠한 물감이 마르기 전에 다른

물감을 덧칠하는 기법(wet-on-wet)을 활용했는데, 이는 후에 수많은 다른 젊은 화가들, 특히 인상주의자들에 영향을 미쳤다. 인상주의 화가 피에르-오귀스트 르누아르(Pierre-Auguste Renoir, 1841 ~1919)는 나중에 이렇게 말했다. "튜브 물감이 없었다면 … 후에 언론인들이 인상주의자라고 부르게 된 이들은 결코 존재할 수 없었을 것이다."

휴대 가능한 기(旣)조제된 물감 튜브의 발명과 거의 때를 같이 해, '프렌치 박스 이젤'이라고도 불린 '야외 이젤' 역시 발명되었다. 발명자가 누구인지는 알려져 있지 않은데, 이 새로운 이젤은 여러 단계로 늘였다 줄였다 할 수 있는 텔레스코픽 지지대와 물감 상자 및 팔레트를 갖춘 데다 무게도 가벼워 접어서 운반이 가능했다. 즉, 진정한 의미에서 최초의 실용적인 휴대용 이젤이었다. 이 두 가지 발명품이 거의 동시에 등장함으로써, 화가들은 전보다 더 자유로워졌다. 이제 그들은 화실 안에서만 작업해야 하는 제약에서 벗어나 거의 어디서든 그림을 그릴 수 있었고, 이 점은 이후 미술의 발전, 기법, 방향에 엄청난 영향을 미쳤다.

> "튜브 물감이 없었다면,
> 세잔도 모네도 피사로도 없고,
> 인상주의도 없을 것이다."
>
> 피에르-오귀스트 르누아르

이상적이 아니라 사실적인

〈올랭피아 OLYMPIA〉, 에두아르 마네
1863년

관습적인 화풍과 제재에서 벗어난 에두아르 마네는 처음에는 평론가들에게 조롱당했지만, 나중에는 모던 사회를 가장 독창적으로 그린 화가 중 한 명으로 인정받게 되었다.

이 커다란 그림에서(전통적으로 이만한 규모는 관학풍의 역사적이고 신화적인 이미지에나 사용되었다) 비스듬히 누운 나체의 여성은, 귀걸이를 하고 목에 검은 리본을 두르고 머리에 실크 난초를 꽂고 금팔찌를 차고 루이 힐 슬리퍼를 신고서, 대담하게(거의 반항적으로) 관람자를 바라보고 있다. 슬리퍼, 섬세한 목 리본, 꽃, 술이 달린 수놓은 숄 등 여성의 장신구는 부와 관능을 상징하며, 그녀의 자세와 작품의 구도는 높이 칭송되던 앞선 시대의 몇몇 작품들, 즉 티치아노(Titian, 1490?~1576)의 〈우르비노의 비너스〉(1534), 프란시스코 고야(Francisco Goya, 1746~1828)의 〈옷을 벗은 마하〉(1790~1800), 장-오귀스트-도미니크 앵그르(Jean-Auguste-Dominique Ingres, 1780~1867)의 〈오달리스크와 노예〉(1839)를 따른 것이다. 하지만 그런 작품들과 달리 마네의 그림은 이상화되지 않았다. 이 날씬하고 피부가 창백한 젊은 여성은 어두운 배경을 뒤로하고 구겨진 흰색 시트 위에 비스듬히 누워 캔버스 밖을 똑바로 바라본다. 침대 발치의 검은 고양이는 관람자 때문에 놀라기라도 한 듯 등을 동그랗게 치켜올렸고, 하녀는 여성에게 커다란 꽃다발을 건네고 있다. 그녀는 분명 신화에 등장하는 여신이나 님프가 아니다. 대담한 시선과 장식으로 보아 이 누드 여성은 매춘부임 직하다. 더구나 '올랭피아'는 당시 파리 매춘부들이 흔히 쓰던 이름이었으므로, 그 점에 대해서는 모호함이 없다. 티치아노의 그림과 마네의 그림 사이의 유사와 대비는 뚜렷하다. 티치아노의 여신은 매혹적이면서 정숙한 반면, 마네의 올랭피아는 도발적이고 뻔뻔하다. 티치아노의 개는 정절의 상징이지만, 마네의 고양이는 음탕함을 상징한다. 올랭피아의 대담한 시선과 눈이 마주친 관람자는(그들은 대개 남성이었을 것이다) 그녀의 고객이 되어버린다.

관습의 거부

충격적인 내용에도 불구하고, 마네의 〈올랭피아〉는 완성 후 2년 뒤에 파리 살롱전에 입선했다. 그러나 논란의 소지를 의식한 심사위원단은 〈올랭피아〉를 '하늘로 올려보냈다'. 즉, 관람객에게 잘 보이지 않는 전시실 벽면 높은 곳에 설치되도록 했다. 그럼에도 이 작품은 공개됨과 동시에 대중의 분노를 사면서 '비너스와 고양이', '배가 누런 오달리스크', '암컷 고릴라' 등 갖가지 모욕적인 별칭을 얻었다. 마네는 아무런 고상한 목적 없이 누드 자체를 위한 누드를 그림으로써 사회적 관습을 거부했을 뿐 아니라 공중도덕과 풍기를 거슬렀다.

그것만으로 충분하지 않다는 듯, 마네의 작화 방식 역시 충격적이고 논쟁적이었다. 그는 중간

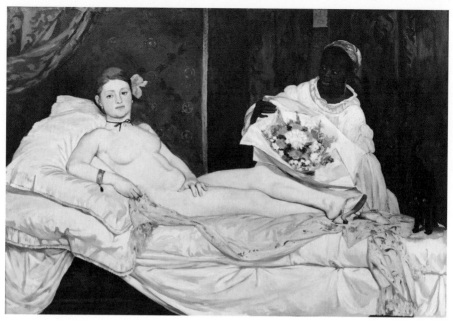

캔버스에 유채, 130×190cm, 오르세 미술관, 파리, 프랑스

톤을 제거하는 스튜디오 조명을 사용함으로써 깊이감은 얇게, 색조와 음영은 빈약하게 만들었고, 그 결과 화면이 상당히 삭막해졌다. 일부 평론가는 올랭피아의 피부색을 '영안실의 끔찍함'에 빗댔고 그녀의 손과 발을 '더럽다', '주름졌다'고 표현했다. 이에 더해 그는 눈에 띄지 않는 작은 붓질로 물감을 매끄럽게 칠하는 관학 미술의 방법을 거슬렀다. 넓고 빠른 붓질로 단순화된 형태를 만들었고, 때로 짙은 물감 위에 옅은 물감을 칠해 아래쪽이 비치는 효과를 화면 곳곳에 주었다. 또한 올랭피아의 몸은 티치아노의 비너스나 앵그르의 오달리스크처럼 풍만하지 않았다. 그녀는 당시의 예술적 기준으로 볼 때 꽤 마른 편이었고, 많은 사람은 이를 부적절하게 여겼다. 마네는 그의 누드를 이상화하는 대신 평범한 인물로 그려내고 강렬한 조명을 비춤으로써 의도적으로 그녀의 매력을 떨어뜨렸고, 이는 그가 전통적인 관학 미술에서 이탈한 또 다른 방식이었다. 대중은 당혹하고 분개했다. 용인되는 것에 관한 규범의 위반은 격한 반응을 불러일으켰다. 평론가들은 혹평을 쏟아내며 야단했지만, 소수의 동시대인은 마네가 무엇을 성취하고자 했는지 이해했다. 그의 친구였던 문필가 에밀 졸라(Émile Zola)는 마네의 정직함을 높이 평가하며 이렇게 썼다. "화가들은 우리에게 비너스를 그려 보일 때 자연을 수정한다. 그들은 거짓말을 한다."

모더니즘의 선구

전통적인 구도로 당대의 여성을 묘사하고 두드러진 붓 자국을 사용함으로써, 마네는 사실주의와 인상주의 운동을 동시에 선도하게 되었다. 양 진영의 작가들이 모두 그의 표현적인 붓질을 받아들였고, 현실 세계를 이상화하려 하지 않고 주변에서 보이는 대로 포착했다. 훗날 미술 평론가 클레멘트 그린버그(Clement Greenberg, 1909~1994)는 '그림이 그려지는 표면의 평면성을 솔직히 선언했다'는 이유에서 마네의 회화를 최초의 진정한 모더니즘 작품으로 평가했다. 마네는 이 그림을 자신의 걸작으로 여겨 죽을 때까지 평생 간직했고, 이는 그가 작품의 가치를 확신했다는 것을 보여준다.

"자연에는 선이 없다.
그저 서로 맞닿은
색의 영역들이 있을 뿐."

에두아르 마네

마네는 원근법, 빛, 형태, 제재에 관한 전통적인 관념에서 탈피하면서 현대 미술의 발전에 중대한 영향을 미쳤다. 1860년대에 마네와 훗날 인상주의자로 알려지게 된 화가들은 그의 화실 근처에 있는 카페 게르부아에서 일주일에 두 번씩 모임을 갖기 시작했고, 대체로 그가 논의를 이끄는 가운데 서로의 생각과 영향을 주고받았다. 그가 1863년 초에 그린 두 작품, 〈올랭피아〉와 〈풀밭 위의 점심 식사〉는 기성 미술계를 경악에 빠뜨렸다. 파리 아카데미의 관습과 동떨어진 방식으로 당대의 삶을 담은 그의 그림은 엄청난 논란을 일으키며 미술의 행보를 바꾸어놓았다.

마네는 모델을 눈앞에 두고 사생했고, 그 자리에서 한 번에(알라 프리마) 작업을 완성했다. 또한 입체감을 조성할 때 명암에 점진적인 변화를 주는 일반적인 방법을 쓰는 대신 독립된 색면들을 인접시켰다. 인상주의 화가들은 이런 방법을 일부 채택했다. 예를 들어, 그들도 즉흥적인 붓질로 만든 색 자국을 사용했는데, 다만 그들의 '타슈(taches, 얼룩, 반점)'는 마네의 것보다 크기가 작았다. 또한 모네의 방법을 따라 그들도 미묘하기보다 명백한 대비를 사용했고, 마찬가지로 모더니티를 회화의 제재로 받아들였다. 일단 인상주의가 용인되자, 다른 새로운 예술 운동들이 발전했고, 젊은 작가들은 선배들의 대범함을 발판으로 삼아 진일보하며 점점 더 혁신적인 아이디어를 탐구했다.

격정을 조각하다

〈입맞춤 THE KISS〉, 오귀스트 로댕
1882년경

〈입맞춤〉은 랜슬럿과 기네비어의 이야기를 함께 읽다가 사랑에 빠진 단테의 『신곡』(1321년경)의 연인, 파올로 말라테스카와 프란체스카 다 리미니를 묘사한다. 파올로의 손에 들린 그 이야기책이 살짝 보인다. 두 사람은 그들의 첫 입맞춤을 목격하고 질투와 격분에 휩싸인 프란체스카의 남편(그는 파올로의 형이기도 하다)의 손에 죽임을 당한다. 부정한 연인은 영원히 지옥을 떠도는 형벌을 받는다.

오귀스트 로댕(Auguste Rodin, 1840~1917)은 아카데미의 전통에 도전하려는 의도는 없었으나 대체로 현대 조각의 선구자로 인식된다. 그는 복잡하고 역동적이며 실감 나는 인물상을 점토, 대리석, 청동으로 만드는 특별한 능력을 보여주었는데, 자연주의적이고 외견상 즉흥적으로 보이는 그의 작품은 이상화되거나 장식적인 조각을 기대하던 미술 전통과 대비되었다.

동세와 에너지

이 포옹하는 연인은 본래 로댕이 수년을 쏟아부은 기념비적인 청동 조각물인 〈지옥문〉(1880~1890?)의 일부로 구상되었다. 〈지옥문〉은 파리의 새 미술관에 설치될 목적으로 의뢰되었으나 미술관 건립 계획은 1880년대 중반에 취소되었고(〈지옥문〉은 로댕 사후에야 청동으로 주조되었다), 그러는 동안 두 연인이 지옥을 나타내기에는 지나치게 관능적이라고 생각한 로댕은 그들을 따로 떼어내 보편적인 사랑을 표현하는 〈입맞춤〉을 제작했다.

즉물감과 생동성이 느껴지는 이 작품은 로댕 생전에 대형 버전으로 제작된 3점의 〈입맞춤〉 가운데 하나다. 유연한 나신들은 지나치게 많은 것을 드러내지 않는 자세로 배치되었고, 매끈한 피부와 우아한 팔다리는 그 아래 거칠게 깎아낸 바위와 대조를 이룬다. 1888년에 프랑스 정부가 1889년 파리 만국박람회를 위해 대형 대리석 버전을 의뢰했는데, 이 작품은 기한 내에 완성되지 못하고 1898년에야 비로소 살롱 나쇼날을 통해 대중에 공개되었다. 좋아한 사람들도 있었지만, 어떤 이들에게는 누드와 에로티시즘이 엄청난 충격이었다. 다른 작품은 1914년에 처음 영국에서 전시되었고, 너무 큰 파장을 일으킨 나머지 방수포로 가려 마구간에 숨겨두어야 했다.

로댕은 등신대 이상의 대형 버전 이전에 먼저 석고, 테라코타, 청동으로 된 작은 크기의 〈입맞춤〉을 몇 점 제작했는데, 1893년에 그중 하나를 시카고 만국박람회에 보냈다. 그러나 현장에 도착한 작품은 일반 전시에는 부적합하다는 판정을 받았고, 사전 신청자만 입장 가능한 비공개 전시실에 설치되었다. 관능미와 더불어 작품에서 가장 논란이 된 측면은, 프란체스카가 미술품이나 삶에서 일반적으로 여성에게 기대되듯 수동적이기보다는 파올로 못지않은 열정을 드러냈다는 것이었다.

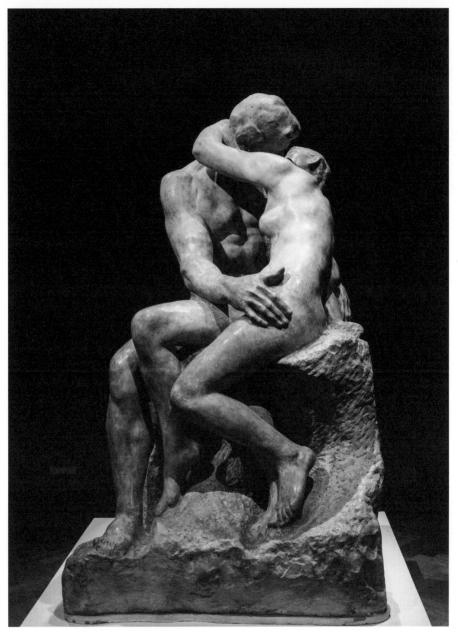

대리석, 181.5×112.5×117cm, 테이트 모던, 런던, 영국

전통의 타파 1850~1909

사진술

사진술은 등장하자마자 사회의 시각 문화에 큰 영향을 미쳤다. 그것은 초상 예술에 대한 일반 대중의 접근을 전보다 더 용이하게 해주었고, 그 결과 초상은 더는 부자의 특권이 아니게 되었다.

사진술은 어느 한 사람의 발명이 아니었다. 1820년대 프랑스에서는 조제프 니세포르 니엡스(Joseph Nicéphore Niépce, 1765~1833)가 헬리오그래피('태양 쓰기'라는 공정을 개발했고, 1839년에는 루이 다게르(Louis Daguerre, 1787~1851)가 다게레오타이프(daguerreotype)를 개발했다. 같은 시기 영국에서는 윌리엄 헨리 폭스 탤벗(William Henry Fox Talbot, 1800~1877)이 캘러타이프(calotype)를 고안했다. 이 방법을 쓰면 하나의 네거티브로 복제본 여러 장을 만들 수 있었기 때문에, 탤벗이 발명한 사진술이 더 널리 보급되었다.

사진에 대한 즉각적인 반응은 다양했다. 어떤 이들은 극단적으로 열광했고, 어떤 이들은 유난히 적대적이었다. 프랑스의 시인이자 예술 평론가인 샤를 보들레르(Charles Baudelaire, 1821~1867)는 사진을 '미술의 가장 치명적인 적', '재능 없는 실패한 화가들의 도피처'로 묘사했다. 그의 견해에 따르면 미술에는 판단, 감정, 상상이 사용되지만, 사진은 어떤 기예도 필요 없는 단순한 복제에 불과했다. 또 어떤 이들은 초기 사진에 색채가 없다는 데 실망했다(컬러 사진은 1860년대에 처음 촬영되었다). 수년에 걸쳐 기량을 연마한 많은 화가는 아무나 이미지 제작에 사용할 수 있는 기계 장치를 화가의 솜씨와 견줄 수 없다며 사진을 경멸했다. 그들이 보기에 사진은 어딘지 '속임수' 같았다.

반면 일부 예술가는 사진술을 수용했는데, 어떤 이들은 사진을 작업에 활용한다는 사실을 비밀에 부쳤다. 예를 들어 클로드 모네(1840~1926)는 적어도 4대의 카메라가 있었지만, 누군가 넌지시 그의 템스강 그림 일부에 의사당 건물 사진이 활용됐다는 의혹을 제기하자 짜증을 냈다. 이와 달리 폴 세잔은 잡지 삽화를 이용해 꽃을 그리고 사진을 이용해 자화상을 그린다는 사실을 인정했다. 에드가 드가(1834~1917)는 사진에 매료된 나머지, 한동안 드로잉, 회화, 조각은 제쳐두고 사진 실험에 몰두했다. 1854년에 쿠르베는 친구이자 후원자인 알프레드 브뤼야(Alfred Bruyas,

1821~1876)에게 편지를 써서 〈화가의 작업실〉(1855)에 누드 여성을 그려 넣고 싶으니 스톡 사진을 보내 달라고 요청했다. 1866년에는 사진작가 쥘리앵 바유 드 빌뇌브(Julien Vallou de Villeneuve, 1795~1866)에게서 구한 포르노 사진으로 누드 여성의 성기 부위를 클로즈업한 〈세계의 기원〉을 그렸다.

화가들은 전통적인 화실 조건에서와 달리 사진을 이용하면 빛과 움직임의 찰나적이고 순간적인 효과를 포착할 수 있다는 사실을 알게 되었다. 사진을 통해 그들은 그림 가장자리의 요소들을 잘라내면 즉흥적인 느낌을 낼 수 있다는 걸 깨달았으며, 또한 보이는 세계만이 그들이 제시할 수 있는 종류의 이미지라는 관념에서 탈피하게 되었다. 하지만 그 후로도 오랫동안 화가들은 계속해서 현실 세계를 재현했다. 20세기 전반이 되어서야 비로소 일부 작가들이 시각 기록의 생산(사진은 이를 너무나 신속히 수행했다)을 뒤로 하고 추상을 탐구하기 시작했다.

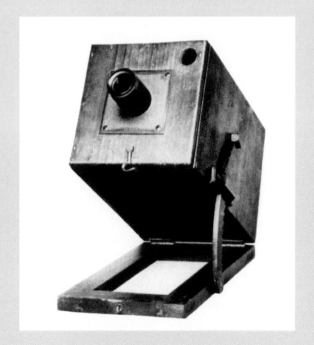

전통의 타파 1850~1909

감정을 담은 그림

〈별이 빛나는 밤 THE STARRY NIGHT〉, 빈센트 반 고흐
1889년

빈센트 반 고흐(Vincent van Gogh, 1853~1890)의 〈별이 빛나는 밤〉은 화가의 내적 고투가 반영된
강렬한 그림으로, 후대 예술가들에게 깊은 영향을 미쳤다. 하지만 이 작품은 1941년 뉴욕 현대
미술관에 구매되고 나서야 비로소 걸작으로 인정받게 되었다. 그전까지는 개인 소장품이었기 때
문에 대중에 공개된 적도 거의 없었다.

반 고흐는 동생 테오(Theo van Gogh, 1857~1891)에게 보낸 편지에서 이 풍경에 관해 쓴 적이
있다. 당시 그는 마음의 고통을 덜고자 남프랑스 생레미 드 프로방스 근처 생폴 드 모솔의 정신병
원에 머물고 있었다. "철창살 사이로 담장에 둘러싸인 네모난 밀밭이 보여… 아침에는 그 위로 태
양이 더없이 찬란하게 떠오르는 걸 지켜보곤 해…." "오늘 아침 동트기 한참 전에 창밖 시골 풍경
을 내다보았어. 보이는 거라곤 샛별밖에 없었는데 정말 커다랗더라."

그의 글과 그림은 적어도 두 가지 점에서 일치하지 않는다. 그림에는 철창이 묘사되지 않았고,
그의 병실 창밖으로는 사실 생레미 마을이 내다보이지 않았다. 따라서 이 그림의 풍경은 그가 평
소에 하던 대로, 그리고 흔히 그림에서 기대되는 대로, 직접 관찰해서 그린 것이 아니다. 소용돌
이치는 이미지는 주로 그의 상상, 기억, 감정에서 끌어온 것이다. 테오에게 보낸 다른 편지에서 그
는 이렇게 썼다. "별이 빛나는 광경은 언제나 나를 꿈꾸게 하지." "종종 내 눈에는 밤이 낮보다도
더 풍부한 색채를 띠곤 해."

두 가지 감상 모두 작품 안에 뚜렷이 드러나 있다. 그는 서로 다른 시간대와 다양한 기상 조건
에서 이 풍경을 여러 버전으로 그렸고, 그중에서 이 작품은 유일하게 야경을 담고 있다.

눈길을 이끄는

밤하늘에는 반짝이는 희고 노란 구체들과 초승달, 샛별인 금성이 보이고, 휘몰아치는 소용돌이가
감상자의 눈길을 화폭 이곳저곳으로 이끈다. 그 아래에는 평화로운 마을이 자리한다. 어두운 집
들 사이에서 높이 솟은 교회 첨탑은 마을의 결속과 반 고흐의 고립을 동시에 상징한다. 저 멀리에
는 알피유 산맥이 낮고 푸르게 펼쳐진다. 화면 왼쪽을 지배하는 거대한 불꽃 모양의 사이프러스
나무는 땅과 하늘을 시각적으로 연결한다. 이 나무는 삶과 죽음의 연결, 혹은 신의 임재를 상징할
수 있다. 또한 사이프러스는 묘지와 애도의 나무로 여겨지기도 했다. 여기저기 모여 선 작은 올리
브 나무들이 푸른색에 녹색을 더하고, 하늘은 희고 노란 별들과 우주의 소용돌이가 차지했다. 반
고흐는 자연에 충실하라는 인상주의의 원칙을 무시했고, 색을 사실적으로 쓰기보다는 '마음 가는
대로 써서 나 자신을 더욱 힘 있게 표현'하고 싶었다고 테오에게 설명했다. 또한 물감을 두껍게 칠

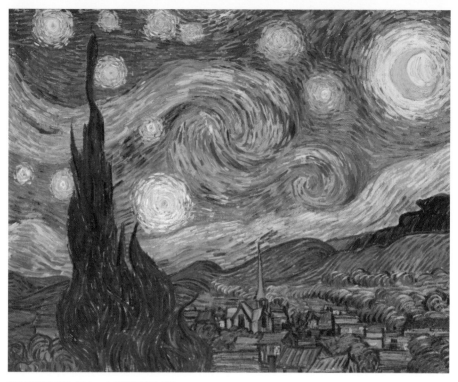

캔버스에 유채, 73.7×92.1cm, 뉴욕 현대미술관, 미국

하는 임파스토(impasto) 기법과 짧고 방향성 있는 붓질은 흐르는 듯한 율동감을 만들어 그의 감정을 시각화하는 데 도움을 주었다.

천문학과 성경

이 그림에는 반 고흐가 떠올린 생각뿐 아니라 과학적 발견도 표현돼 있다. 파랑-보라와 주황-노랑의 보색 대비는 1839년 프랑스 화학자 미셸 외젠 슈브뢸(Michel Eugène Chevreul, 1786~1889)이 최초로 기술한 바 있는 동시 대비 효과(보색은 함께 배치될 때 서로를 더 밝아 보이게 한다)에 대한 그의 관심을 반영한다. 하늘의 소용돌이 형태도 1889년 5월 25일에 발생한 먼지 및 가스 구름, 즉 네뷸러에 관해 발표된 천문학적 관찰과 일치한다.

한 해 전 테오에게 보낸 편지에서 반 고흐는 이렇게 썼다. "힘든 일을 하는 게 도리어 유익하다… 지금 내게는, 굳이 말하자면, 종교가 절실히 필요하거든. 그래서 나는 밤에 밖으로 나가 별을 그리고, 또 늘 그런 그림을 꿈꾼다." 같은 해에 그는 '그저 하나님이라 부를 수밖에 없는… 별

이 빛나는 거대한 하늘의 궁륭'을 묘사하는 또 다른 편지를 썼다. 다양한 해석이 가능하지만, 열한 개의 별이 있는 이 그림은 흔히 창세기 37장 9절에 나오는 요셉의 이야기를 연상시킨다. "요셉이 다시 꿈을 꾸고 그의 형들에게 말하여 이르되 내가 또 꿈을 꾼즉 해와 달과 열한 별이 내게 절하더이다 하니라." 반 고흐의 부친은 네덜란드 개혁교회 목사였고, 반 고흐 자신도 잠깐이지만 설교자로 사역한 적이 있었다. 게다가 테오에게 보낸 편지에서 자신에게 '종교가 절실히 필요'하다고 썼기 때문에, 그의 작품에서 종교와의 연관성을 찾는 것은 지극히 타당해 보인다.

대비

이 그림은 대비로 가득하다. 조화와 긴장, 빛과 어둠, 수직과 수평, 꿈과 현실, 자연스러움과 부자연스러움, 따뜻함과 서늘함, 곡선과 직선, 영성과 육체성. 그 이전에 나온 어떤 그림과도 전혀 닮지 않았지만, 반 고흐는 자신의 작품이 그와 마찬가지로 관습에 반하는 대담한 그림을 그리고 있던 폴 고갱(Paul Gauguin, 1848~1903)이나 에밀 베르나르(Emile Bernard, 1868~1941)의 아이디어와 부분적으로 조응한다고 느꼈다. 불안의 감각과 강렬한 색감은 결국 독일 표현주의 미술가들과 노르웨이의 에드바르 뭉크(Edvard Munch, 1863~1944) 등에 큰 영향을 미쳤다.

　이 그림을 그리고 나서 몇 달 후 그는 이렇게 썼다. "나는 생각한다. 창공의 빛나는 점들이 프랑스 지도의 검은 점들보다 더 접근하기 어려워야 할 이유가 있을까? …기차를 타고 타라스콩이나 루앙으로 가듯이, 죽음을 타고 별로 가면 그만일 뿐."

"나는 내 그림을 꿈꾸고,
내 꿈을 그린다."

빈센트 반 고흐

부조리의 악귀

〈절인 청어를 두고 싸우는 해골들 SKELETONS FIGHTING OVER A PICKLED HERRING〉, 제임스 앙소르
1891년

옅은 배경으로 강조된 두 해골이 절인 청어를 이빨로 물어 당긴다. 한쪽은 모피 모자를 썼고, 다른 한쪽은 두개골에 머리카락 몇 가닥이 붙어 있다. 이 해골들은 제임스 앙소르(James Ensor, 1860~1949)의 작품을 일관되게 악평했던 두 미술 평론가, 에두아르 페티(Édouard Fétis, 1812~1909)와 막스 쉴즈베르제르(Max Sulzberger, 1830~1901)를 나타낸다. 앙소르는 그들을 꼬집는 다양한 풍자화를 그렸는데, 이 작품에서는 앙소르 자신을 그들이 물어뜯는 절인 청어로 표현했다.

청어는 프랑스어로 'hareng-saur'(아항소르)인데, 그 소리가 'art Ensor', 즉 '앙소르의 미술'처럼 들린다. 작가의 함의는 분명하지만, 이 그림이 단지 그 자신에 관한 것만은 아니다. 실랑이를 벌이는 이 기이한 형체들은 작가 자신의 고투와 더불어 우리 모두가 삶에서 경험하는 부조리와 괴로움을 상징한다. 이 작품은 또한 앙소르가 중산층의 위선이라 여긴 것에 대한 비판이기도 했다. 그는 이렇게 말했다. "내가 가장 즐기는 소일거리는, 다른 사람들을 이름나게 하고 그들을 추해 보이게 만들고 그 추함을 더 추해 보이게 하는 것이다." 대개의 당시 미술가들과 달리, 앙소르는 내면의 생각과 주관적인 해석에 바탕을 둔 작품을 창작했다. 이전 시대 미술가들은 작품 의뢰에 의존했지만, 앙소르가 작업하던 무렵에 그런 관행은 전보다 덜 일반적이었고, 그는 자신이 선택한 것을 자기에게 적합한 양식으로 그렸다.

엽기적인 화풍

앙소르의 모친은 기념품 가게를 운영했고, 그는 어려서부터 진기한 물건들에 둘러싸여 자랐다. 이는 앙소르가 즐겨 그린 기괴하고 다채로운 캐릭터에 부분적으로 영감을 주었을 것이다. 그는 인간 행동의 비합리성과 우리 본성의 기이한 측면에 이끌렸고, 그가 삶의 어두운 면, 인간 경험의 비참함이라 여긴 것들에 주목했으며, 그가 창조한 마카브르(macabre) 이미지가 곧 자신을 에워싼 불의와 천박함에 대한 논평이라고 믿었다. 앙소르는 결국 벨기에가 배출한 가장 각광받는 20세기 미술가 중 한 명이 되었지만, 흔히 냉소적이면서도 동시에 어울리지 않게 컬러풀하고 쾌활한 그의 작품은 초기(특히 19세기 말)에는 높은 평가를 받지 못했다. 사실주의적 전통과의 괴리는 기이하게 여겨졌고, 연극적이고 엽기적인 화풍은 사람들을 불쾌하게 만들기 일쑤였다. 그의 작품은 너무나 이상하고 달라서 기성 미술계의 인정이나 대중의 찬사를 기대하기 어려워 보였다. 하지만 수년 후부터 그는 서서히 명성을 얻기 시작했다.

실험과 영감

앙소르는 초기에는 풍경화, 정물화, 실내화를 그렸지만, 유머와 침울함의 혼재 및 타고난 독창성으로 인해 양식과 제재에 다양한 변화를 보였다. 그의 작품은 회화와 드로잉, 에칭과 드라이포인트 판화를 포괄한다. 그는 "예술가는 자신만의 양식을 창조해야 하고, 새 작품에는 저마다의 양식이 요구된다."라고 쓴 바 있다. 이러한 신념에 따라 앙소르는 자기만의 상상과 깊은 생각을 탐구했고, 캐리커처와 물감 처리를 실험했다. 그는 때로는 느슨하고 자유로운 붓놀림을 구사했고, 때로는 임파스토로 켜켜이, 때로는 얇게 물감을 칠했다.

앙소르에게 예술은 그가 시각적으로 창작한 것만이 아니었다. 그 밖의 영역에서도 그는 예술가로서 다양한 역할을 수행했고, 가히 퍼포먼스 아트를 선취했다 할 만하다. 고향 오스탕드는 그에게 강한 영감의 원천이 되었다. 그는 그곳의 풍광, 겨울의 음울함, 여름의 축제 분위기를 자주 다루었다. 동시에 그는 종교, 정치, 신화를 탐구했고, 엄청나게 많은 편지를 썼으며, 또한 열렬한 독서가였다. 그는 이 모두가 그의 예술에 영향을 주었다고 말했다.

"이성과 자연은 예술가의 적이다."

제임스 앙소르

캔버스에 유채, 15.9×21.6cm, 벨기에 왕립미술관, 브뤼셀, 벨기에

ENSOR

전통의 타파 1850～1909

당혹스럽게 심리적인

《절규 THE SCREAM》, 에드바르 뭉크
1893년

이 해골 같은 머리는 《모나리자》(1503)와 함께 서양 미술에서 가장 알아보기 쉬움 직한 얼굴이자 고뇌의 보편적인 상징이 되었다. 가느다란 손, 커다래진 눈, 벌렁대는 콧구멍, 벌어진 입은 불안과 공포를 전하며, 이 감정은 에드바르 뭉크가 그림 속의 두 사람(이들은 여기서 꽤 음험해 보인다)과 함께 걷다가 경험한 무언가에 기인한다. 절규하는 해골의 이미지는 네 가지 다른 버전으로 존재하는데, 이 작품에서 뭉크는 비관습적인 재료를 사용한 느슨하고 빠르고 표현적인 자국으로 회화적인 효과를 창조했다.

끝없는 절규

1893년 베를린에서 처음 전시된 《절규》(원제는 《자연의 절규》)는 본디 사랑, 불안, 죽음을 주제로 한 뭉크의 반자전적 연작인 《생의 프리즈》의 일부로 계획되었고, 관습적인 양식과의 괴리에도 불구하고 즉각 이 연작에서 가장 힘 있는 작품으로 지목되었다.

　《절규》는 실존주의를 규정하는 이미지가 되었고, 또한 당시 자국에서 일어나는 일들에 환멸을 느끼던 일부 독일 작가들에게 영향을 미쳤다. 미술을 통해 정신적 고통과 그 밖의 불편한 감정을 표현한다는 개념에 공감한 그들의 작품 역시 형태의 왜곡, 선명한 색채, 제스처의 흔적을 특징으로 갖게 되는데, 그러한 양식은 후에 독일 표현주의라는 명칭을 얻었다.

질병, 고뇌, 죽음

심리적 문제를 탐구하는 에드바르 뭉크의 독특한 양식은 일반적으로 그의 힘겨운 개인사에서 비롯되었다고 여겨진다. 크리스티아나(지금의 오슬로)에서 태어난 그의 초기작들은 사실적이었지만, 1885년 파리를 처음 방문해 인상주의, 후기인상주의, 상징주의자들의 작품 및 새로이 출현한 아르누보 디자인을 접하고부터 좀 더 표현적인 경향을 띠게 되었다. 1889년에 파리로 이주한 후에는 반 고흐, 고갱, 앙리 드 툴루즈-로트레크(Henri de Toulouse-Lautrec, 1864~1901)의 작품을 발견했고, 거기서 영감을 받아 붓질, 색채, 정서적 주제에 관한 실험을 시작했다.

　뭉크는 평생 결혼하지 않았고, 그의 작품을 자신의 자녀라 불렀다. 죽기 전 마지막 27년 동안 그는 크리스티아나 외곽에 위치한 사유지에서 홀로 지내며 갈수록 고립되어갔다. 1944년 80세의 나이로 사망한 후 그의 집에서는 회화 1,008점, 드로잉 4,443점, 판화 15,391점 외 목판, 에칭판, 석판, 사진 등 수천 점의 작품이 발견되었다. 그토록 창조적인 다작의 작가였지만, 뭉크는 이 하나의 혁신적인 작품으로 명성을 얻었다.

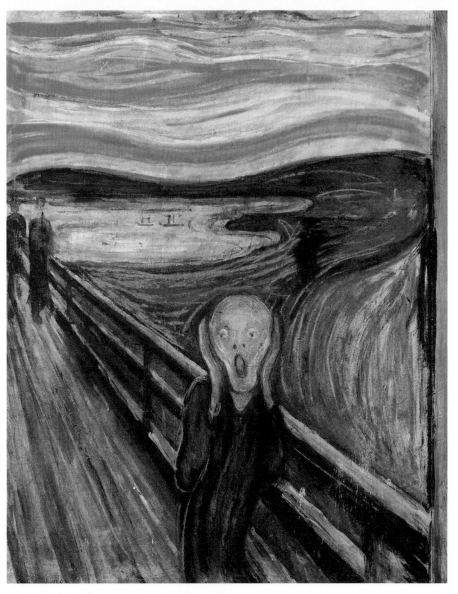

판지에 유채, 템페라, 크레용, 91×73.5cm, 오슬로 국립미술관, 노르웨이

전통의 타파 1850~1909

이해받지 못한 괴로움

〈우리는 어디서 왔는가? 우리는 무엇인가? 우리는 어디로 가는가? WHERE DO WE COME FROM? WHAT ARE WE? WHERE ARE WE GOING?〉, 폴 고갱
1897~1898년

폴 고갱은 흔히 후기인상주의자로 분류되지만, 짙은 윤곽선을 채용한 대담하고 평면적인 양식은 클루아조니슴(cloisonnisme, 금속선을 이용하는 고대 에나멜 장식 기법인 클루아조네에서 온 말)이라 불리며, 선, 색채, 형태를 통해 작가의 감정과 제재를 하나로 합친 측면은 종합주의로 일컬어진다. 또한 그는 당시 원시 미술이라 불리던 남태평양 토착 미술의 이국풍에 매료되었기 때문에 종종 원시주의자로도 불린다.

고갱은 30대 후반에 화가가 되었다. 처음에는 파리에서 작업하다 이후 브르타뉴로 옮겼고, 그곳 예술가 공동체에서 그만의 개인적인 상징과 단순한 형태에 초점을 둔 평면적이고 컬러풀한 화풍을 개발하기 시작했다. 1888년 말에는 9주 동안 프랑스 남부 아를에서 반 고흐와 함께 지냈지만, 잘 알려진 대로 다툼 후에 그곳을 떠났다. 고갱은 결국 타히티로 건너가 그의 가장 큰 대작을 남겼다.

올이 굵은 거친 삼베(그가 가진 돈으로는 그 정도밖에 감당하지 못했다)에 그린 이 대담한 색감의 평면적인 그림은 당대 화가 그 누구의 스타일과도 다르다. 타히티의 풍광 속에서 이 작품은 인간의 근원적이고 보편적인 관심사를 표현한다. 비례는 무시되었고, 음영 대비나 시각적 원근 효과를 만들려는 시도도 거의 없다. 어떤 편지에서 고갱은 이 그림은 오른쪽에서 왼쪽으로 '읽어야' 한다고 설명했다. 개는 작가 자신을 나타낸 듯하다. 웅크려 앉은 젊은 여성 셋은 아기를 보살피고 있다. 그들은 생명의 시작과 이브, 즉 성경이 말하는 최초의 여성을 나타낸다. 구도의 중심에는 인간의 운명과 욕망이 암시되어 있다. 몸집이 큰 남자는 뒤쪽 그늘에 선 여자들을 바라보며 앉은 듯하고, 젊은이는 경험의 열매를 따려 몸을 뻗었고, 바닥의 아이는 자기가 딴 것을 먹고 있다. 푸른 신상은 고갱이 '저 너머'라 부른 내세에 대한 믿음을 나타내며, 이런저런 동물은 인간이 상실한 육감 또는 영성을 나타낸다. 화면 왼쪽에서 젊은 여성은 삶을 성찰하고, 노파는 그녀의 자세와 회색 머리칼, 그리고 그녀 앞에서 도마뱀을 발로 누르고 있는, 무상함을 상징하는 흰 새로 보아 죽음을 준비하고 있다.

고통스러운 열정, 명확한 비전

1897년 12월, 고갱은 병들고 비참했으며 빚을 지고 있었다. 그는 스스로 목숨을 끊기로 마음먹었지만, 그에 앞서 이 그림을 그려 파리로 보내며 편지했다. "한 달 내내 광적인 열기에 사로잡혀 밤낮으로 작업했네… 순전히 상상을 곧장 붓으로 옮겨 완성한 거라네. 온통 매듭지고 주름진 굵

은 삼베 위에 그린 터라 심히 거칠어 보이지. 사람들은 그림이 성의가 없고 완성되지도 않았다고 할 걸세. 누구나 자기 작품은 제대로 판단하지 못하기 마련이지만, 그럼에도 나는 이 그림이 내 모든 전작을 뛰어넘을 뿐 아니라 앞으로도 이보다 더 나은 건, 아니 비슷한 것조차도 그리지 못할 거라 믿고 있다네. 죽기 전에 여기다 내 모든 기력을 쏟아부었어. 가혹한 상황만치나 고통스러운 열정도. 그리고 수정이 필요 없으리만치 명료한 비전도."

파리로 보내진 그림은 앙브루아즈 볼라르(Ambroise Vollard, 1866~1939) 소유의 갤러리에서 1898년 11월부터 12월까지 전시되었다. 왼쪽 모서리에는 그림의 제목이 프랑스어로 적혀 있는데, 고갱이 학생 때 배운 교리문답에서 따온 질문들이었다. 반응은 엇갈렸지만, 궁극적으로 이 작품은 야수주의, 입체주의, 오르피즘, 표현주의의 형성에 도움을 주었다.

"굳건히 자네 길을 지키고 도전하게나, 하루 두 시간은 무모해지게나!"

폴 고갱

캔버스에 유채, 139×374.5cm, 보스턴 미술관, 미국

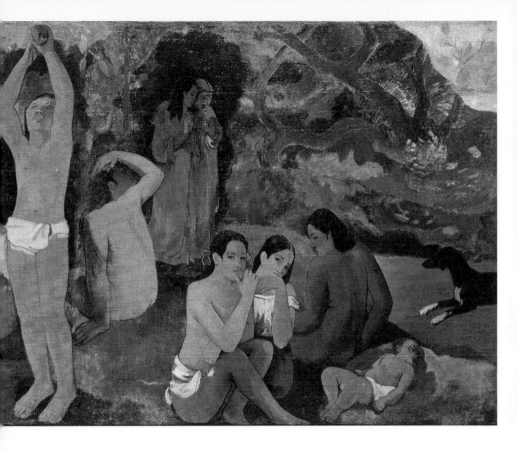

전통의 타파 1850~1909

적나라한 현실

⟨누다 베리타스 NUDA VERITAS⟩, 구스타프 클림트
1898년

이 그림 상단에 적힌, 독일 시인이자 철학자인 프리드리히 폰 쉴러(Friedrich von Schiller, 1759~1805)를 인용한 글귀는 다음과 같이 번역된다. "그대의 행동과 예술로 모두를 즐겁게 할 수 없다면, 소수만을 만족시켜야 한다. 많은 사람을 즐겁게 하는 것은 위험하다." 공인 미술계에서 이탈한 집단인 빈 분리파가 여기서 시사하는 것은, 자신들은 대중에게 진실을 드러내 보이는 데 전념하며, 다수가 그 진실을 탐탁지 않아 하더라도 개의치 않겠다는 것이었다.

　그림 속의 등신대 인물은 라틴어로 '벌거벗은 진실'을 뜻하는 '누다 베리타스'다. 하지만 그녀는 우의적인 인물이 아닌 현실의 여성으로 그려졌다. 그녀는 손에 진실의 거울을 들고서 대담하게 평론가들을 바라본다. 곧추선 자세와 당당한 시선은 대개의 관람자에게 여성스럽지 못하고 뻔뻔하게 여겨졌다. 또한 이 그림은 공인 미술계가 고집하는 관학적인 양식을 거슬렀다. 아마도 당시 빈의 부르주아지에게 그보다 더 충격적인 것은, 그 시대 미술에서는 극히 드물었던 음모의 묘사였을 것이다.

순수 미술과 장식 미술의 연결

구스타프 클림트(Gustav Klimt, 1862~1918)는 미술과 사회의 관계를 재정의하는 것을 목표로 삼은 빈 분리파의 초대 선출 회장이었다. 그가 선택된 이유는 주류 미술계에 도전하려는 의지 때문이었다. 그는 또 제1회 분리파 전시회를 위한 포스터를 디자인했는데, 여기에는 기예의 여신 팔라스 아테나가 화면 너머의 감상자를 정면으로 응시하는 이미지를 담았다.

　1898년 분리파의 동인지 『베르 사크룸』에 그가 '누다 베리타스'를 위해 제작한 드로잉이 실렸다. 드로잉의 구성은 최종적인 유화 버전과 동일했지만, 삽입된 문구는 달랐다. "Wahrheit ist Feuer und Wahrheit reden heisst leuchten und brennen." 독일 시인 레오폴트 셰퍼(Leopold Schefer, 1784~1862)의 이 시구는 "진실은 불이며, 진실을 말하는 것은 빛나고 타오르는 것이다."라고 번역된다. 또 다른 차이는 드로잉에는 없었던 푸른 뱀이 유화에는 추가된 점이다. 뱀은 질투를 상징하며, 진실을 인식하는 우리의 능력을 그 꼬리로 방해한다. 따라서 '누다 베리타스'는 예술, 평론가, 대중 사이의 논쟁적인 관계를 나타내기도 한다. 1899년 3~5월에 열린 빈 분리파의 제4회 전시회에서 이 작품은 맹렬히 비난받고 경멸당했다. 아방가르드 예술가로서 클림트는 순수 미술과 장식 미술이 동등하다고 굳게 믿었고, 매끄러운 장식적 요소와 정교하게 그려진 사실적인 요소를 그만의 방식으로 혼합한 '종합 예술 작품(Gesamtkunstwerks)'을 시도했다. 후에 그는 일상용품의 품질과 시각적 매력을 향상하고자 결성된 디자인 단체 '빈 공방(Wiener Werkstätte)'

의 예술가들과 협업하기도 했다.

클림트의 작업은 획기적이었지만, 그가 미술에 대혁신을 꾀한다고 주장한 적은 없었다. 분리파에서의 그의 활동도 어디까지나 당대의 빈 미술가들과 현대 미술 전반에 관심을 불러일으키려는 것이었다. 그렇게 해서 빈을 앞서가는 문화·예술의 중심지로 확립하는 데 기여하기는 했으나, 그가 다른 미술가나 이후의 미술 운동에 직접적으로 미친 영향은 상당히 제한적이었다. 그 자신의 작품은 독특하고 남달랐으며, 몇몇 미술가들, 특히 아르누보 및 유겐트슈틸 디자이너들에게 개별적으로 영향을 주긴 했지만, 그의 대단히 개인적이고 특징적인 스타일이 사실상 어떤 미술 운동을 촉발하거나 직접적인 영향을 주지는 않았다.

"모든 예술은 관능적이다."

구스타프 클림트

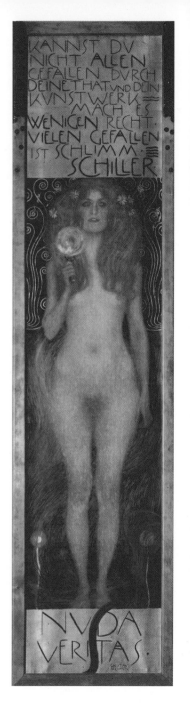

캔버스에 유채, 252×56.2cm, 오스트리아 국립도서관, 빈, 오스트리아

전통의 타파 1850~1909

부서진 가치

⟨아비뇽의 아가씨들 LES DEMOISELLES D'AVIGNON⟩, 파블로 피카소
1907년

이곳은 바르셀로나의 홍등가 아비뇽 거리에 있는 매춘 업소이다. 등신대보다 큰 나신의 매춘부 다섯 명이 흡사 부서진 유리처럼 보이는 갈색, 흰색, 파란색 커튼 뒤에서 등장한다. 몸을 옆으로 돌린 인물이 커튼을 젖히고 있고, 드러난 다른 두 인물은 대담하게 똑바로 감상자를 바라본다. 이 작품으로 파블로 피카소(Pablo Picasso, 1881~1972)는 의도적으로 중산층 사회를 분개하게 했고, 미술의 전통적인 가치를 버리고 원근법을 완전히 거부하면서 입체주의의 시작을 알렸다.

⟨아비뇽의 아가씨들⟩은 흔히 20세기의 가장 중요한 회화 작품으로 손꼽히나, 피카소가 작업실에서 처음 이 그림을 보여주었을 때 친구들은 경악했다. 그중에는 앙리 마티스(Henri Matisse, 1869~1954), 조르주 브라크(Georges Braque, 1882~1963), 펠릭스 페네옹(Felix Fénéon, 1861~1944), 앙드레 드랭(André Derain, 1880~1954), 평론가 기욤 아폴리네르(Guillaume Apollinaire, 1880~1918)와 앙드레 살몽(André Salmon, 1881~1969), 미술상 다니엘 칸바일러(Daniel Kahnweiler, 1884~1979), 러시아인 수집가 세르게이 슈킨(Sergei Shchukin, 1854~1936)도 있었다. 비판이 어찌나 혹독했는지, 피카소는 그 후 9년간이나 작품을 공개하지 않았다.

1916년, 그는 파리의 살롱 당탱에서 열린 《프랑스의 모던 아트》전에서 마침내 이 작품을 전시했다. 원제는 ⟨아비뇽의 매음굴⟩이었지만, 전시를 주관한 앙드레 살몽이 악평을 누그러뜨려 볼 생각으로 ⟨아비뇽의 아가씨들⟩로 바꾸었다. 동료 화가, 미술상, 평론가들은 충격과 혐오감을 느꼈고, 타락했다, 불쾌하다, 조잡하다, 추하다는 등의 반응을 보였다. 그 후 이 작품은 줄곧 피카소의 작업실에 있다가 1924년 패션 디자이너 자크 두세(Jacques Doucet, 1853~1929)에게 25,000프랑에 팔렸다. 몇 달 후 두세가 받은 감정가는 250,000프랑이었다. 하지만 이 작품은 1938년 뉴욕 현대미술관으로 넘어가기 전까지 한 번도 일반에 공개되지 않았다.

원근법을 버리다

이 거대한 그림은 외견상 즉흥적으로 보이지만, 피카소가 그린 밑그림은 거의 100장에 달했다. 그는 이베리아와 아프리카의 미술 외에도 특히 세잔과 엘 그레코(El Greco, 1541~1614)의 아이디어와 접근법에서 영향을 받았다. 전통적인 명암 대비나 선 원근법은 전혀 시도하지 않았다. 납작하고 기하학적이면서 때로 서로 겹치는 면들을 이용해 인물과 물체를 만들고 마치 여러 시점에서 동시에 바라본 것처럼 제시했다. 화면 아래쪽에는 급경사로 기울어진 테이블 위에 약간의 과일을 배치했는데, 이는 정물이라는 주제를 되살리되 관습적인 원근 표현법을 탈피해 대상을 한 번에 여러 각도에서 그려냈던 세잔에게 바치는 헌사이다. 3차원의 환영을 거부한 이 그림 속에서, 이

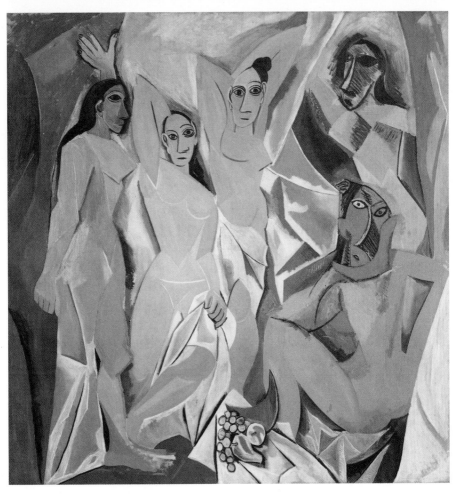

캔버스에 유채, 244×233.5cm, 뉴욕 현대미술관, 미국

미지들은 날카로운 조각들로 파편화한 것처럼 보인다. 이 작품은 입체주의의 시발점이 되었고, 화가, 소묘가, 조각가, 도예가였던 피카소는 20세기의 가장 영향력 있고 다재다능한 예술가 중 한 명으로 널리 인정받게 되었다. 그는 75년이 넘는 활동 기간에 2만 점 이상의 작품을 생산하며 미술의 경로를 바꿔놓았다.

스페인에서 지낸 어린 시절에 피카소는 극도로 사실적인 그림을 그렸다. 그는 다른 학생들보다 훨씬 어린 14살에 바르셀로나의 라요트하 미술학교에 입학했고 그들보다 출중한 실력을 보였다. 19살에 파리로 건너가면서 마네, 드가, 툴루즈-로트레크, 세잔 등에게서 영향을 받았고, 그때부터 여러 아이디어와 기법을 실험하며 순차적으로 청색 시기(1900~1904년), 장밋빛 시기(1904~1906년), 아프리카 시기(1907~1909년), 분석적 입체주의 단계(1909~1912년), 종합적 입체주의 단계(1912~1919년), 신고전주의 시기(1920~1930년), 초현실주의 시기(1926년 이후)와 같은 다양한 양식을 거쳤다.

"모든 창조 행위의 시작은 파괴 행위다."

파블로 피카소

원래 〈아비뇽의 아가씨들〉 중 한 명은 갈색 양복 차림으로 교과서와 해골을 들고서 매춘부와의 관계가 건강에 해롭다고 경고하는 남자 의대생이었다. 또 화면 중앙에는 정욕을 상징하는 제복 입은 선원도 있었다. 하지만 피카소는 더 강한 효과를 주고자 결국 두 남자를 모두 수정해 커튼 뒤에서 여성만 나오도록 했다. 가면을 닮은 세 얼굴은 그가 1906년 루브르 박물관에서 본 고대 이베리아 조각상의 영향을 보여준다.

처음 이 그림을 접한 사람들은 경악했지만, 다른 수많은 작품의 경우와 마찬가지로 결국 이 그림에 담긴 아이디어는 후대 미술가들에게 더 많은 아이디어를 주었고 더 자유로운 표현으로 가는 길을 닦아주었다. 미술의 핵심은 규범과 모방에서 독창성으로 옮겨갔다.

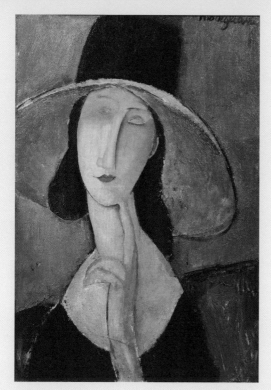

〈잔 에뷔테른의 초상 Portrait of Jeanne Hebuterne〉, 아메데오 모딜리아니,
1918년

19세기 말과 20세기 초중반에 수천 점의 아프리카 전통 조각상이 유럽에 도착했다. 그중 상당수가 박물관에 전시되거나 판매되었고, 세잔, 고갱, 마티스, 피카소, 콩스탕탱 브랑쿠시(Constantin Brancusi, 1876~1957), 모리스 드 블라맹크(Maurice de Vlaminck, 1876~1958), 에른스트 루트비히 키르히너(Ernst Ludwig Kirchner, 1880~1938), 아메데오 모딜리아니(Amedeo Modigliani, 1884~1920) 등의 일부 아방가르드 미술가들은 그런 작품을 연구하고 수집하기 시작했다. 단순함, 양식화, 평면적 감각, 대담한 색채, 파편화된 형태가 이들 서구 미술가들이 주로 감탄한 측면이었고, 그들이 차용한 요소들은 입체주의, 야수주의, 표현주의 등 여러 새로운 미술 운동에서 드러나기 시작했다. 르네상스 이후 자연주의가 그토록 직접적으로 도전받기는 그때가 처음이었다.

파리 민족지학 박물관을 방문한 후, 피카소는 그가 '계시'를 경험했고 아프리카 조각을 통해 화가로서 그가 지향할 바를 이해하게 되었다고 말했다.

전쟁의 참상

1910~1926

사실주의, 인상주의, 후기인상주의, 신인상주의 등 19세기 중후반과 20세기 초에 발달한 새로운 미술 운동은 처음에는 평론가와 대중을 충격에 빠뜨렸다. 그러한 예기치 못한 미술 양식은 전통적으로 인정된 방식과 접근법에서 이탈한 것이었고 불경해 보였다. 하지만 그것들은 장차 올 것들에 비하면 아무것도 아니었다.

수 세기 동안 미술에는 허용되는 것과 그렇지 않은 것에 대한 공인된 규칙이 있었다. 하지만 일단 변화가 시작되자 탄력이 붙었고 갈수록 더더욱 과격해졌다. 그림이나 조각상을 알아볼 수 있게 만들어야 한다는 강박에서 벗어나면서, 많은 작가는 더욱 독자적으로 자신을 표현하기 시작했다. 그들은 새로운 가능성을 모색하고, 제재와 재료, 방법을 실험하고, 그들 주변의 가시적인 대상들보다 자신의 생각, 견해, 비전이 더 많이 반영된 현실을 창조했다. 다양한 작가들이 새로운 발상, 기법, 재료, 접근법을 통해 각기 다른 방향으로 작업한 결과 폭넓은 스타일과 형식이 나타났고, 그것들은 작가들 자신이나 다른 이들에 의해 이러저러한 미술 운동으로 명명되었다. 재료와 방법을 실험함과 동시에, 이들 작가 중 일부는 기성 가치들에 의문을 제기하기 시작했고, 일부는 색채나 형태로 개인적이거나 보편적인 기저의 감정을 표현했으며, 일부는 그들에게 영향을 미치는 정치 사회적 문제에 분노나 환멸을 나타냈다.

과거를 버리다

혼란했던 20세기의 첫 40년 동안, 전 세계에서 새로운 예술 운동이 전쟁, 혁명, 경제 불황을 배경으로 잇따라 등장했다. 프랑스에서 입체주의는 구조와 입체성을 묘사하는 새로운 방법을 탐구하면서 조각난 평면을 그렸고, 야수주의는 강렬한 색채를 사용해 사실성을 버리고 그 대신 빛, 공간, 감정 상태를 묘사했다. 독일에서는 당시 세계의 문제들을 둘러싼 전반적인 불안에 반응하며 여러 도시에서 동시다발적으로 표현주의가 발전했다. 이탈리아의 미래주의자들은 그들의 유산을 떨쳐버리고 속도, 폭력, 신기술로 대변되는 진보와 모더니티에 초점을 두면서 독자적인 강령을 따랐다. 1916년에는 주로 1차 세계대전(1914~1918)의 비극에 대한 반응으로 다다이즘이 등장했다. 다다는 전쟁의 참상을 깨달은 많은 이들의 환멸을 반영하며 비합리와 부조리에 초점을 둔 반예술 운동이었다. 1919년부터 러시아에서는 건축 및 미술 철학으로서 구축주의가 대두했다. 구축주의자들은 예술을 사회 기능의 한 측면으로 보았고, 그들의 운동은 바우하우스와 데 스테일 같은 주요 경향에 영향을 미쳤다. 처음에 알렉산드르 로드첸코(Alexander Rodchenko, 1891~1956)나 바르바라 스테파노바(Varvara Stepanova, 1894~1958) 같은 구축주의자의 작업은 3차원 구조물과 관계된 것이었으나, 나중에 일부 작가는 2차원 작품도 디자인했다. 독일에서 1919~1933년에 운영된 바우하우스 학교는 기능적인 디자인 접근법을 가르치고 장려해 명성을 얻었다. 바우하우스는 이후 미술, 건축, 그래픽, 인테리어 및 산업 디자인, 타이포그래피의 발전에 지대한 영향을 미쳤다. 몇몇 나라에서는 초현실주의가 발달했다. 초현실주의 작가는 전통적 제재로든 추상으로든 형

이상, 심리, 창의성, 상상력, 잠재의식을 탐구했다.

이러한 운동에 참여한 작가들은 대체로 개척자였다. 그들은 대담하게 자신의 발상에 따라 혁신적인 작품을 내놓았고, 번번이 관람자들의 분노와 비웃음을 샀다. 20세기 초의 이러한 새롭고 실험적인 스타일과 형식을 일컬어 흔히 '모더니즘'이라 한다. 이들 아방가르드 예술가 중에서 바실리 칸딘스키(Wassily Kandinsky, 1866~1944)나 프란츠 마르크(Franz Marc, 1880~1916) 같은 이들은 그들의 작업에 대해 소명 의식을 갖고 있었고, 예술을 통해 더 나은 세계, 더 영적인 세계를 창조하기 바랐다. 반면에 마르셀 뒤샹(Marcel Duchamp, 1887~1968) 같은 이들에게 예술은 혼돈과 무질서의 한 형식이었다. 뒤샹은 예술이 무엇이어야 하는지에 대한 기존의 가정에 독자적으로 의문을 제기했으며, 다양하고 새로운 창조적 아이디어를 통해 종종 의도적으로 기성의 여러 예술적 가치들을 훼손했다. 일부 예술 운동은 자연스럽게 다른 운동으로 진화했고, 일부는 다른 운동에 대항할 목적으로 시작되었다. 어떤 작가들은 불손하고 무례할 필요를 느꼈고, 어떤 이들은 재현적 이미지를 완전히 버리고 추상으로 옮겨갔으며, 다른 이들은 내면의 정신을 탐구하기 시작했다.

"예술은 보이는 것의 반영이 아니라 감추어진 것의 가시화이다."

파울 클레

1908

→ 미국 발명가 제임스 스팽글러가 최초의 가정용 이동식 전기 진공청소기를 발명하고, 윌리엄 후
버가 그 특허권을 사들이다.

→ 포드 자동차 회사가 '모델 T'를 발명하다.

1910

→ 중국에서 노예제가 불법화되다.

→ 멕시코 혁명이 시작되다.

→ 메리 셸리의 『프랑켄슈타인』(1818)을 원작으로 한 영화가 처음으로 제작, 상영되다.

→ 작곡가 이고리 스트라빈스키가 음악을 맡은 〈불새〉가 세르게이 댜길레프가 창단한 러시아 발
레단의 공연으로 파리에서 초연되다.

1911

→ 파리 루브르 박물관에서 〈모나리자〉를 도난당하다. 한동안 피카소가 도난범으로 의심받았는
데, 앞서 그가 구매한 이베리아 두상 몇 점이 루브르에서 도난당한 소장품으로 드러난 바 있었
기 때문. 이 '조각상 사건'은 그해 각국에서 크게 다루어졌고, 피카소는 조각상들을 미술관에 돌
려줌.

→ 독일 표현주의 예술가들이 뮌헨에서 청기사파를 결성하다.

1912

→ 영국 유람선 RMS 타이타닉호가 사우샘프턴에서 뉴욕으로 향하는 첫 항해 도중 침몰해 1,500
명 이상이 사망하다.

→ 존더분트(서독일예술인분리동맹)의 전시회가 독일 쾰른에서 개최되다. 관학 미술의 경직성에 대한
반발과 당시 독일에 만연하던 공격적 민족주의와 배타성에 대한 저항을 드러냄.

→ 청 제국이 무너지고 중화민국이 수립되다.

1913

→ 〈모나리자〉가 회수되어 루브르 박물관에 반환되다.

→ 《아머리 쇼》가 뉴욕에서 열리다. 대중과 평론가들은 식별 가능한 세계의 사실적 이미지에 국한
되지 않는 미술을 처음 접하고 충격에 빠짐.

→ 세계 최초의 십자말풀이가 『뉴욕저널』에 게재되다.

1914

→ 오스트리아의 프란츠 페르디난트 대공과 그의 아내 소피 공작 부인이 보스니아 헤르체고비나
의 사라예보에서 암살되어 7월 위기와 1차 세계대전이 촉발되다.

→ 런던에서 여성참정권 운동가 메리 리처드슨이 디에고 벨라스케스의 〈로커비 비너스〉(1647~
1651)를 칼로 베다.

→ 청기사파가 1차 세계대전의 발발과 함께 해체되다. 러시아 작가들은 고국으로 돌아가고, 다수
의 독일 작가들은 징집됨.

1917

→ 블라디미르 레닌과 레온 트로츠키가 이끄는 러시아 혁명이 시작되다.

1918

→ 독일 황제 카이저 빌헬름 2세가 퇴위하다.

→ 11월 11일의 휴전으로 1차 세계대전이 종료되다.

→ 차르 니콜라이 2세와 그의 가족이 러시아 비밀경찰에 의해 사살되다.

→ 스페인 독감이 범유행하다.

1919

→ 베니토 무솔리니가 이탈리아에서 파시스트 운동을 시작하다.

1920

→ 독일의 극우 정당인 '국가사회주의 독일 노동자당(통칭 나치당)'이 설립되다. 1921년부터는 아돌프 히틀러가 당을 이끎.

→ 쾰른의 다다 전시회에서 관객들이 막스 에른스트의 조각상을 작가가 제공한 도끼로 내려치도록 권유받다.

1921

→ 광범위한 기근으로 러시아인 3백만 명이 사망하다.

1922

→ 하워드 카터가 투탕카멘의 무덤을 발견하다.

1923

→ 국경 너머 범죄자들을 추적하고자 유럽에 인터폴이 창설되다.

1924

→ 제1회 동계올림픽이 프랑스 샤모니에서 개최되다.

1925

→《국제 모던 장식 · 산업 미술전》이 파리에서 열려, 후에 '아르 데코'로 알려진 이른바 '모던 스타일'의 대중화를 이끌다.

과장된 성애적 감정

〈앉아 있는 남자의 누드(자화상) SEATED MALE NUDE (SELF-PORTRAIT)〉, 에곤 실레
1910년

짧은 활동 기간에 에곤 실레(Egon Schiele, 1890~1918)는 유화 300점 이상과 종이 그림 수천 점을 남겼다. 그는 주로 인체에 집중하며 자신이나 가까운 이들의 나체를 즐겨 그렸는데, 그들의 과장되고 뒤틀린 마른 몸은 불안정한 각도로 대체로 배경 없이 노골적인 자세를 취하고 있다. 이 작품은 1910~1918년에 제작된 여러 자화상 중 하나이다. 작가들은 관례적으로 누드 자화상을 그리지 않았기에, 이 대담한 작품은 사람들을 깜짝 놀라게 했다.

수 세기 동안 미술에서 누드는 아름다움의 대상으로 묘사되었다. 실레는 이를 비틀었고, 더 나아가 그 자신의 몸을 진지한 제재로 삼았다. 그의 표현적인 뒤틀림은 인체 조각의 전통을 환기하지만, 그의 육체성에는 역사적으로 누드에서 보이던 경건함이 없다. 대신 그의 말라비틀어진 몸은 강렬한 감정을 전달하며, 또한 더욱 충격적이게도 그의 성적 욕망을 붉게 강조한 부위를 통해 드러낸다.

성과 심리

1897년 구스타프 클림트는 기득권층의 지배적인 엄격함에서 미술을 해방하고자 빈 분리파를 결성했다. 실레는 클림트를 우러러보았고, 클림트는 그의 멘토이자 친구가 되어주었다. 그는 디자인 단체 '빈 공방'에 실레를 소개했고, 《빈 쿤스트샤우》(1908년에 클림트가 주축이 되어 조직한 전시회)에서 작품을 전시하도록 그를 초대했다. 이 전시회에서 실레는 에드바르 뭉크와 반 고흐 등의 표현적인 작품을 처음 보았다. 비록 클림트에게서 배웠지만 실레는 자기만의 극도로 개인적이고 표현적인 양식을 독자적으로 개발했고, 이로써 오스트리아 표현주의의 주요 인물이 되었다. 클림트와의 작업을 거쳐 관학 미술의 보수적인 제약을 넘어서는 화풍을 발전시킨 후, 인체에 대한 그의 탐구는 이 그림에서 보이는 것과 같은 성과 심리에 대한 노골적이고 극적인 강조로 진화했다. 이러한 접근법은 부분적으로는 1905년에 부친의 사망을 지켜본 외상적 경험에서, 부분적으로는 인간 심리에 대한 깊은 관심에서 기인한 것으로 보이며, 후자는 1905년에 성욕에 관한 이론을 발표한 역시 오스트리아인인 지그문트 프로이트(Sigmund Freud, 1856~1939)의 영향이었다.

이 그림의 밋밋한 배경은 비비 꼬인 팔, 배의 동그란 부분, 사라진 발, 성기를 따라 감상자의 시선을 그의 몸과 그 주변으로 집중시키는 효과가 있다. 몸의 왜곡은 인간의 조건에 대한 실레 자신의 강렬한 감정과 모더니티에 대한 불안감을 전달한다. 그는 자신의 존재를 깊이 숙고했고, 그림과 편지 속에서 자신을 철학자이자 예지자로 인식했으며, 세상의 문제와 대중 사이의 매개자로서 자신의 예술을 통해 내적인 진실을 드러낼 수 있다고 보았다.

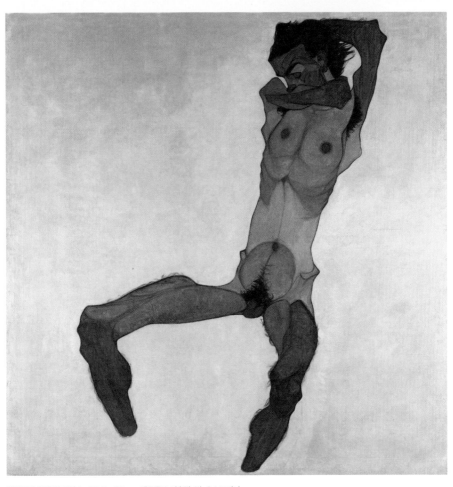

캔버스에 유채 및 구아슈, 152.5×150cm, 레오폴트 미술관, 빈, 오스트리아

잠재의식의 추상

〈구성 5 COMPOSITION V〉, 바실리 칸딘스키
1911년

러시아의 화가·이론가 바실리 칸딘스키는 작품 활동 기간의 상당 부분을 독일에서 보냈다. 그는 컬러풀하고 (후기의) 추상적인 회화, 석판화, 목판화를 통해 영성과 신비주의, 신지학과 인지학 사상을 탐구했으며, 자신의 예술론을 가르치고 책으로 남겼다. 저서 『예술에서의 정신적인 것에 대하여』(1912)에서 그는 회화의 세 유형을 인상(impressions), 즉흥(improvisations), 구성(compositions)으로 정의하는데, 인상이 외부 현실을 기반으로 하는 반면, 즉흥과 구성은 잠재의식에서 온다고 했다. 자신의 모든 작품 가운데 그는 색의 본질과 추상을 탐구하는 〈구성〉 연작 10점을 가장 중시했다. 〈구성 5〉를 포함한 앞의 7점은 1910~1913년에, 뒤의 3점은 1923~1939년에 제작했다. 작품의 제재보다 창작 과정을 중시하고 색과 형이 제재와 독립적으로 어떤 힘을 발산한다고 보는 등, 그의 견해는 독특했다. 〈구성〉 연작은 추상 회화를 선도한 작품 가운데 하나이다.

청기사파

1910년에 일부 학자들은 무엇을 그렸는지 알아보기 힘든 그림에 '순수', '추상', 또는 '비대상'이라는 말을 붙이기 시작했다. 1911년 청기사파의 첫 전시회에서 〈구성 5〉가 선보였을 때도 이런 수식어가 모두 사용됐다. 청기사파는 그해 칸딘스키가 뮌헨에서 결성한 독일 표현주의 화가들의 비공식 단체였다. 청기사파와 다리파(Die Brücke, 역시 독일 표현주의 집단) 모두 동시대인들의 만연한 고독감을 다루었지만, 청기사파는 주로 예술의 영적 가능성에 집중했고, 그럼으로써 그들 시대에 확산하고 있다고 보았던 부패와 물질주의를 저지하고자 했다. 또한 다리파와 청기사파 모두 색채가 풍부했지만, 다리파가 재현적인 반면 청기사파는 추상적이었다. 어째서 청기사라는 이름을 선택했는지는 명확하지 않은데, 칸딘스키와 프란츠 마르크가 공유했던 말과 파란색에 대한 애정(칸딘스키는 파란색이 지극히 영적이라고 생각했다)에서 기인했을 가능성이 있다. 1912년에 두 사람은 예술에 관한 에세이들을 엮어 『청기사 연감』을 펴냈다. 표지 그림은 칸딘스키의 목판화였다.

　〈구성 5〉를 그린 해에 칸딘스키는 한 연주회에서 오스트리아의 작곡가이자 화가인 아널드 쇤베르크(Arnold Schoenberg, 1874~1951)의 음악을 접하고서 그와 친구가 되었다. 쇤베르크의 영향으로 칸딘스키는 음악에 상응하는 색과 형태를 그리기 시작했고, 언어로 표현하기 어려운 그림들을 제작했다. 기념비적인 〈구성 5〉는 그런 개념을 뚜렷이 보여준다. 약간의 식별 가능한 요소들이 보이긴 하나, 전체적으로 이 그림에는 뚜렷한 대상이 없다.

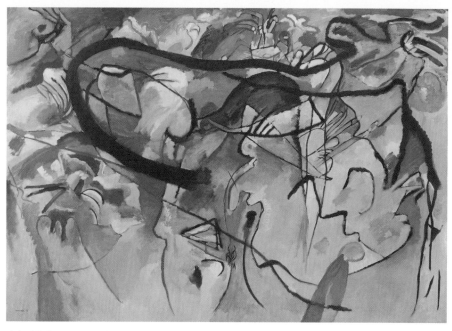

캔버스에 유채, 190×275cm, 개인 소장

정신의 내적 과정

선, 형, 색이 영적이고 정서적인 가치를 전달할 수 있다고 믿었던 칸딘스키는 이 작품에서 세계의 식별 가능한 요소들이 모두 배제된 듯한 조절된 색채와 옅은 물감을 배치했다. 기존의 미술 전통에서와 달리, 여기에는 빛, 명암, 대기 또는 원근의 흔적이 없다. 갖가지 형과 형태, 그리고 짧거나 길고 굵거나 얇고 굽거나 각진 선들은 제약 없이 자유로워 보인다. 그러한 추상화된 요소들이 감정과 역동적인 감각을 불러일으킨다. 그러나 이 그림은 순수하게 추상적이지는 않다. 명확한 서사로 구현되지는 않았지만, 칸딘스키는 그를 사로잡고 있던 죽음과 부활에 관한 생각들을 표현하고 있다. 화면 상단 근처에서 천사 몇이 나팔을 불고 있다. 이들은 최후의 심판이나 엘리야의 승천에 관한 성서의 이야기들에서 유래했다(칸딘스키는 일부 전작에서도 같은 아이디어를 탐구한 적이 있다). 그 아래의 두껍고 구불구불한 검은 선은 천사들의 나팔 소리, 혹은 죽음과 탄생의 예언자인 천사장 가브리엘을 나타낸다고 볼 수 있다. 화면을 지배하는 그 선 밑에는 벽으로 둘러싸인 도시와 탑들이 있다.

칸딘스키에게 구성은 그의 마음속에서 일어나는 어떤 내적 과정의 표현이었다. 그는 서로 다른 감각이 하나로 합쳐지는 공감각 증상이 있었다고 여겨진다. 그래서 그는 음악을 들을 때 색을 '보았고' 마찬가지로 색을 칠할 때 음악을 '들었다'. 또한 그에게 색은 영적인 함의가 있었다. 예를 들어 그는 파란색에 대해 이렇게 말했다. "파란색은 깊어지면 깊어질수록 더 강하게 사람을 무한으로 이끈다."

1911년 칸딘스키가 처음 이 그림을 전시했을 때 언론의 반응은 매우 비판적이었다. 하지만 1912년 10월에는 독일의 음악가, 작곡가, 문필가, 평론가, 미술 전문가인 헤르바르트 발덴(Herwarth Walden, 1879~1941)이 그가 소유한 베를린의 데어 슈투름 갤러리에서 칸딘스키의 개인전을 주최했다. 발덴은 칸딘스키를 '독일 표현주의의 선도자'로 홍보하고, 베를린 평단의 공격으로부터 그를 보호했으며, 전시회를 대단히 우호적으로 평가하는 글을 발표했다.

"색은 영혼에 직접적인 영향을 미치는 힘이다."

바실리 칸딘스키

〈비상 Soaring〉, 버니스 시드니, 1982년, 캔버스에 유채, 152.5×152.5cm, 개인 소장. 버니스 시드니가 로베르트 슈만(1810~1856)이 작곡한 〈비상 Aufschwung〉의 리듬에 따라 그린 작품이다.

신경학적 증상으로서의 공감각은 감각들 간의 소통이 일반적이지 않은 상태로, 공감각자는 소리를 보거나 색이나 형태를 듣거나 맛보는 등 감각의 혼합을 경험한다. 인구의 약 4%가 공감각자이며, 칸딘스키, 반 고흐, 데이비드 호크니(David Hockney, 1937~) 등 다수의 저명한 미술가, 음악가, 문필가도 공감각자로 여겨진다. 공감각의 종류에는 대략 70가지가 있고, 가장 흔한 종류는 색, 다시 말해 소리, 감촉, 맛, 형태와 결합된 색을 동반한다. 예를 들어 칸딘스키, 그리고 아마도 파울 클레, 피에트 몬드리안, 버니스 시드니(Berenice Sydney) 역시, 음악을 비롯한 소리에서 색을 들었다. 일부 공감각자의 숫자, 글자, 요일에는 각기 특정하고 개인적인 빛깔이 있다. 칸딘스키는 음악에서 색채와 형태를 보았던 경험을 그림으로 표현했다. 예를 들어 〈인상 3(콘서트)〉(1911)은 뮌헨의 한 콘서트에서 들었던 아널드 쇤베르크의 음악에서 영감을 받았다. 재현적인 요소도 일부 있지만, 선명한 색채와 형태는 그가 들은 것의 표현이다. 칸딘스키는 첼로를 연주했고, 첼로 소리는 그에게 짙은 파랑을 떠오르게 했다. 짙은 파랑은 영성과 고요를 나타내며, 그의 여러 작품에서 사용되었다.

정적 제약의 탈피

〈공간 속 연속성의 특수한 형태 UNIQUE FORMS OF CONTINUITY IN SPACE〉, 움베르토 보초니
1913년

20세기 초 산업화가 이탈리아 전역을 휩쓰는 가운데, 일부 문인과 미술가들이 미래주의 운동을 일으켰다. 대표적인 인물로는 시인이자 소설가인 필리포 토마소 마리네티(Filippo Tommaso Marinetti, 1876~1944)와 미술가인 지노 세베리니(Gino Severini, 1883~1966), 자코모 발라(Giacomo Balla, 1871~1958), 카를로 카라(Carlo Carrà, 1881~1966), 움베르토 보초니(Umberto Boccioni, 1882~1916)가 있다. 자동차, 전기 같은 새로운 기계적 발명에 열광한 미래주의자들은 지난 시대의 예술에 대한 숭배에 분개했고 르네상스 예술에 집중하는 오랜 관행에서 벗어나고자 했다.

1909년 마리네티는 파리 신문 『피가로』에 「미래주의 선언」을 발표하고 신기술의 역동성을 찬미했다. 보초니는 마리네티의 문학 이론을 시각예술에 적용함으로써 미래주의 미술의 선도적인 이론가가 되었다. 그와 몇몇 미술가는 1910년에 폭력, 힘, 속도의 창조적 표현을 장려하는 「미래주의 화가 선언」을 작성해 발표했다. 새로운 기술에 매혹된 미래주의 화가들은 전쟁이 세상을 정화하고 이탈리아의 과거지향적 몰두를 멈추게 해줄 긍정적 계기가 되리라 보았고, 전쟁을 통해 인간과 기계가 더 가까워지리라 믿었다. 〈공간 속 연속성의 특수한 형태〉는 1차 세계대전 발발한 해 전에 만들어졌다. 비극적이게도 보초니를 비롯한 몇몇 미래주의자는 전쟁터에서 목숨을 잃었다.

진보의 형상화

보초니는 화가로 작품 활동을 시작했지만, 1913년부터는 동적인 감각을 더 잘 전달하고자 조각을 시작했다. 공기를 가르며 큰 걸음을 내딛는 이 힘찬 인물은 활기찬 움직임과 더불어 모던 시대의 기계적인 힘을 암시한다. 공기역학적으로 변형된 근육질의 남자가 미래를 향해 나아가는 모습으로 묘사된 운동감은 전 인류와 세계의 진보를 상징한다. 당시에는 동적인 감각의 환기를 시도한 작가가 거의 없었지만, 후에 그런 아이디어는 1930년대의 키네틱 아트(이 경우는 오브제가 실제로 움직인다)나 1950~1960년대의 옵아트 같은 운동으로 되살아났다.

선언문 성격의 저서 『미래주의 회화와 조각: 가소성 있는 역동성』(1914)에서 보초니는 '오늘날 이탈리아를 예술의 나라로 여기는 사람은 묘지를 아늑한 벽감으로 생각하는 시체 성애자'라고 썼다. 그는 20세기 초의 조각은 이탈리아의 고루한 예술적 과거보다는 그 무렵 그곳에서 진행되던 산업 발전의 속도와 역동성을 나타내야 한다고 선언했다. 보초니는 1913년 여름 파리에서 열린 개인 조각전에서 이 작품을 처음 전시했고, 그해 9월 한 편지에서 그것이 자신의 '최근작이자 가장 해방된 작품'이라고 썼다.

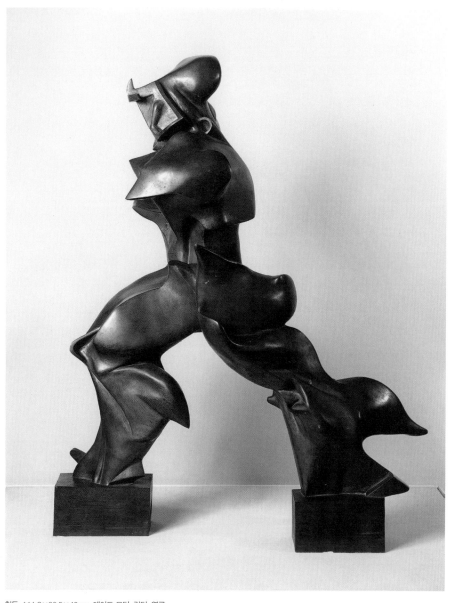

청동, 111.2×88.5×40cm, 테이트 모던, 런던, 영국

전쟁의 참상 1910~1926

모든 예술은 그것이 속한 사회를 반영한다. 사회가 변함에 따라 예술도 함께 변하며, 반드시 그대로 반영하지는 않더라도 사회의 변화에 반응하고 그것을 해석한다. 18세기 후반부터 몇몇 나라에서는 혁명의 형태로 다양한 종류의 거대한 변화가 발생했고, 각각의 혁명은 예술가들이 세계를 해석하고 표상하는 방식에 깊은 영향을 미쳤다.

산업혁명은 대략 1760~1840년에 발생해 주로 농업에 의존하던 사회를 산업사회로 탈바꿈시키며 극적인 변화를 일으켰다. 신기술이 공장의 발전을 촉진하면서 대량생산이 가능해지고, 기계 동력에 의한 운송이 이루어지고, 크고 작은 도시가 확장되었으며, 이에 따라 대다수 서구인의 삶은 다시는 돌이킬 수 없는 방식으로 달라졌다.

프랑스 혁명은 1789년에 발발했고, 그 결과는 수십 년간 유럽 전역에 반향을 일으켰다. 1848~1871년에는 독일과 이탈리아가 국가적 통일을 이룩하는 과정에서 작지만 중요한 혁명들이 일어났다. 이러한 변화들로 인해 야기된 새로운 정치적 갈등은 결국 1914년의 1차 세계대전 발발로 정점에 달했고, 1917년에는 (광범위한 파업과 농민 시위로 사실상 1905년부터 시작된) 러시아 혁명이 뒤를 이었다. 미술가, 문인, 음악가는 혁명으로 얻은 갑작스러운 자유 덕분에 이전과는 완전히 다른 방식으로 탐구하고 실험할 수 있다는 사실을 깨달았다. 예술적 혁신이 폭발적으로 일어났고, 일부 여성 예술가는 남성 동료들과 동등하게 존중받았다. 1917년까지 러시아에서는 많은 여성 미술가들이 아방가르드 단체에서 활동하며 인정받았다. 그중 몇몇은 추상을 향한 혁신에서 핵심적인 역할을 수행했다. 여러 남녀 작가들이 함께 작업하여 놀랍도록 개성적이고 독창적인 작품을 만들어냈는데, 그들의 작업 방향은 유럽의 경향과 늘 일치하지는 않았다.

이 기간 내내 유럽 전역에서 민족주의가 확산함에 따라 각국은 경쟁적으로 그들의 정체성과 국경을 지키고자 했고, 예술가들은 그러한 갈등과 변화에 대해 저마다 독특한 방식으로 반응하며 열정적인 활동을 펼쳤다. 1910~1920년의 멕시코 혁명은 완전히 새로운 종류의 미술 운동을 촉발했다. 멕시코 벽화주의는 오

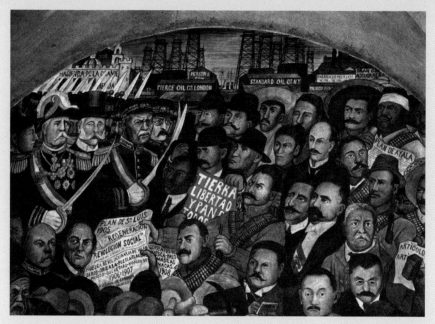

〈멕시코의 역사 History of Mexico〉(부분), 디에고 리베라, 1929∼1935년, 벽화, 치수 미상, 멕시코시티 국립궁전, 멕시코

랜 세월의 반목을 뒤로하고 새 정부의 기치 아래 국민을 통합하고 긍지와 애국심을 고취하고자 했으며, 이를 주도한 화가들은 디에고 리베라(Diego Rivera, 1886∼1957), 호세 클레멘테 오로스코 (José Clemente Orozco, 1883∼1949), 다비드 알파로 시케이로스 (David Alfaro Siqueiros, 1896∼1974)였다.

독일에서는 1차 세계대전 후 1918년에 시작된 바이마르 혁명의 결과, 독특하고 아방가르드한 바우하우스 학교가 설립되었다. 1929년 미국에서 시작된 대공황은 세계 전역에서 부유한 후원자들의 재력에 타격을 입히고 새로운 미술품의 구매와 의뢰를 위축시켰다. 고통을 탐구하고 표현한 미술가도 많았지만, 일부 새로운 작가는(이런 이들은 10여 년마다 한 번씩 늘 있었다) 그들이 새롭고 희망찬 현대로 진입하고 있다고 믿었다. 많은 이들은 현대 세계에 걸맞은 새로운 시각적 양식을 개발하는 동시에 미술이 무엇이 될 수 있고 되어야 하는지에 관한 기존 관념에 의문을 제기하는 것을 그들의 책무로 여겼다.

절대성의 그림

〈검은 사각형 BLACK SQUARE〉, 카지미르 말레비치
1915년

1913년부터 1920년대 말 또는 1930년대 초까지, 러시아 미술가 카지미르 말레비치(Kazimir Malevich, 1878~1935)는 네 가지 버전의 〈검은 사각형〉을 그렸다. 그 첫 번째는 1915~1916년에 페트로그라드(지금의 상트페테르부르크)에서 열린 《마지막 미래주의 회화전 0.10》에서 전시되었다. 이 전시회의 배경에는 그 무렵 러시아인들의 일반적인 믿음, 즉 구질서가 무너지고 있으며(당시는 1차 세계대전이 진행 중이었고 1917년 러시아 혁명을 앞두고 있었다) 완전히 새로운 세계가 원점에서부터 다시 시작될 거라는 관념이 깔려있었다. 제목의 숫자 10은 전시회에서 작품을 선보이기로 예정돼 있던 10명의 화가를 나타내지만, 실제로 참여한 작가는 14명으로 늘어났다. 다른 많은 러시아인처럼 말레비치는 새로이 구성된 사회의 출범이 임박했고 이 사회에는 그것을 대변할 새로운 예술이 필요하다고 믿었다.

《0.10》 전시회에서 배포된 유인물에서 말레비치는 이렇게 썼다. "현실 세계를 가리키는 표지가 전혀 없는 회화는 지금껏 시도된 적이 없다…." 그는 〈검은 사각형〉이 전시실 두 벽 사이 모퉁이의 맨 뒤에 걸리도록 했다. 그 자리는 전통적인 러시아 가정에서 성상을 모시는 곳이었으므로, 페트로그라드의 첫 관람객들은 말레비치가 그 그림을 특별히 여겼음을 단박에 알아보았다. 전시회 방문객들은 대체로 작가들의 새로운 아이디어에 관심을 보였다. 같은 시기에 다양한 다른 러시아 미술가들 역시 나름의 새로운 예술적 양식과 접근법을 창조하고자 노력하고 있었다. 말레비치를 포함해 그들 대부분은 최신의 아방가르드 미술 운동을 인지하고 있었다. 그들은 주로 세르게이 슈킨이나 이반 모로조프(Ivan Morozov, 1871~1921) 같은 부유한 투자자들이 사들여 전시한 작품들을 통해 프랑스 입체주의와 이탈리아 미래주의를 접했다. 러시아 화가인 나탈리아 곤차로바(Natalia Goncharova, 1881~1962)와 미하일 라리오노프(Mikhail Larionov, 1881~1964)도 말레비치에게 영향을 미쳤는데, 이들은 루복(Lubok)이라는 러시아 민속 미술에 각별한 관심을 기울였다. 1912년에 말레비치는 그가 '입체-미래주의' 양식으로 그림을 그린다고 말했고, 이듬해 초에는 그에게 강한 영향을 미친 또 다른 인물인 아리스타르흐 렌툴로프(Aristarkh Lentulov, 1882~1943)의 대규모 회화전이 러시아에서 열렸다. 그해 말레비치는 〈검은 사각형〉을 그렸을 뿐 아니라 입체-미래주의 오페라 〈태양에 대한 승리〉의 무대 디자인으로 큰 성공을 거두었다. 1914년에는 몇몇 다른 러시아 작가와 함께 파리 앵데팡당전에서 작품을 전시했다.

첫 번째 〈검은 사각형〉을 완성한 후 말레비치는 그 작품이 절대주의(suprematism, 라틴어로 '최고 또는 절대적인 통치자'를 뜻하는 수프레무스에서 온 말)라는 새로운 미술 운동의 출발점이라고 설명했다. 절대주의 회화에서는 흰 배경 위에 하나 또는 소수의 기하학적 형상만 제시된다. 그는 오직 예술에만 '순수한

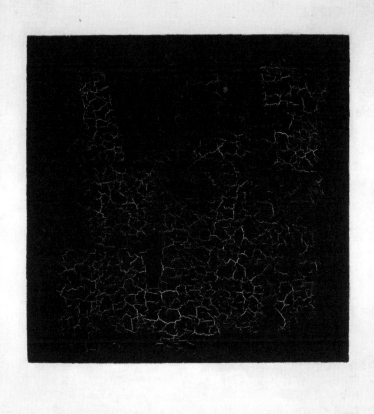

리넨에 유채, 79.5×79.5cm, 트레티야코프 국립미술관, 모스크바, 러시아

감정의 절대성'이 있으며, 이는 전통 미술에서와 같은 현실 세계의 재현이 아닌 기본적인 선과 형으로 전달되어야 한다고 믿었다. 말레비치는 〈검은 사각형〉을 '회화의 영도(zero point, 원점)'로 설명했다. 그에게 흰 배경은 아무것도 나타내지 않으며 텅 빈 공허이다. 반면에 사각형은 모든 것을 나타내며, 여기에는 질서, 구조, 미래, 혁신, 심지어 인간 경험의 복잡성까지도 포함된다.

컬러풀한 형태들

2015년의 과학적 분석에서는 〈검은 사각형〉이 순전히 흰 리넨 위에 검은 물감을 칠해서 만든 그림이 아니라, 그 검은 물감 아래 컬러풀하고 복잡한 기하학적 형태들을 두 겹이나(먼저 이것들을 그리고 말린 후에 검은 사각형을 덧칠했다) 감추고 있다는 사실이 드러났다.

미술을 재정의하다

⟨샘 FOUNTAIN⟩, 마르셀 뒤샹
1917년

20세기의 가장 중요한 미술품 중 하나는 작가가 직접 만들지조차 않았다. 이 작품은 개념 미술의 첫 사례로 꼽히며, 이후 수많은 미술가와 미술 운동에 영감을 주었다.

1917년 4월, 마르셀 뒤샹은 뉴욕 독립미술가협회의 첫 전시회에 도자 소변기를 출품했다. 뒤샹은 이 협회의 설립자 중 한 명으로서 협회에 개방적인 태도가 확립되도록 힘쓴 인물이기도 했다. 그는 소변기 뒷면이 아래로 가도록 놓은 다음 ⟨샘⟩이라 이름 붙이고 'R. 머트(R. Mutt)'라는 가명으로 사인을 했다. 협회 규정에는 참가비를 낸 작가의 작품은 모두 수락하게 되어 있었기에, ⟨샘⟩은 전시가 허용되어야 했다. 하지만 제출자가 뒤샹이라는 사실을 알지 못한 이사회는 ⟨샘⟩을 전시하지 않기로 하고 다음과 같이 밝혔다. "⟨샘⟩은 그것이 있어야 할 자리에서는 매우 유용한 물건인지 몰라도, 그 자리가 미술 작품 전시회장은 아니며, 그 어떤 정의로도 그것은 미술 작품이 아니다." 뒤샹은 이사직을 사임했다.

레디메이드

뒤샹은 프랑스 루앙 근처의 작은 마을에서 자랐지만 1915년에 뉴욕으로 건너갔다. ⟨샘⟩에 담긴 그의 발상은 혁신적이었다. 이 작품을 통해 그는 미술이 어떻게 평가되고 미술적 기량은 얼마나 중요한지를 다시금 물었다. 제기된 여러 질문 중에는 이런 것들이 있었다. 무엇이 미술가를 만드는가? 그에게는 어떤 자질이 필요한가? 미술이란 무엇인가?

이렇게 해서 뒤샹은 작가가 더 열심히 작업하거나 더 뛰어난 기량을 보여줄수록 작품이 더 높이 평가된다는 통념에서 멀어졌다. 그는 초기에는 후기인상주의와 야수주의 양식으로 그림을 그렸지만, 결국엔 기존의 미술을 '망막 미술(retinal art)'이라 규정하고 넘어서고자 했다. ⟨샘⟩에서 그가 제안한 생각은, 작가는 물리적으로 작품을 제작할 필요가 없고 단지 아이디어만 생산하면 된다는 것이었다. 그 아이디어가 미술품이 아닌 물건을 미술품으로 제시하는 것이어도 무방했다. 그는 독창성에 관한 생각들을 탐구했고, 작가의 자기 인식에 변화를 꾀했다.

⟨샘⟩과 같은 작품을 뒤샹은 '레디메이드(readymade, 기성품)'라 불렀다. 그는 전에도 이미 두 점의 레디메이드를 만든 적이 있었다. ⟨자전거 바퀴⟩(1913)는 스툴 위에 자전거 바퀴를 거꾸로 올려놓은 것이었고, ⟨병걸이⟩(1914)는 백화점에서 구매한 평범한 대량생산품이었다. 즉, 레디메이드는 약간 변형될 수도 혹은 전혀 손대지 않을 수도 있었고, 독자적으로 해석될 수도 혹은 그 자체로 제시될 수도 있다. 후에 뒤샹은 ⟨샘⟩의 아이디어가 컬렉터 월터 아렌스버그(Walter Arensberg, 1878~1954) 및 화가 조지프 스텔라(Joseph Stella, 1877~1946)와 나눈 대화에서 비롯되었다고 술회했다.

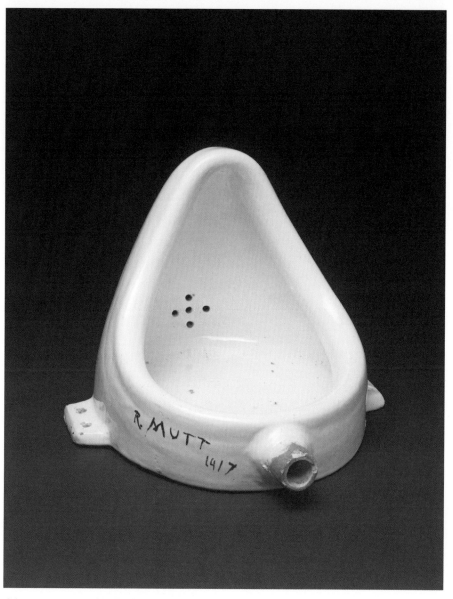

자기, 36×48×61cm, 1964년 복제품, 테이트 모던, 런던, 영국

전쟁의 참상 1910~1926

독립예술가협회에서 작품을 회수한 지 얼마 되지 않아, 뒤샹은 당시 최고의 사진작가이자 갤러리 소유주였던 앨프리드 스티글리츠(Alfred Stieglitz, 1877~1946)에게 〈샘〉의 촬영을 맡겼다. 스티글리츠는 자신의 사진(안타깝게도 원작 〈샘〉은 소실되어 이 사진으로만 남아 있다)에 만족하며 이렇게 편지했다. "'소변기' 사진은 정말 대단해. 보는 사람마다 아름답다고들 하지. 그리고 그건 사실이야, 정말 아름다워. 어딘지 동양적인 데가 있어. 불상과 베일 쓴 여인상을 합쳐놓은 모습이랄까."

그는 그것을 선택했다

이 사진의 테두리를 약간 잘라낸 버전이 익명의 기고자가 보낸 평론과 함께 당시 한 잡지에 실렸다. "머트 씨의 샘은 부도덕하지 않다. 터무니없는 말이다. 욕조가 부도덕할 수 없는 것과 같은 이치다. 그것은 우리가 배관용품 진열대에서 일상적으로 보는 설비다. 머트 씨가 자기 손으로 샘을 만들었는지 아닌지는 중요하지 않다. 그는 그것을 선택했다. 평범한 일상용품을 골라 새로운 이름과 관점 아래 그것의 실용적 의미가 사라지게 했다. 그 물건에 대한 새로운 생각을 창조해낸 것이다."

훗날 뒤샹은 'R. 머트'라는 이름이 생겨난 경위를 이렇게 설명했다. "머트는 대형 위생설비 제조사인 모트 워크스에서 따왔어요. 하지만 모트는 너무 비슷해서 머트로 고쳤죠, 일간지 만화 「머트와 제프」처럼요. 당시 연재 중이었고 누구에게나 친숙했어요. 그래서 처음부터 키 작고 뚱뚱하고 재미있는 남자 머트와 키 크고 마른 남자 제프가 교차했어요… 이름은 오래된 게 좋을 것 같았어요. 결국 리처드[갑부를 뜻하는 프랑스어 속어]를 추가했죠."

뒤샹이 그것을 작품으로 제시한 순간부터 〈샘〉은 미술, 특히 개념 미술과 팝아트의 발전에 지대한 영향을 미쳤다. 개념 미술에서는 아이디어가 미적인 속성보다 더 중시된다. 〈샘〉의 영향을 보여주는 한 가지 예가 조지프 코수스(Joseph Kosuth, 1945~)의 〈하나이면서 셋인 의자〉(1965)다. 제작된 의자, 그것을 찍은 사진, 의자의 사전적 정의로 구성된 이 작품은 이렇게 묻는다. 의자를 가장 정확히 나타내는 것은 무엇인가? 무엇이 그것에 의미를 부여하는가? 미술은 무엇인가?

"나는 단지 시각적 결과물이 아니라 아이디어에 관심이 있다."

마르셀 뒤샹

전통을 거부하다

〈독일 최후의 바이마르 배불뚝이 문화 시대를 부엌칼로 가르자 CUT WITH THE KITCHEN KNIFE THROUGH THE LAST WEIMAR BEER-BELLY CULTURAL EPOCH OF GERMANY〉, 한나 회흐 1919~1920년

다다 운동에서 유일한 여성이었던 한나 회흐(Hannah Höch, 1889~1978)는 소위 깬 사람들이라던 남성 다다이스트들에게 대체로 무시를 당했지만, 그녀의 대담한 작업은 운동에 신뢰성을 더해주었다. 이 포토몽타주는 1차 세계대전 이후 독일의 정치 상황과 젠더 문제, 그리고 남성 지배적인 세계에서 여성 작가 회흐가 처한 위치를 비판적으로 보여준다.

다다는 독일의 문화와 가치(다다이스트들은 이것이 1차 세계대전의 참극을 야기했다고 믿었다)에 대한 반란이었다. 자신들의 접근법을 반예술이라 명명하면서, 그들은 전통적 예술을 타파하고 '우리가 살아가는 시대에 대한 진정한 인식과 비판의 기회'를 제공할 것을 목표로 삼았다. 마르셀 뒤샹, 장 아르프(Jean Arp, 1886~1966), 막스 에른스트(Max Ernst, 1891~1976), 프랑시스 피카비아(Francis Picabia, 1879~1953) 등 국제적으로 다양한 미술가, 문인, 음악가들이 다다에 참여했고 취리히, 뉴욕, 베를린, 쾰른, 하노버, 파리에서 단체를 결성했다. 예술적 전통을 공격하고 기득권층과 대중 모두에게 충격을 주고자, 그들은 부조리한 작품을 만들고 도발적인 퍼포먼스를 벌였으며, 몇몇 선언문으로 그들의 관점을 설명했다.

여성의 수동성을 거부하다

회흐는 포토몽타주를 처음으로 발전시킨 사람 중 한 명이다. 대량생산된 재료에 의존하며 제작자에게 미술 훈련이 요구되지 않는 포토몽타주는 미술계를 향한 의도적인 모욕이었다. 그녀는 전후 독일의 혼란과 혼돈을 반영하기 위해 어지럽지만 의미 있는 방식으로 사진 조각을 잘라 붙였다.

회흐는 20대에 오스트리아 화가 라울 하우스만(Raoul Hausmann, 1886~1971)을 만났고, 그는 그녀를 베를린의 다다이스트들에게 소개했다. 1920년 베를린 다다 전시회를 앞두고, 그녀는 동료 다다이스트 쿠르트 슈비터스(Kurt Schwitters, 1887~1948)와 피카소에게서 영향받은 이 커다란 포토몽타주를 제작했다. 논리적인 '이야기'로 엮이지 않는 여러 인물, 건물, 초상 및 기타 세부로 구성된 이 작품은, 1차 세계대전과 뒤이은 정치적 혼란, 동료 다다이스트들과의 경험, 성차별, 기타 갈등 상황의 면면을 보여주는 불온한 진술이다. 작품 하단의 큰 글씨 '다다이스텐(Dadaisten)'은 다다이스트를 의미하며, 중앙에는 여성 표현주의 미술가 케테 콜비츠(Käthe Kollwitz, 1867~1945)의 머리가 있고, 그 밑에는 당시 인기 있던 무용수 니디 임페코벤(Niddy Impekoven, 1904~2002)의 (머리 없는) 몸이 있다. 회흐와 마찬가지로 이 여성들은 남성 지배적인 환경에서 일했고, 제목의 부엌칼은 여성에 대한 남성들의 일반적인 가정을 시사한다. 회흐가 당대와 후대 미술가에게 미친 영향은

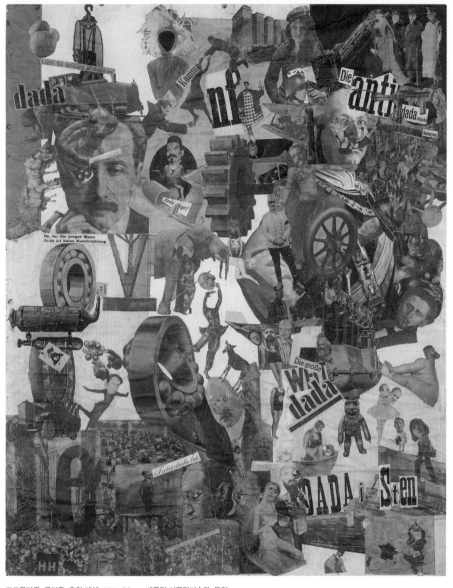

포토몽타주, 콜라주, 혼합 매체, 114×90cm, 베를린 신국립미술관, 독일

거의 문서화돼있지 않지만, 남성 지배적인 예술 운동 내부에서 그녀의 투지는 미래의 여성 예술가와 페미니즘 일반을 위한 토대가 마련되는 데 기여했다.

모던 사회의 가팔라진 속도에 반응하며 많은 예술가가 전통적인 양식과 재현에 도전하는 동안, 어떤 이들은 영성과 관계된 개념들을 살피고 전하기 시작했다. 일반적으로 그들은 명상, 정서적 고양, 높은 차원에의 도달, 그리고 무엇보다도 인간의 조건 같은 주제를 탐구했고, 다양한 철학 사상 및 불교, 힌두교, 그리스도교의 요소가 혼합된 해석을 내놓았다.

신지학과 인지학

20세기에는 대안적 형태의 영성에 대한 이런저런 믿음이 발전했으며, 그중 일부는 칸딘스키, 피에트 몬드리안(Piet Mondrian, 1872~1944), 힐마 아프 클린트(Hilma af Klint, 1862~1944), 요제프 보이스(Joseph Beuys, 1921~1986) 같은 작가와 현대 미술 전반에 상당한 영향을 미쳤다. 20세기 초 유럽에서 일어난 두 가지 중요한 영적·철학적 운동은 신지학과 인지학이다.

신지학은 러시아의 신비주의자·철학자·저술가인 헬레나 페트로브나 블라바츠키(Helena Petrovna Blavatsky, 1831~1891)의 저술을 주된 기반으로 삼아 1875년에 출범했다. 신지학은 영적인 지식을 약속하고 다른 분야의 사상을 통합했으며, 고대 신비주의 전통 및 연금술과 관계된 아이디어를 통해 사회를 재구성하는 것을 목표로 삼았다. 철학자 루돌프 슈타이너(Rudolf Steiner, 1861~1925)는 처음에는 신지학의 교리를 따르다가 후에 독자적인 신념체계인 인지학을 창시했고, 다양한 방법을 통해 발견할 수 있는 하나의 일관된 영적 세계가 있다고 제안했다.

인지학은 1906년에 최초의 추상화를 그린 스웨덴의 미술가·신비주의자, 힐마 아프 클린트에게 큰 영향을 미쳤다. 그녀는 '5인회(De Fem)'라는 단체에서 활동했는데, 이 모임의 여성들은 인지학, 신지학, 심령주의를 따랐고, 교령술을 통해 영적 세계와 접촉하려는 시도를 중시했다. 아프 클린트는 5인회와 작업하며 교령에 바탕을 둔 자동기술적인(무의식적인) 드로잉과 회화를 제작했고, 그 결과 다양한 영적 관념을 나타내는 완전히 추상적인 미술이 탄생했다.

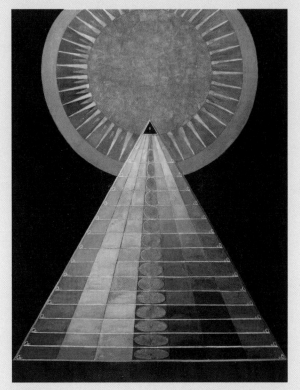

〈제단화, 그룹 X, 1번 Altarpiece, Group X, Number 1〉, 힐마 아프 클린트, 1915년, 캔버스에 유채 및 금속박, 237.5×179.5cm, 개인 소장. 역사상 최초의 추상화 중 하나이며, 아프 클린트의 심령주의와 연결된 작품군에 속한다.

사물의 본질

몬드리안, 말레비치, 콩스탕탱 브랑쿠시, 마크 로스코(1903~1970) 등 다른 미술가도 부분적으로는 영적 관념을 전달하려는 동기에서 상응하는 외적 현실이 거의 혹은 전혀 없는 작품, 현실 세계에서 '추상화된' 작품을 종종 만들었다. 1923~1940년에 루마니아 조각가 브랑쿠시는 〈공간 속의 새〉의 몇몇 버전을 포함한 추상화된 작품을 만들었고, 형태의 본질적 요소를 찾아냄으로써 영성을 추구하고자 했다. 이러한 접근법이 미술에서 완전히 새로운 것은 아니었다. 불교의 만다라, 아메리카 원주민의 모래 그림, 페르시아의 아르다빌 카펫에서도 보이듯이, 선, 형, 패턴, 색은 전 세계 종교미술에서 수 세기 동안 사용되었다. 하지만 서구 미술에서 추상은 새로운 것이었고, 그 양식, 접근법, 경로는 어느 한 가지에 국한되지 않고 다양했다.

충격 비평

〈스카트 게임 하는 사람들(카드놀이 하는 상이용사들) SKAT PLAYERS (CARD-PLAYING WAR CRIPPLES)〉, 오토 딕스
1920년

입체주의와 다다의 영향을 모두 보이는 오토 딕스(Otto Dix, 1891~1969)의 작품은 독일 바이마르 정부와 1차 세계대전을 규탄하는 사회적 진술을 제시하며 불편한 상황의 직시를 요구한다. 딕스는 독일 표현주의 집단인 다리파의 일원이었고 후에는 다다이스트였으며, 전쟁에 참전해 여러 차례 부상한 바 있었다. 1920년에 그는 신체가 끔찍하게 훼손되고 절단된 상이용사들의 그림을 4점 제작했다.

캐리커처와 풍자

1920년대 초에 딕스, 조지 그로스(George Grosz, 1893~1959), 막스 베크만(Max Beckmann, 1884~1950)은 신즉물주의(Neue Sachlichkeit) 운동의 가장 중요한 세 예술가였다. 이 운동의 출발점은 그들이 1차 세계대전에서 겪은 환멸과 뒤이어 바이마르 공화국에서 목격한 부패가 부른 혐오감이었다. 당시 독일 생활의 실상을 폭로하려는 노력에서, 그들은 직접적인 주변 세계를 가감 없이 표상한 작품을 만들었다. 또한 캐리커처와 풍자로 그들을 둘러싼 사회·정치적 혼란과 만연한 불만을 강조했다. 이 운동은 1933년 바이마르 공화국이 무너지고 나치가 집권하면서 끝이 났다.

　〈스카트 게임 하는 사람들〉은 전후 독일에서 심란하게 일상적이었던 장면, 즉 몸이 흉하게 망가진 참전용사들이 거리를 배회하거나 카페에 앉아 있는 모습을 보여준다. 그들을 위해 무엇을 어떻게 해줘야 하는지 아는 사람은 아무도 없었다. 이제 일자리를 얻을 수 없게 된 상이용사들은 이 그림에서처럼 스카트 게임이나 하며 허송세월하는 신세로 전락했다. 이 당혹스러운 그림은, 공표되지는 않았으나 독일인이라면 익히 알고 있던 전쟁의 가혹한 후과를 보여준다. 포탄 충격증을 앓는 세 남자가 여전히 훈장을 달고서 드레스덴의 한 카페 뒷방에서 카드놀이를 하고 있다. 딕스는 남자들과 그들이 쓰는 카드, 뒤쪽의 신문, 한 명이 걸친 파란 재킷, 그들의 얼굴과 몸을 모두 콜라주 조각을 모아 만들어 패치워크 효과를 강조했다.

　독일 모든 도시의 거리에서 물건을 팔거나 구걸하는 수많은 상이군인은 끊임없이 전쟁을 상기시켰고, 딕스는 그런 장면의 묘사를 통해 전후에도 오래도록 계속되는 참상을 똑똑히 보여주고자 했다. 작품에 사적인 느낌을 더하고 독특한 서명을 남기기 위해, 그는 파란 재킷을 입은 남자의 턱에 작은 자화상과 함께 '하악 보철물 브랜드 딕스(unterkiefer prothese marke Dix)'라는 글씨를 추가해 넣었다. 남자는 딕스 자신이 받았던 철십자 훈장을 달고 있으며, 대상을 향한 작가의 감정이입을 드러낸다. 이 이미지는 대중으로 하여금 정전 후에도 여전히 계속되는 비인도적인 상황을 직시하게 만든다.

캔버스에 유채 및 콜라주, 110×87cm, 베를린 국립미술관, 독일

단순함의 리듬

〈큰 빨강 색면과 노랑, 검정, 회색, 파랑의 구성 COMPOSITION WITH LARGE RED PLANE, YELLOW, BLACK, GREY, AND BLUE〉, 피에트 몬드리안
1921년

순수하고 엄격한 그림으로 잘 알려진 피에트 몬드리안은 20세기 초에 회화에 대한 관념과 태도를 근본적으로 바꾸어놓았고, 그의 균형감과 단순화된 시각적 어휘는 현대 미술, 건축, 디자인의 발전에 대단히 중요했다. 오늘날까지 많은 예술가와 디자이너가 그의 아이디어와 접근법에서 큰 영향을 받고 있다.

몬드리안은 초기에는 주변의 풍경과 사람을 부드럽고 사실적인 이미지로 그렸지만, 점차 흰색, 검은색, 회색 및 빨강, 노랑, 파랑의 삼원색으로 색채 범위를 제한하고 오직 검은 수직선과 수평선만으로 화면을 구성하기 시작했다. 음악(특히 재즈)과 춤의 애호가이기도 했던 그는 단순화한 조형 요소 안에 현대 사회의 다양한 리듬을 (현실 세계에 대한 언급 없이) 신중하게 담아냈다.

그의 원숙한 그림들이 모두 그러하듯이, 이 작품의 구성은 비대칭적이다. 즉, 하나의 지배적인 색 구획(여기서는 빨강)이 그보다 작은 노랑, 파랑, 회색, 흰색 구획들의 배치와 균형을 이루고 있다. 크기와 폭이 다른 사각형과 검은 격자선은 구성 전체에 걸쳐 율동적인 리듬을 만들고, 이는 세계의 물리적 측면을 반영함과 동시에 삶 일반의 다변하는 리듬을 시사한다.

영적 질서

몇 년간 신지학 교리에 관심이 있었던 몬드리안은 1909년 신지학회에 가입했고, 그림을 그리는 물리적 행위와 영적인 관념을 연결한다는 발상은 그의 작업에서 필수적인 측면이 되었다. 신지론자는 정신과 물질이 결합하여 조화를 이룰 수 있는(또 그래야만 하는) 우주를 믿는다. 더 많은 신비주의 문헌을 접하고 또 구조에 관한 입체주의의 아이디어에서 각별한 영향을 받게 되면서, 몬드리안은 (1차 세계대전 와중에는 포착하기 어려워 보이던) 세계의 근원적 영성을 예술로 표현하는 일이 가능하다고 점차 확신하게 되었다. 사실적이던 그의 화풍은 추상적으로 변했다. 그는 우주적인 조화와 질서의 개념을 드러낼 시각적인 방법을 모색하기 시작했으며, 사용하는 색, 형, 선을 점차 줄여나갔다. 그는 그림의 제재를 그것의 가장 기본적인 요소들로 단순화했다. 그럼으로써 자연과 우주를 지배하는 힘과 균형을 이루는 신비로운 에너지와 삶의 본질을 가장 잘 드러낼 수 있다고 믿었기 때문이다. 모든 요소를 그것의 절대적인 핵심으로 환원함으로써, 그는 미술에서 다른 모든 함의를 소거했으며 그림 그리는 행위와 그림이 가진 물성을 모두 정화했다. 조화롭고 순수한 회화를 향한 추구는 네덜란드 칼뱅주의의 엄격하고 금욕적인 전통에서 비롯되었다고도 볼 수 있다. 그는 '스혼(schoon, 깨끗하고 아름답다는 뜻의 네덜란드어)'을 이루고자 부단히 노력했다.

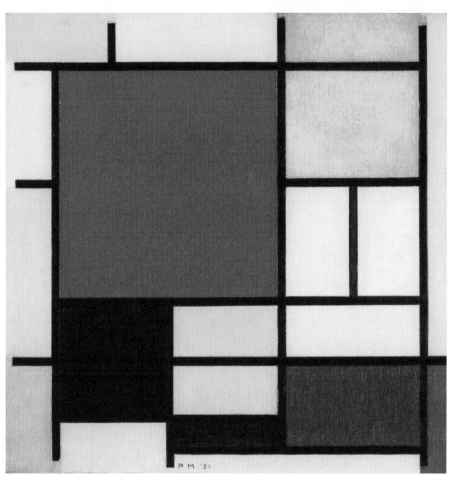

캔버스에 유채, 59.5×59.5cm, 덴하흐 미술관, 헤이그, 네덜란드

몬드리안의 그림에서 수직적 요소와 수평적 요소는 긍정적인 것과 부정적인 것, 역동적인 것과 정적인 것, 남성적인 것과 여성적인 것 등 서로 대립하는 삶의 본질적인 힘들을 나타낸다. 그의 구성에서 보이는 역동성과 균형은 그가 이러한 힘, 즉 우주적인 밀고 당김의 종합적 평형이라고 본 것을 반영한다. 그가 창조한 비대칭적 구도와 외부 세계에 대한 지시를 모두 버린 단순화된 시각적 어휘는 당시로써는 무척 놀라운 것이었다.

"추상 미술은 또 다른 현실을 창조하는 것이 아니라 현실을 참되게 보여주는 것이다."

피에트 몬드리안

피에트 몬드리안은 1916년에 그와 마찬가지로 네덜란드 출신인 화가 · 건축가 · 저술가 테오 반 두스뷔르흐(Theo van Doesburg, 1883~1931)를 만났다. 두 사람은 서로의 예술론, 신념, 영성을 비교하고 의견을 나누었으며, 이듬해 반 두스뷔르흐는 마음 맞는 미술가, 디자이너, 시인, 건축가들을 모아 단체를 결성했다. 몬드리안, 네덜란드 화가 바르트 판데르 레크(Bart van der Leck, 1876~1958), 헝가리 태생의 그래픽 아티스트 빌모스 후사르(Vilmos Huszár, 1884~1960), 벨기에 조각가 조르주 판통겔루(Georges Vantongerloo, 1886~1965), 가구 디자이너 헤릿 릿펠트(Gerrit Rietveld, 1888~1964), 독일 화가 프리드리히 포르뎀베르게-길더바르트(Friedrich Vordemberge–Gildewart, 1899~1962), 건축가 로버트 판트호프(Robert van't Hoff, 1887~1979), J. J. P. 아우트(J. J. P. Oud, 1890~1963) 등이 함께했다.

수평과 수직

반 두스뷔르흐는 더 많은 예술가와 디자이너를 영입하고 그들의 아이디어와 이론을 공고히 할 목적으로 예술 잡지를 창간했다. 이 잡지는 미술, 디자인, 건축, 영적 조화에 관한 그들의 다양한 이상을 표현했다. 반 두스뷔르흐는 그들의 단체와 잡지를 모두 '데 스테일(De Stijl, '스타일'을 뜻하는 네덜란드어)'이라 이름 지었다. 몬드리안을 포함한 몇몇 회원은 정기적으로 잡지에 글을 썼다. 특히 몬드리안은 『데 스테일』 창간 첫해에 「회화의 신조형주의」라는 12편의 연속 기고문을 썼고(신조형주의라는 그의 용어는 '새로운 예술'을 뜻한다) 1920년에는 『신조형주의』라는 책을 펴냈다. 이러한 저술을 통해 그는 제한된 색과 수평-수직의 기하학에 바탕을 둔 양식을 장려하고 실천했으며, 그와 데 스테일 회원들이 실천한 추상 미술은 신조형주의 혹은 데 스테일로 알려졌다. 그들의 목표는 미술과 디자인을 통해 1차 세계대전 후 새 시대를 열어, 영성과 조화의 전파와 새로운 출발에 기여하는 것이었다. 특히 몬드리안은 이러한 순수한 형태의 미술과 디자인이 파괴된 전후 세계를 치유하는 데 도움이 되리라 확신했다. 데 스테일은 20세기 초에 일어난 가장 대표적인 예술 운동 중 하나가 되었고, 모더니즘, 추상 미술, 건축, 디자인의 발전에 깊은 영향을 미쳤다.

경악스럽고 불편한

〈나이팅게일에게 위협받는 두 아이 TWO CHILDREN ARE THREATENED BY A NIGHTINGALE〉, 막스
에른스트
1924년

막스 에른스트는 어려서 홍역을 앓았을 때 '신열 환영' 속에서 이 장면을 봤다고 말했다. 꿈결 같
고, 쉬이 잊히지 않고, 혼란스럽고, 위협적인 이 그림은 물감 외에도 나무문을 비롯한 장난감 집
의 부속들과 액자에 붙인 동그란 손잡이 등 다양한 오브제로 만들어졌다.

에른스트는 그 '신열 환영을 일으킨 것은 침대 맞은편에 있던 모조 마호가니 벽널이었다. 나무
에 파인 홈들이 잇따라 눈, 코, 새 머리, 위협적인 나이팅게일, 팽이 등등의 모습을 띠었다'고 말했
다. 이 작품을 만들기 직전에 그는 이렇게 시작하는 시 한 편을 썼다. "해 질 녘 마을 외곽에서 두
아이가 나이팅게일에게 위협을 당한다."

부조화한 병치

에른스트가 이 작품을 만든 해에 초현실주의가 출범했다. 다다에서 진화한 초현실주의는 프랑스
시인이자 평론가인 앙드레 브르통(André Breton, 1896~1966)이 문학운동의 일환으로 『초현실주의
선언』을 발표하면서 파리에서 시작되었다. 베를린 다다에 속해있던 에른스트는 1921년에 브르
통을 만나 1922년 파리로 이주했고, 초현실주의의 개념을 시각적으로 탐구한 최초의 예술가 중
한 명이 되었다. 초현실주의자들은 충격요법과 비합리성을 활용했고, 꿈과 무의식에 천착했으며,
부조화한 병치와 비논리적 요소들을 즐겨 사용했다. 또한 마음의 과학인 심리학에 기반을 두면서,
무의식과 연결된 꿈이나 잠재 관념의 의미를 연구한 프로이트에게서 큰 영향을 받았다. 일부 초
현실주의자는 사실적인 이미지를, 다른 이들은 추상적인 상징을 만들었다. 에른스트를 비롯한 몇
몇은 자동기술법을 활용함으로써 그들의 무의식이 '자동으로', 즉 의식의 개입이나 의사 결정 없
이 작품을 창작하도록 했다. 에른스트는 그만의 고유한 자동주의 기법 두 가지를 프로타주(frot-
tage)와 그라타주(grattage)로 불렀다. 프로타주는 '문지르다'는 뜻의 프랑스어 동사 프로테르(frotter)
에서 온 말로, 요철이 있는 표면 위에 종이를 올리고 연필이나 목탄을 문질러 얻은 무늬를 활용하
는 기법이다. 그라타주는 '긁다'라는 뜻의 프랑스어 동사 그라테르(gratter)에서 왔고, 화폭에 물감
을 두껍게 칠한 다음 덜 마른 상태에서 생선 뼈나 나무 조각 같은 울퉁불퉁한 물건에 대고 물감
을 긁어내 얻은 무늬를 이용하는 기법이다.

채색된 표면과 뜻밖의 오브제를 조합한 〈나이팅게일에게 위협받는 두 아이〉는 사람들이 악몽
을 꾸는 동안에, 혹은 악몽에서 막 깨어났을 때 경험하는 비이성적인 공포를 환기한다. 원근법과
명암 대비로 3차원의 인상이 만들어지기는 했으나, 이 그림에서 '이치에 맞는' 것은 전혀 없으며,

나무 액자를 댄 목판에 유채, 채색된 목재 요소 및 오려 붙인 인쇄물, 69.8×57.1×11.4cm, 뉴욕 현대미술관, 미국

상이한 비례감이 혼재하는 가운데 방향감각의 상실과 착란이 느껴진다. 에른스트는 1차 세계대전에 참전해 참호전의 참상을 몸소 체험한 이래로 그가 느꼈던 바를 이렇게 표현했다.

보이는 것이 그것인가?

〈검은 아이리스 BLACK IRIS〉, 조지아 오키프
1926년

서양 미술에서 아이리스는 흔히 그리스도교의 상징으로 쓰이며 성모 마리아의 고통을 나타낸다. 조지아 오키프(Georgia O'Keeffe, 1887~1986)가 〈검은 아이리스〉를 그릴 때 이 점을 의식했는지는 모르겠지만, 그럼에도 그녀가 그 꽃을 묘사한 방식은 전례 없는 것이었다. 아이리스라는 이름은 '무지개'를 뜻하는 그리스어에서 기원했다. 그리스 신화에서 여신 아이리스는 하늘과 땅을 연결하는 무지개를 의인화한 존재였다. 다양한 색의 아이리스꽃은 각기 용기나 지혜 등을 의미하게 되었고, 검은 아이리스는 흔히 존귀함을 상징한다.

미국 모더니즘의 어머니

오키프는 역사상 그 어떤 꽃 그림과도 다른, 가까이에서 들여다본 엄청난 크기의 꽃 그림 시리즈로 명성을 얻었다. 그녀는 오랜 활동 기간에 드로잉, 회화, 조각을 포함한 2천 점 이상의 작품을 다작했다. 때로 추상화에 가까워 보이는 그녀의 대담하고 표현적인 그림은 범주화하기가 어렵지만, 종종 정밀주의와 연결된다. 위스콘신에서 태어난 그녀는 시카고와 뉴욕에서 미술을 공부했고, 사진작가 앨프리드 스티글리츠가 소유한 갤러리 291의 전시회를 즐겨 방문했다. 291은 당시 미국에서 유럽의 아방가르드 작품이 전시되던 몇 안 되는 곳 중 하나였다. 지인의 소개로 자연 형상을 담은 오키프의 차콜 드로잉을 접한 스티글리츠는 그녀의 잠재력을 알아보고 그중 10점을 그의 갤러리에 전시했다. 오키프와 스티글리츠는 1924년에 결혼했고, 이후 10여 년간 풍부한 색감의 꽃 그림들이 연달아 제작되었다. 그녀는 '제아무리 바쁜 뉴요커라도' 멈춰 서서 꽃을 감상하지 않을 수 없게 만들자는 것이 당시의 생각이었다고 말했다. 꽃잎을 실물 크기보다 훨씬 크게 확대함으로써, 그녀는 관람자로 하여금 그렇지 않았다면 간과되었을 세부들을 관찰하게 한다.

다양한 사례에서 평론가들은 그녀의 꽃 그림을 여성의 생식기에 대한 묘사로 보고 성적인 은유로 해석했다. 하지만 오키프는 그녀의 그림이 어떤 식으로든 성적이라는 것을 늘 강하게 부인했다. "나는 당신이 짬을 내어 내가 본 것을 보게끔 했다. 그렇게 해서 내 꽃을 제대로 천천히 바라보게 되었을 때 당신은 꽃과 관련해 당신 자신이 연상하는 모든 것을 내 꽃에 걸고서 마치 내가 당신처럼 그 꽃을 생각하고 보는 양 글을 쓴다. 하지만 나는 그러지 않는다."

많은 화가가 추상 회화를 실험하던 시절에 오키프는 구상적인 작업을 선택했으며, 이 작품에서 보이듯이 가장자리를 잘라내는 사진 기법을 활용했다. 칸딘스키의 『예술에서의 정신적인 것에 대하여』(1912)를 읽긴 했으나, 그녀는 계속해서 주변 세계의 사물을 그렸고, 그러면서도 자신만의 고유한 비전을 여실히 표현한 작품을 남겼다.

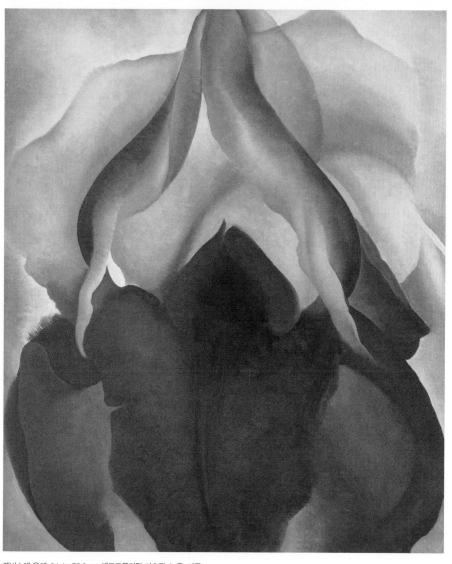

캔버스에 유채, 91.4×75.9cm, 메트로폴리탄 미술관, 뉴욕, 미국

갈등과
퇴조

1927~1955

미술의 발전은 결코 선형적이지 않다. 다른 장소에서 동시에 발생할 수도 있고, 같은 장소에서 다른 시기에 발생할 수도 있다. 새로운 발전은 다른 미술 양식 및 운동에 대한 반작용으로 일어나기도 하고, 다른 예술가들이 창안한 아이디어를 기반으로 진일보하기도 한다. 어떤 작가들은 단체를 결성해 함께 모여 아이디어를 논하고 실천하는 반면, 다른 이들은 독립적으로 작업한다. 또 선언문을 작성해 자신의 목표를 설명하는 이들도 있고, 자신의 예술에 대한 정보를 외부에 제공하지 않는 이들도 있다.

"공격성이 부족한 작품은 결코 걸작이 되지 못한다."

필리포 토마소 마리네티

19세기 말과 20세기 초는 중대한 변화의 시기였다. 처음에는 색과 붓질이, 다음에는 형과 형태가, 우리 주변의 가시 세계를 모방하는 전통에서 이탈했다. 뒤이어 1차 세계대전으로 인한 황폐화는 정치적·사회적 변화를 향한 강한 열망을 불러일으켰고, 20세기에 걸쳐 새로운 아이디어와 접근법은 과거 그 어느 때보다 빈번히 발생했다. 양차 대전 사이와 이후의 환멸은 특히나 극심했고, 작가들은 더 많은 비관습적인 방법으로 자신을 표현하기 시작했다. 일부는 전쟁의 참상을 몸소 체험했고, 그러지 않았던 이들도 당시 상황에 혼란을 느끼기는 마찬가지였다. 미술 운동은 미술가들만큼이나 다양했다. 여기서는 그중 몇 가지만을 요약했다.

새로운 관점들

미국에서는 1920~1930년대에 걸쳐 할렘 르네상스가 일어났다. 원래 뉴욕시 할렘 지구는 19세기에 백인 중상류층을 위한 고급 교외 주거지로 개발되었지만, 1916년경부터 시작된 이른바 '대이주'로 남부의 아프리카계 미국인이 대거 이 지역으로 옮겨왔다. 할렘 르네상스기에 아프리카계 미국인의 음악, 춤, 미술, 패션, 문학, 연극은 지적·문화적 부흥을 이루었다. 이러한 창의성의 폭

발 속에서 처음으로 미국 흑인 유산의 독창성과 자부심이 표현되었다. 할렘 르네상스의 주요 미술가 두 명은 에런 더글러스(Aaron Douglas, 1899~1979)와 오거스타 새비지(Augusta Savage, 1892~1962)이며, 더글러스는 흔히 '미국 흑인 미술의 아버지'로 불린다. 역시 2차 세계대전 기간과 이후에 뉴욕으로 이주한 또 다른 이들은 나치 정권을 피해 유럽에서 건너온 다수의 예술가, 미술상, 컬렉터들이었다. 이 가운데는 이브 탕기(Yves Tanguy, 1900~1955), 막스 에른스트, 페기 구겐하임(Peggy Guggenheim, 1898~1979), 마르셀 뒤샹, 마르크 샤갈(Marc Chagall, 1887~1985), 피에트 몬드리안 등이 있었다.

이러한 사정에 비추어볼 때, 2차 세계대전 이후의 주요한 첫 미술 운동이 유럽이 아닌 미국에서(다시금 뉴욕을 중심으로 1940년대 후반에) 시작된 것은 그리 놀라운 일이 아니다. 추상표현주의는 초현실주의, 입체주의, 야수주의의 영향과 모더니즘의 면면을 받아들였고, 회화의 주요 하위 장르로서 액션 페인팅과 색면 회화를 발달시켰다. 이제 미술은 완성된 산물이 아닌 창작의 과정에 초점을 두게 되었다. 추상표현주의 계열의 작가 중에서 리 크래스너(Lee Krasner, 1908~1984), 잭슨 폴록(Jackson Pollock, 1912~1956), 헬렌 프랭컨탈러(Helen Frankenthaler, 1928~2011)를 위시한 많은 화가는 초현실주의의 자동기술법을 사용해 잠재의식이 그들의 작업을 이끌게 했고, 빌럼 데 쿠닝(Willem de Kooning, 1904~1997)과 일레인 데 쿠닝(Elaine de Kooning, 1918~1989) 같은 이들은 구상적 아이디어와 추상을 혼합한 대담한 그림을 그렸으며, 다른 이들은 거대한 추상 조각상을 만들거나 혹은 거대한 색의 구획이나 덩어리를 그렸다. 색면 회화로 불리게 된 이 마지막 접근법은 넓게 펼쳐진 색 자체에 집중했고, 대상 의존적인 맥락이나 의미를 완전히 제거함으로써 색이 가진 정서적인 힘을 오롯이 드러냈다. 마크 로스코는 색면 회화의 주요 작가로 손꼽히지만 정작 본인은 그렇게 불리기를 거부했고, 자기 작품의 핵심은 영성이라고 주장했다. 한편 유럽에서도 1940~1950년대에 새로운 예술 운동이 일어났고, 그 가운데 앵포르멜 미술이 있었다. 앵포르멜은 2차 세계대전의 잔혹함과 트라우마에 대한 반응으로 발달한 표현적이고 제스처적인 추상 회화 양식을 폭넓게 아우르며, 초현실주의의 영향인 즉흥성과 비합리성을 특징으로 한다. 유럽, 아시아, 미국에 걸친 다양한 예술가와 양식들이 이에 속했다. 여러 면에서 앵포르멜은 유럽의 추상표현주의라 할 수 있다.

1928

→ 존 로지 베어드가 런던 코번트 가든의 연구실에서 컬러TV를 선보이다.

→ 건축가 르코르뷔지에가 긴 수평창, 필로티 기둥, 평면 지붕이 있는 빌라 사보아를 설계해 파리 외곽에 짓다.

1929

→ 제1회 아카데미상 시상식이 개최되다.

→ 월스트리트 대폭락이 10월 28일에 일어나다. 뉴욕 주식시장의 붕괴가 세계 경제의 불황으로 이어짐.

1930

→ 건축가 윌리엄 밴 앨런이 설계한 크라이슬러 빌딩이 뉴욕에 완공되다.

→ 에이미 존슨이 여성 최초로 3주에 걸쳐 영국–호주 간 단독 비행에 성공하다.

1931

→ 엠파이어스테이트 빌딩이 완공되다.

→ 마오쩌둥이 중화 소비에트 공화국의 수립을 선포하다.

1932

→ BBC 월드 서비스가 방송을 시작하다.

→ 독일 의회에서 나치당이 가장 큰 단일 정당이 되다.

1933

→ 나치 정부가 야당을 해산하고 항공사진을 금지하다.

→ 자연주의와 정치적 순응을 결합한 사회주의 리얼리즘이 스탈린 치하 소련의 공식 예술강령으로 선포되다.

→ 히틀러의 나치 독일에서 모더니즘이 배격되다.

→ 미국에서 금주법이 폐지되고 뉴딜정책이 시작되다.

1934

→ 달리가 초현실주의 단체에서 제명되다. '심리'에서 제시된 근거는, 그가 '아돌프 히틀러 치하의 파시즘을 찬양하는 반혁명적 활동'을 반복했다는 것이었음.

1936

→ 스페인 내전이 발발하다.

→ 에드워드 8세가 미국인 이혼녀 월리스 심프슨과 결혼하기 위해 영국 왕위에 오른 지 11개월 만에 퇴위하다.

→ 《런던 초현실주의 전시회》에 출품된 작품들이 세관에 압수되면서 논란이 일다. 전시회는 3만 명 이상의 관람객을 모으며 대성공을 거둠.

1939
→ 영국, 프랑스, 뉴질랜드, 호주가 독일에 선전포고하며 2차 세계대전이 발발하다.

1940
→ 대공습 기간에 독일 비행기가 런던을 57일 밤 연속으로 폭격하면서 약 15만 명의 런던 시민이 매일 밤 지하철역으로 대피하다.

1941
→ 독일에서 노란 '다윗의 별'을 옷에 꿰매 붙이지 않고서 공공장소에 나타나는 유대인은 처벌 대상이 되다.

1945
→ 2차 세계대전의 종전이 선언되다.

1945
→ 미국에서 뉴햄프셔주 벌린 출신의 얼 타파가 타파웨어 제품을 출시하다.

1949
→ 잭슨 폴록이 『라이프』지와의 인터뷰로 일약 유명 인사가 되다.

1951
→ 미국 미주리주와 캔자스주의 넓은 지역이 침수되어 50만 명이 집을 잃다.

1952
→ 조너스 소크가 최초로 효과적인 소아마비 백신을 개발하다.

1953
→ DNA의 3차원 구조가 규명되다.
→ 영국 엘리자베스 2세 여왕의 대관식이 열리다.

1955
→ 디즈니랜드가 미국 캘리포니아에 개장하다.

왜곡된 꿈

〈기억의 지속 THE PERSISTENCE OF MEMORY〉, 살바도르 달리
1931년

초현실주의자 가운데 가장 유명했던 스페인 화가 살바도르 달리(Salvador Dalí, 1904~1989)는 한결같이 자기 홍보에 능했다. 그는 초현실주의 운동이 시작된 지 5년 만인 1929년에 정식으로 가입했다가 몇 해 지나지 않아 제명당했다.

달리의 작품은 처음부터 환상적인 분위기를 풍겼다. 그는 의도적으로 극도로 정밀하고 명료한 묘사를 통해 혼란스러운 현실감각을 창조했다. 그는 종종 자신의 그림을 '손으로 그린 꿈 사진'이라 표현했고, 〈기억의 지속〉은 그가 '편집증적─비판적' 접근법을 사용했다고 밝힌 작품들 가운데 초기작에 속한다. 여기서 달리는 스스로 유도한 환각 상태에서 작업하면서 자신의 심리적 문제와 공포증, 이를테면 죽음에 대한 무의식적인 두려움 등을 묘사했다. 그의 작품에서 공통된 메시지는, 우리의 무의식은 강력하며 일상의 모든 행동에 간여한다는 것이었다. 달리는 초현실주의 운동에 합류하기 전에 이미 지그문트 프로이트의 정신분석이론을 공부했고, 이 작품에도 중앙부에 기이하게 왜곡된 자화상이 있다. 꿈의 힘을 반영하는 이러한 변형은 초현실주의 운동의 핵심 개념이다.

당시 달리를 사로잡았던 '물렁함'과 '단단함'에 대한 생각이 집약된 이 그림은 오늘날 대개 '늘어진 시계'라는 별칭으로 불린다. 구도 측면에서는 히에로니무스 보스(Hieronymus Bosch, 1450?~1516)의 수수께끼 같은 그림, 〈세속적 쾌락의 정원〉(1490?~1500)에서 영향을 받았다. 배경의 풍경에는 달리의 고향 피게레스, 이 그림을 그린 포르티가트 마을, 그리고 카다케스(모두 스페인 카탈루냐 해안에 위치한다)의 요소들이 묘사돼 있다. 울퉁불퉁한 크레우스곶이 뒤로 보이고, 밝은 빛이 그림 안의 모든 색을 환하게 밝힌다.

녹아내리는 치즈

녹아내릴 듯 흐물흐물한 시계들이 이런저런 단단한 표면에 축 늘어진 모습은 시간의 일과적이고 유동적인 속성을 암시한다. 달리는 이런 상징을 이용해 시간에 대한 인간의 지각을 살피고자 했다. 그는 무의식의 세계에서 시간이라는 개념은 그 의미를 모두 잃는다고 보았다. 여기서 그는 '시간의 유연성과 시공간의 불가분성을 구체화했다. 시간은 경직된 것이 아니다. 그것은 공간과 하나이며 유체'라고 설명했다. 모래는 모래시계 속의 모래, 시간의 흐름을 의미한다. 개미들의 몸통은 모래시계처럼 생겼다. 화면에 드리운 그림자는 머리 위로 지나가는 해를 암시하며, 먼 바다는 영원을 암시하는 듯하다. 늘어진 시계들은 각기 과거, 현재, 미래의 상징이라 볼 수 있는데, 이 셋은 모두 주관적이고 해석의 여지가 있다. 반면에 네 번째인 닫힌 회중시계는 견고하며, 그 위

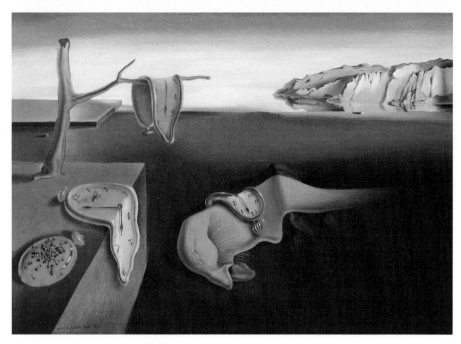

캔버스에 유채, 24.1×33cm, 뉴욕 현대미술관, 미국

로 개미 떼가 기어가고 있다. 왜곡되지 않은 이 시계는 객관적인 시간을 상징한다고 볼 수 있다. 개미는 다른 시계의 문자반 위에 앉은 파리와 더불어 부패를 상징한다. 개미와 파리는 또한 죽음과 해체를 의미하기도 한다. 멀리 바닷가에 놓인 알은 생명을 상징하는데, 생명은 기억과 마찬가지로 시간의 와해나 왜곡에도 불구하고 지속할 가능성이 있다.

　이런 견해들이 자주 거론되기는 하나, 달리는 그의 물렁한 시계들에 영감을 준 건 햇볕 아래 녹아내리고 있던 카망베르 치즈였다고 말했다. 그 시계들은 "다름 아닌 물렁하고, 터무니없고, 외롭고, 편집증적-비판적인, 카망베르 같은 시공간이다… 단단하건 무르건 무슨 차이가 있겠나! 시간만 정확히 알려준다면."

불쾌한 것의 형상화

〈인형 THE DOLL〉, 한스 벨머
1936년

1933년 독일 미술가 한스 벨머(Hans Bellmer, 1902~1975)는 어린 소녀의 모습을 한 등신대에 가까운 인형을 제작했다. 움직임이 자유로운 〈인형〉의 각 부위는 다양한 조합으로 조립이 가능했는데, 이후 몇 년간 그는 1936년에 만든 이 작품에서처럼 다양한 형태로 인형을 재창조했고, 갖가지 자세와 설정을 담은, 때로는 절단 상태인 충격적인 인형 사진을 다수 남겼다. 그의 사진 작업은 '살인마 잭'(벨머는 그를 다룬 책의 삽화를 그렸다), 만 레이(Man Ray, 1890~1976)와 브라사이(Brassaï, 1899~1984)의 머리와 사지가 없는 여성 토르소 사진들, 그 무렵 보도된 일련의 끔찍한 살인 사건 등에서 두루 영향을 받았다.

인형은 벨머가 자신의 사적인 문제들을 다루고 성적 공상을 탐구하게 해주었다. 나치 독일에서 예술가들에 대한 탄압을 겪은 후, 〈인형〉은 그의 평생에 걸친 집착이 되었다. 벨머는 그의 노골적인 인형 사진이 그가 살았던 충격적이고 불안한 세상의 반영이라고 느꼈다. 그는 오비디우스의 『변신 이야기』(기원후 8년) 등 고전 신화, 옛 대가들이 창조한 비너스 이미지들, 오스카어 코코슈카가 떠나간 연인을 본떠 만든 등신대 밀랍 인형 등 여러 출처에서 영감을 얻었다.

'반항, 방어, 공격'

초현실주의자들은 벨머의 발상과 접근법을 수용했지만, 그들의 관심은 대개의 인간이 제 본모습에 가장 가까웠던 순수의 시간으로서 아동기를 탐구하는 것이었다. 반면 아동의 성에 관한 벨머의 불편한 탐구에는 한결 어두운 측면이 있었기 때문에, 즉각 오늘날까지도 계속되는 성도착과 소아성애의 혐의가 제기되었다.

벨머는 그의 작업을 여장에 대한 어려서부터의 관심과 소녀들에 대한 성적인 이끌림, 그리고 부친(자긍심 넘치는 나치였던 그를 벨머는 강박적으로 혐오했다)에 대한 '반항, 방어, 공격'으로 설명했다. 일설에 따르면, 청년 시절에 화장을 해서 고의로 부친을 경악케 한 적도 있었다. 그는 초기에 다다 운동에 매료되어 몇몇 다다이스트와 어울리며 다다 소설에 삽화를 그렸고, 뒤이어 미술가와 문인들에게 단어들을 잘라 재배열해보라고 권한 앙드레 브르통의 『초현실주의 선언』(1924)에서 착안한 아이디어를 실천에 옮겼다. 그는 '소녀의 신체가 가진 성적 요소들을 일종의 조형적 애너그램처럼 재배열하고자 했다'고 밝혔다. 벨머의 〈인형〉 사진을 본 브르통은 '보편적이고 도발적인 힘을 지닌, 최초이자 유일한 독창적인 초현실주의 오브제'라고 평했다. 1934년 12월 프랑스 잡지 『미노토르』가 초현실주의에 관한 평론과 함께 그 사진들을 실었고, 이후 〈인형〉은 초현실주의의 아이콘이 되었다.

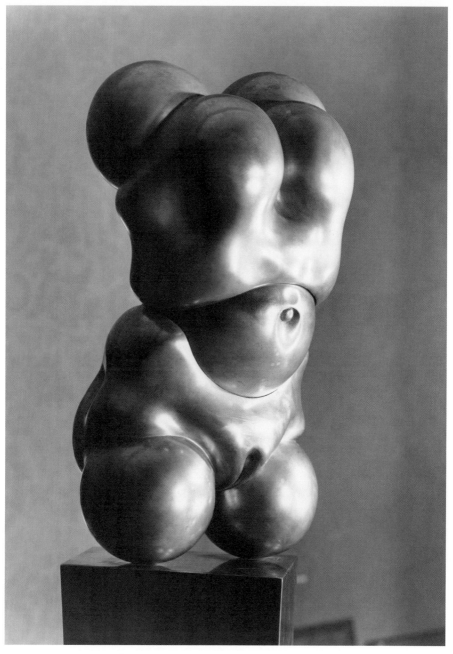

황동 좌대 위에 채색한 알루미늄, 63.5×30.7×30.5cm, 1965년에 복원, 테이트 모던, 런던, 영국

갈등과 **퇴조** 1927~1955

퇴폐 미술

히틀러의 나치당은 예술을 통제하려는 시도에서 현대 미술 전체를 퇴폐 미술(Entartete Kunst)로 규정했다. 1937년에는 그런 미술은 '독일적 정서에 대한 모독'이라고 주장하며 독일 미술관 전체에 대한 정화작업을 펼쳤고, 국제적으로 인정받는 작가들의 많은 작품을 포함해 약 16,000점을 철거했다. 그리고 압수한 작품 가운데 650점을 골라 마찬가지로 《퇴폐 미술》이라는 이름을 붙여 전시회를 열었다. 작품을 폄하하고 대중의 조롱을 유도할 목적으로 기획된 행사였기 때문에, 많은 작품이 비좁은 공간에 마구잡이로 전시되었다. 고용된 배우들이 관람객 틈에 섞여들어 작품을 깎아내리기도 했다. 전시작 중에는 파울 클레, 오스카어 코코슈카(Oskar Kokoschka, 1886~1980), 바실리 칸딘스키 등 전부터 존경받던 외국 작가와 막스 베크만, 에밀 놀데, 조지 그로스 등 당시 유명했던 독일 작가의 작품이 포함돼 있었다. 총 112명의 전시 작가 중에서 6명만이 실제 유대인이었지만, 나치는 퇴폐 미술이 유대인과 공산주의자의 소행이라고 주장했다. 작품들은 범주별로 각기 다른 전시실에 배치되었는데, 그 범주들이란 신성모독적인 작품, 유대인이나 공산주의자의 작품, 독일군을 비판한 작품, 독일 여성의 명예를 훼손한 작품 같은 것이었고, 추상화만을 모아놓은 전시실에는 '광기의 방'이라는 이름이 붙었다.

전시회는 뮌헨에서 시작해 독일과 오스트리아의 다른 도시 11곳을 순회했다. 이와 동시에 열린 다른 전시회에서는 히틀러와 나치당이 독일 생활의 미덕으로 본 'Kinder, Küche, Kirche', 즉 '어린이(가족), 주방(가정), 교회'에 대한 그들의 관점을 제시하는 전통적인 양식의 작품이 전시되었다. 전시작은 모두 히틀러의 승인을 받은 것으로, 관능적인 금발 누드, 용맹해 보이는 군인, 이상화된 풍경 등의 사실적인 이미지를 보여주었으며, 하나같이 히틀러와 나치가 주장한 가치인 인종적 순수성, 군국주의, 복종을 옹호했다.

히틀러의 복수

정치에 입문하기 전에 히틀러는 화가가 되고 싶었지만 기성 미술계는 그의 시도를 보잘것없는 것으로 일축했고, '퇴폐 미술'에 대한 그의 탄압은 복수의 한 방법이었다. 1937년 여름의 한 연설에서 그는 '그 자체로 이해할 수 없는 작품, 그것의 존재를 정당화하려면 허세 가득한 설명서가 필요한 작품은 다시는 독일 국민들 앞에 발을 들여놓지 못할 것'이라고 말했다. 퇴폐 미술가로 지목된 이들은 교직을 잃었고, 작품의 제작, 전시, 판매가 금지되는 경우도 많았다. 뒤셀도르프 아카데미에서 가르치던 클레는 일자리를 잃고 스위스로 돌아갔고, 베크만은 프랑크푸르트 아카데미에서 해고된 후 네덜란드로 피신했다가 결국 미국으로 건너갔으며, 딕스도 드레스덴 아카데미에서 해임되었다. 키르히너는 그의 작품이 공공 컬렉션에서 제외된 지 1년 만에 자살했고, 에른스트는 이미 파리에 거주하고 있었지만 후에 미국으로 도피했다가 프랑스로 되돌아갔다. 《퇴폐 미술》 전시작 가운데 일부는 1939년 스위스의 한 경매에서, 일부는 개인 미술상을 통해 팔려나갔다. 나치가 압수한 작품 약 5천 점은 베를린에서 은밀히 소각되었다.

> **"이곳은 기괴한 광기,
> 파렴치, 무능과 퇴폐로 가득합니다.
> 이 전시회가 보여주는 것들은
> 우리 모두를 충격과 혐오에
> 빠뜨립니다."**

아돌프 지글러

공포와 고통에 맞서다

〈부서진 기둥 THE BROKEN COLUMN〉, 프리다 칼로
1944년

끈질긴 건강 및 사생활 문제와 멕시코의 문화적 유산에서 강한 영향을 받은 프리다 칼로(Frida Kahlo, 1907~1954)는 자전적 성격의 그림으로 널리 알려져 있다. 많은 사람이 그녀를 초현실주의 운동과 연관 지었고 그중에는 몇몇 초현실주의자도 있었지만, 그녀 자신은 거기에 동의하지 않았다. "나는 꿈이나 악몽을 그린 적이 없다. 나는 나만의 현실을 그린다." 칼로의 회화 양식은 종종 마술적 사실주의(마술적 요소가 가미된 현실을 제시함으로써 실존의 기이함을 환기하는 종류의 사실주의 미술)로 일컬어지기도 한다. 이 힘 있는 그림에서 칼로는 그녀의 고통을 생생하게 표현한다.

그녀를 괴롭힌 광범위한 건강 문제는 주로 십 대 때 학교에서 귀가하던 길에 당한 버스 사고에서 비롯되었다. 이 사고로 골반이 부서지고 다리가 으스러지는 등 끔찍한 상처를 입은 그녀는 평생 30번 넘는 수술을 견뎌야 했다.

칼로는 멕시코의 정치·문화 현장에 참여했고, 1928년에는 멕시코 공산당에 입당했다. 그녀는 멕시코 벽화가 디에고 리베라의 세 번째 아내가 되었지만 결혼 생활은 불안정했다. 리베라는 일찍부터 외도를 시작했고, 칼로 역시 앙갚음으로 다른 남성 및 여성과 불륜을 저질렀다. 두 사람은 한때 이혼했지만 이듬해 재혼했다.

'내가 가장 잘 아는 대상'

리베라와 결혼하고부터 칼로는 전통 의상인 테우아나 드레스를 입었고, 멕시코 민속 미술에서 영감을 얻기 시작했다. 하지만 예술가로서 그녀의 지위는 내내 리베라의 그늘에 가려져 있었고, 명성을 얻기 시작한 것은 사후 25년도 더 지난 1980년부터였다. 그녀는 페미니스트 운동의 일환으로 재발견되어 존경과 각광을 받았고, 이제는 패션 아이콘이기도 하다. 주로 독학으로 그림을 배운 그녀는 버스 사고에서 회복되는 동안 침대에 고정된 특수 이젤과 몸 위로 설치된 거울을 이용해 누운 상태 그대로 자신의 모습을 그리며 고유한 화법을 발전시켰다. 칼로는 늘 자신의 삶을 제재로 삼았기 때문에, 그녀의 삶 전체가 작품과 관계가 있다. "나 자신을 그리는 이유는, 내가 너무 자주 혼자이기 때문이고, 내가 가장 잘 아는 대상이 나 자신이기 때문이다." 이 작품에서 그녀는 황량한 풍경 속에 홀로 서 있는 자신을 그렸는데, 이는 보통 그녀에게 자녀가 없다는 사실을 가리키는 것으로 해석된다. 원래는 완전한 누드였지만 나중에 주름진 천을 추가해 도상학적으로 그리스도의 수의가 연상되게 했다. 그 무렵 의사들은 칼로에게 전부터 착용하던 석고 깁스를 강철 코르셋으로 교체하고 영구히 착용토록 권고했다. 이 그림은 당시 척추 수술(이는 그녀가 버스 사고 후 견뎌야 했던 수많은 고통스러운 수술 중 하나에 불과했다)을 마친 후에 그녀가 그것을 착용한 모습을

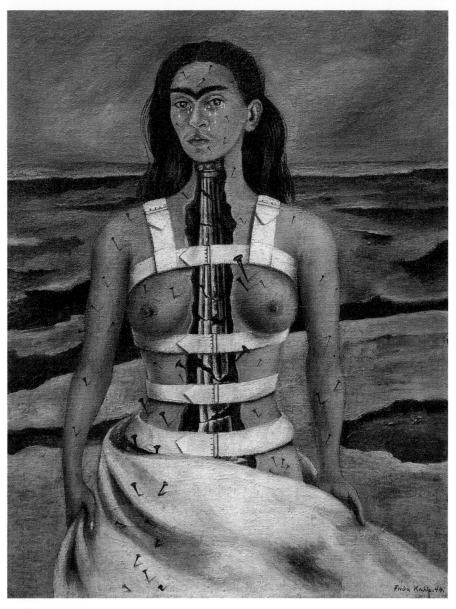

메소나이트에 유채, 39.8×30.6cm, 돌로레스 올메도 미술관, 멕시코시티, 멕시코

갈등과 퇴조 1927~1955

보여준다. 이 정형외과용 코르셋은 천을 덧댄 금속 벨트로 몸통을 감싸 척추를 압박하고 지지해 주었고, 그렇게 해서 그녀의 몸이 무너지는 걸 막아 주었다. 그녀에게는 구속이자 동시에 생존 수단이었다.

영적인 승리

그림에서 칼로의 몸통은 수직으로 찢겨 커다란 균열을 드러낸다. 그 안에는 그녀의 부러진 척추를 대신하는 금속 기둥이 있지만, 여기저기 파열되어 금방이라도 무너져 내릴 듯하다. 이 무렵 칼로의 작품은 그 어느 때보다 심신의 건강 악화에 집중돼 있었다. 일기장에 자신의 몸을 그려 넣고 그 옆에 "나는 붕괴다."라는 글귀를 남기기도 했다. 피부를 찌르는 못들은 그녀의 고통을 시각적으로 묘사하며, 또 다른 가톨릭 도상, 즉 나무에 묶여 화살에 맞아 순교한 세바스티아노 성인을 상기시킨다. 하지만 칼로에게 동정심을 사려는 의도는 없었다. 그녀는 이 그림을 두고 이렇게 말했다. "삶을 향해 웃을 수밖에요… 내 눈을 자세히 들여다보세요… 동공이 평화의 비둘기죠. 그건 내가 고통과 괴로움에 관해 던지는 작은 농담이예요…." 못들은 그녀의 오른쪽 다리 아래로만 계속된다(어려서 소아마비를 앓은 후로 그녀의 오른쪽 다리는 왼쪽보다 더 짧고 약했다).

이러한 맥락에 비추어 볼 때, 그녀의 얼굴에 흐르는 눈물은 나약함이 아니라 도리어 강인함을 나타낸다. 비록 울고 있지만, 칼로는 앞을 똑바로 내다보며 자신의 운명을 받아들이고 영적 승리의 메시지를 전하고 있다. 그녀가 아끼던 앵무새, 원숭이, 고양이 같은 반려동물이 등장하는 다른 많은 작품과 달리, 여기서 그녀는 황량한 대지 위에 오롯이 혼자다. 이러한 고독감이 그녀의 가장 강렬하고 충격적인 그림 가운데 하나인 이 작품을 더한층 부각한다.

"고통, 쾌락, 죽음은
그저 존재의 과정일 뿐이다.
이 과정에서의 혁명적인 투쟁은
지성으로 열린 문이다."

프리다 칼로

1차 세계대전 기간과 그 전후로 많은 미술가는 작품을 통해 그들의 고통과 충격을 다루었다. 이를테면 독일 표현주의자는 종종 불편하리만치 왜곡된 이미지를 통해 당시의 사건들, 특히 자국 정치에 대한 절망을 드러냈고, 다다이스트는 참담한 상황에 불손한 도발로 맞섰다. 뒤이은 대공황과 스페인 내전 시기에도 미술가들은 계속해서 혼란과 분노, 그리고 간헐적인 희망을 드러냈다. 그러다 1939년 9월, 2차 세계대전이 발발했다.

6년간 이어진 2차 세계대전은 징집된 병사들뿐 아니라 민간인과 그 가정에까지 영향을 미친 전면전이었다. 1939~1945년에 일반 시민 1,900만 명이 목숨을 잃고 유대인 등 600만 명 이상이 강제수용소에서 죽임을 당했으며, 전 세계에서 총 7,000~8,500만 명이 사망한 것으로 추산된다. 전쟁을 일으킨 독일은 1945년 5월 항복 후 4개 구역으로 나뉘어 남서부는 프랑스, 북서부는 영국, 남부는 미국, 동부는 소련의 감독을 받게 되었다. 종전 직후 이들 국가의 관계는 선의로 가득해 보였지만, 그러한 우정과 원만한 협력은 2년 만에 끝이 나고 1947년부터 냉전이 시작되었다. 이 모든 사건의 그늘 속에서 당시 유럽을 지배한 정조는 환멸이었다.

생각과 감정

일부 미술가, 특히 유럽의 미술가들은 극심한 어려움을 겪었다. 징집되어 부상하거나 전사하기도 했고, 점령된 국가나 독재정권 치하에서 파시즘이나 공산주의의 가장 추악한 면모를 견디기도 했다. 살아남은 경우, 이러한 경험은 그들의 작품에 녹아들었다. 대부분 국가는 전선에서 일어나는 일을 고국의 민간인들에게 알리고자 공식 종군 미술가를 고용해 전투 현장과 사건을 기록하게 했다. 하지만 이전 세기들의 전쟁에서와 달리 2차 세계대전 중에는 더 많은 미술가가 그들의 개인적인 견해를 반영하는 '비공식' 이미지들을 제작했고, 그것들은 대개 더 정확하면서 더 암울한 관점을 제시해주었다.

미술가들은 이 모든 파괴를 겪으면서도 계속해서 그들 자신, 그들의 사회, 그리고 주변에서 일어나는 일들을 표현했다. 하지

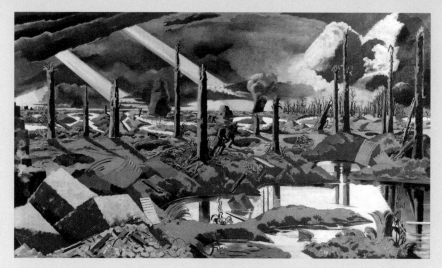

〈메닌로드 전투 The Menin Road〉, 폴 내쉬, 1919년, 캔버스에 유채, 317.5×182.8cm, 제국전쟁박물관, 런던, 영국
1차 세계대전 당시 메닌로드 전투의 격전지 중 타워햄릿 지역(벨기에 서플랑드르)을 담았다.

만 1차 세계대전 때만 해도 여러 작가가 실망뿐 아니라 사회적 변화를 일구려는 결의도 함께 피력했던 반면에, 2차 세계대전을 겪은 많은 이들은 안으로 시선을 돌려 내면의 생각과 감정에 집중했다.

전후 유럽은 전 지역에서 크고 작은 도시의 재건이 시급히 요구되는 가운데 식량난과 배급이 계속되며 궁핍에 시달렸지만, 미국 경제는 호황을 맞이하여 역사상 최고의 성장을 구가했다. 장 뒤뷔페(Jean Dubuffet, 1901~1985), 알베르토 자코메티(Alberto Giacometti, 1901~1966), 프랜시스 베이컨(Francis Bacon, 1909~1992), 요제프 보이스(Joseph Beuys, 1921~1986), 안젤름 키퍼(Anselm Kiefer, 1945~) 같은 유럽 작가들은 여전히 영향력 있는 작품을 생산했다. 하지만 더 부유하고 심적으로 여유로웠던 미국의 환경에서는 주요한 미술 운동이 발달했다. 2차 세계대전 종전 후 얼마 지나지 않아 시작된 추상표현주의는 완전히 다르고 새로웠으며 표현적이고 활기찼다. 역사상 처음으로 예술의 수도가 파리에서 뉴욕으로 옮겨갔다.

기예의 방기

〈살굿빛 도는 도텔의 초상 DHÔTEL NUANCÉ D'ABRICOT〉, 장 뒤뷔페
1947년

아르 브뤼(Art Brut, 원생[原生] 미술)를 발전시킨 것으로 잘 알려진 프랑스의 화가·조각가 장 뒤뷔페는 파리에서 가장 저명한 예술가들과 어울리며 미술계에 입문했지만, 40대가 되어서야 비로소 오롯이 미술에 전념하기 시작했다.

1942년에 뒤뷔페는 파리 지하철에서 관찰한 사람들의 이미지를 밝은 색채와 투박한 붓질을 이용해 의도적으로 미숙한 스타일로 그리기 시작했다. 여기에는 고대 미술, 그라피티, 그리고 특히 '아웃사이더'들의 미술, 즉 어린이, 정신 질환자, 재소자를 포함해 정통 미술 훈련을 받지 않은 창작자들의 작품이 복합적으로 영향을 미쳤다. 뒤뷔페는 그러한 양식을 아르 브뤼라 명명하고, 아웃사이더 미술에서 그가 목격한 것과 같은 직접적이고 생동감 있는 표현을 추구했다. 1944년에 파리에서 열린 그의 첫 개인전은 평론가와 언론인을 포함해 거의 모든 관람객을 충격에 빠뜨렸다. 대부분의 사람은 전문적인 솜씨도, 어떤 상징이나 메시지도 전혀 없어 보이는, 마치 어린아이가 그렸을 법한 그 산만하고 원색적인 그림들을 어떻게 이해해야 할지 몰랐다.

초기에 그는 '오트 파트(hautes pâtes, 두꺼운 반죽)'라는 기법을 사용했다. 이는 타르, 자갈, 재, 조약돌, 유리, 모래와 같은 재료로 거칠고 두꺼운 질감을 조성한 다음 표면을 긁어 원하는 형태를 새기고 바니시와 접착제로 고정하는 방법이었다. 그러다 얼마 후에는 그가 '파트 바튀(pâtes battues, 휘저은 반죽)'라 부른 기법으로 옮겨갔다. 이 경우에는 먼저 짙은 색으로 바탕을 칠하고 그 위에 흰 반죽을 두껍게 펴 바른 다음, 그 차진 표면을 긁어 아래의 색을 드러냈다.

반(反)심리적

뒤뷔페는 관학 미술에 대한 그의 거부를 '반문화적'이라고 표현했다. 그는 관습적인 전통 초상화 양식으로 작업하는 것은 무의미하다고 보았고, 자신의 접근법이 대상의 성격을 더 잘 포착해낸다고 믿었다. 그는 이렇게 썼다. "예술은 당신을 조금 웃게 만들고 조금 두렵게 해야 한다. 지루하지만 않으면 다 괜찮다." 또한 자신의 초상화가 '반심리적, 반개성적'이라고 했다. 문필가 앙드레 도텔(André Dhôtel, 1900~1991)의 이 초상화는 뒤뷔페의 표현대로 '주름살의 우스꽝스러운 작은 발레, 그리고 찡그림과 뒤틀림의 작은 연극' 때문에 부드러우면서도 동시에 강렬하다.

이 이미지를 만들기 위해 그는 점도 높은 표면을 긁어 부드러운 오렌지 핑크색(혹은 살구색)을 드러내 머리와 가슴의 윤곽을 표시했고, 갈색을 드러내 얼굴 각 부분을 표시했다. 주름살, 눈동자와 안경의 동심원, 격자 모양의 치아는 대상을 사람이라기보다는 원시 미술 양식의 얼굴, 위협적인 가면으로 보이게 한다.

캔버스에 유채, 116×89cm, 퐁피두 센터, 파리, 프랑스

경이로운 혼란

〈1번, 1950(라벤더색 안개) NUMBER ONE, 1950 (LAVENDER MIST)〉, 잭슨 폴록
1950년

추상표현주의는 2차 세계대전 종전 후 얼마 지나지 않아 뉴욕에서 등장했고, 잭슨 폴록, 마크 로스코, 아실 고키(Arshile Gorky, 1904~1948), 클리퍼드 스틸(Clyfford Still, 1904~1980), 펄 파인(Perle Fine, 1905~1988), 빌럼 데 쿠닝, 프란츠 클라인(Franz Kline, 1910~1962), 바넷 뉴먼(Barnett Newman, 1905~1970), 리 크래스너(Lee Krasner, 1908~1984), 필립 거스턴(Philip Guston, 1913~1980), 일레인 데 쿠닝, 헬렌 프랭컨탈러, 그레이스 하티건(Grace Hartigan, 1922~2008) 등이 이 계열로 분류된다. 이들은 모두 추상적인 회화, 드로잉, 콜라주, 조각 작품을 제작했고, 그것들은 크기 면에서 엄청난 대작인 경우가 많았는데, 이는 대공황기 미국 뉴딜 정책의 일환으로 시행된 '연방 미술 프로젝트'에 참여한 일부 작가들의 벽화 제작 경험에서 비롯되었다. 많은 이들이 대규모 작업을 했고, 가정용 페인트 같은 비전통적인 재료를 즐겨 사용했다.

추상표현주의 작품에는 작가의 감정이 표현돼 있고 그 안에서 그들의 존재감이 느껴지지만, 작가의 창작만큼이나 관람자에 의한 작품의 인식도 중요하다. 추상표현주의에는 크게 두 부류가 있었다. 색면 회화 작가로 분류되는 로스코, 뉴먼, 프랭컨탈러, 스틸은 캔버스에 넓은 면으로 색을 칠했고, 제스처 회화 작가인 폴록, 데 쿠닝, 크래스너는 초현실주의의 자동기술법을 주로 사용했다.

일부 여성 추상표현주의자는 운동에서 결정적인 역할을 했다. 그들은 남성 동료들과 함께 작품을 전시했고 각자의 혁신으로 서로에게 영향을 미쳤다(그들의 기여는 20세기 말에 가서야 축소되었다). 예를 들어 리 크래스너는 1944년에 폴록과 결혼했는데, 무의식적인 흔적으로 캔버스를 뒤덮기 시작한 건 그녀가 먼저였고, 이는 폴록의 화법에 직접적인 영향을 주었다.

실수란 없다

추상표현주의는 초현실주의의 일부 아이디어에 바탕을 두었기에 흔히 표현적이고 감정적이다. 1950년에 폴록은 작업실 바닥에 커다란 캔버스 천을 깔고 주위를 돌아다니며 온갖 방향에서 막대기, 나이프, 붓 등 다양한 도구로 캔버스 위에 물감을 떨어뜨리고 흘리고 뿌리고 튀기는 식으로 복잡한 패턴의 색상과 질감을 만들어 〈1번, 1950(라벤더색 안개)〉을 완성했다. 폴록은 그렇게 캔버스 위에 얽히고설킨 색을 창조하는 제의에 가까운 행위가 그 자신이 작품의 일부가 되기 위한 방법이라고 설명했고, 이 기법은 '액션 페인팅'이라는 이름을 얻었다. 폴록은 이렇게 말했다. "그림에는 고유한 생명이 있다. 나는 그것이 발생하도록 내버려 둔다." 그는 이 작품 좌측 상단 귀퉁이에 그의 손자국으로 '서명'했다.

그는 전통 회화의 붓—팔레트—이젤 방식을 탈피하고 전체 구도에 하나의 초점을 두는 관습을 버린 최초의 예술가 중 한 명이었다. 이런 종류의 작품을 제작하기 시작하면서 그는 일반적으로 추상표현주의의 선두주자로 받아들여지게 되었다. 폴록은 초현실주의의 자동기술법에서도 영향을 받았지만, 멕시코 벽화 작가들의 작업에서도 영감을 얻었다. 그는 호세 클레멘테 오로스코를 만났고, 디에고 리베라의 작업을 지켜보았고, 다비드 알파로 시케이로스의 워크숍에 참가했다. 1935년경부터 폴록은 대공황기에 일감을 잃은 예술가들을 지원하고자 미국 공공사업진흥국(WPA)에서 추진한 '연방 미술 프로젝트'에 참여하기 시작했다. 초기의 작업은 구상적이었지만, WPA를 떠날 즈음에는 미술에 실수란 없다는 믿음에 따라 이미 추상적인 액션 페인팅 작업으로 옮겨가고 있었다.

제목에 '라벤더색 안개'라는 말이 들어가 있으나, 사실 이 그림에 라벤더나 라일락색 도료는 보이지 않는다. 다만 색과 얼룩의 종합적인 효과로 곳곳에 그런 색이 도는 인상이 든다. 또한 구도상의 초점이 존재하지 않기 때문에 관람자는 어느 특정 부분에 오래 머물지 않고 그림 전체를 고르게 바라볼 수밖에 없다.

프랙털

이런 종류의 그림을 그리기 시작했을 때 폴록은 작품에 이름이 아닌 숫자를 붙였고, 이 작품은 〈1번〉이라고 불렸다. 하지만 폴록의 그림들은 단지 숫자가 아니라 자연의 수학적인 구조적 패턴을 반영한다. 오리건 대학 재료과학연구소 소장인 리처드 테일러는 수년간 폴록의 몇몇 작품을 연구한 결과, 그의 물감 자국이 캔버스에 흩뿌려진 모습이 전기의 흐름과 흡사하다는 사실을 알아냈다. 폴록의 그림에서 '프랙털' 구조를 발견한 것이다. 1975년에 만들어진 프랙털이라는 용어는 간단한 수학 규칙을 따르는 자연계의 여러 구조를 포괄하는데, 나무, 구름, 해안선, 잎사귀, 파도, 하늘의 성단 같은 것들이 이에 해당한다. 폴록의 액션 페인팅 작품에는 다양한 규모로 무한히 반복되는 복잡한 패턴이 들어있다.

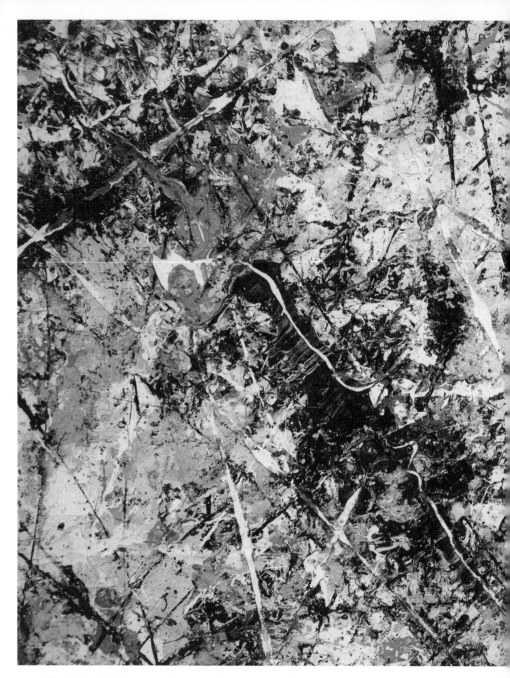

캔버스에 유채, 에나멜 및 알루미늄 페인트, 221×299.7cm, 워싱턴 국립미술관, 미국

경멸과 무례

〈지워진 데 쿠닝의 드로잉 ERASED DE KOONING DRAWING〉, 로버트 라우션버그
1953년

뒤샹이 세기초에 창안한 레디메이드 개념(66~69쪽 참조)을 이어받아, 1951~1953년에 로버트 라우션버그(Robert Rauschenberg, 1925~2008)는 미술의 한계와 정의를 탐구하는 몇몇 작품을 만들었다. 미술을 둘러싼 기성관념들, 특히 독창성과 진본성에 대한 뒤샹의 도전에서 흥미를 느낀 라우션버그는 예술품으로 인정되는 것의 범위를 시험했고, 이 작품에서는 지우기, 즉 작가의 흔적을 더하지 않고 덜어내는 행위만으로도 예술 작품이 생산될 수 있는지를 확인하고자 했다. 그는 숙련된 솜씨를 드러내기보다 개념을 실증하고자 했고, 예술적 창작 과정에 대한 관람자의 이해에 초점을 두었다.

이 탐구를 위해 라우션버그는 처음에는 그 자신의 드로잉을 지웠지만, 이내 실험이 성공하려면 보편적으로 중요성을 인정받는 작품이 필요하다고 판단했다. 그래서 그는 빌럼 데 쿠닝에게 지워도 될 드로잉 한 점을 부탁했고, 처음에는 꺼리던 데 쿠닝은 결국 자신의 드로잉을 하나 내주었다. 라우션버그는 드로잉을 지운 후에 동료 미술가 재스퍼 존스(Jasper Johns, 1930~)와 함께 설명 문구를 더하고 액자를 둘렀다. 문구를 써넣은 건 존스였다. "그 단순한 도금 액자와 과소 진술된 문구는 완성된 작품의 필수불가결한 부분으로, 심리적 함의가 장전된 그 주된 창작 행위를 가리키는 유일한 표지이다. 그 문구가 없다면 액자 안에 담긴 것이 무엇인지 알 길이 없을 테고, 작품은 해독 불가해질 것이다."

탐구

그간 많은 질문이 이 작품에 제기되었다. 그것은 왜 만들어졌나? 그 행위는 오마주인가, 도발인가, 유머인가, 파괴인가, 예찬인가? 이미지는 지워졌지만, 일부 요소는 남아 있다. 예를 들어 이 그림에는 왼쪽 하단의 누드 여성, 상단 부근의 거꾸로 된 다른 누드, 팔을 들어 올린 더 작은 크기의 거꾸로 된 인물, 그리고 다른 한쪽을 향해 똑바로 선 추상화된 인물, 이렇게 총 네 명의 인물이 있다. 데 쿠닝은 작업할 때 종종 종이를 돌려가며 다른 각도에서 그림을 그렸지만, 요소들의 크기가 제각각이고 산만하게 흩어져 있는 데다 서명도 없다는 사실은 이것이 완성된 온전한 작품이 아니라 밑그림과 구상이었음을 시사한다. 그렇기에 본디 이 드로잉이 데 쿠닝에게 정확히 무엇을 표상하고 의미했는지는 판단하기 어렵다. 그러나 라우션버그의 작업에서 중요한 것은 데 쿠닝의 창작물이 아니라, 그의 높은 명성과 라우션버그의 대담함, 존경받는 작가의 작품을 지워버린 행위의 충격, 그리고 예술 작품의 창작에서 삭제가 제작만큼 유효한 행위인가 하는 질문이다.

종이 위에 드로잉 매체 흔적, 설명 문구 및 도금 액자, 64.1×55.2×1.3cm, 샌프란시스코 현대미술관, 미국

과정의 이해

라우션버그는 당시 일부 추상표현주의자들이 선보이고 있던 제스처 회화에도 관심이 있었다. 1952년 평론가 해럴드 로젠버그(Harold Rosenberg, 1906~1978)는 『아트뉴스』에 실린 「미국의 액션 페인팅 화가들」이라는 영향력 있는 기사에서 이렇게 썼다. "캔버스 위에 나타나게 된 것은 그림이 아니라 사건이었다." 라우션버그는 이 개념에 착안해 그의 작품을 하나의 퍼포먼스 혹은 이벤트로 만들었다.

라우션버그는 또한 데 쿠닝의 드로잉을 이용한 덕분에 아무도 그의 작품의 진위를 의심하지 않았다고 말했다(데 쿠닝은 당대의 존경받는 예술가였고 라우션버그는 그의 작업을 높이 평가했다). 그러나 후에 평론가 리오 스타인버그(Leo Steinberg, 1920~2011)가 전한 바에 따르면, 렘브란트의 드로잉이라도 지웠겠느냐는 질문에 대한 라우션버그의 대답은 "아니다."였다. 스타인버그는 라우션버그가 두 경우를 구분한 이유는 렘브란트의 그림을 지우는 행위는 사망한 예술가의 대체 불가한 작품을 파괴하는 반달리즘에 해당했을 터였기 때문이라고 판단했다. 또한 데 쿠닝 본인도 자주 그의 드로잉에서 이런저런 요소를 지우곤 했다.

1955년에 최초로 대중에 공개되었을 때 이 작품은 거의 주목을 받지 못했다. 5년 뒤 일본의 예술가·평론가인 도노 요시아키(Yoshiaki Tōno, 1930~2005)의 글에서 처음 언급이 되었고, 이듬해 미국의 작곡가·미술가·철학자 존 케이지(John Cage, 1912~1992)가 라우션버그에 관해 쓴 글에서도 잠시 언급되긴 했지만, 제작된 지 10년이 넘도록 〈지워진 데 쿠닝의 드로잉〉은 지나치게 터무니없는 작품으로 여겨졌고 몇몇 중요한 전시회에서 의도적으로 배제되었다. 그러던 1964년 1월, 한 새로운 전시회에 포함된 것을 계기로 이 작품은 급작스레 화제의 중심으로 떠올랐다. 그해 9월에는 『타임』지 특집 기사의 서두에 언급되기도 했고, 그 후 두 차례 미국 내 순회 전시회에 포함돼 1964년 말~1968년 초에 14개 도시를 돌았다. 1966년부터 1990년까지 총 6개국 33곳 이상에서 전시가 되었고, 1964년부터 1976년까지 53편 이상의 간행물에서 언급되었다. 그 무렵에는 개념 미술의 발전에서 이 작품이 지닌 중요성을 이미 많은 사람이 인정하고 있었다.

〈덧없는 기념비 Fleeting Monument〉, 코닐리아 파커, 1985년, 납, 철사 및 황동 진자, 76×214×214cm, 예술위원회
컬렉션, 사우스뱅크센터, 런던, 영국

미술가들은 늘 실험을 했지만, 20세기부터는 새로운 기술의 개발과 기존 접
근법에서 이탈하는 동료들의 움직임이 더욱 빨라진 덕분에, 그 어느 때보다
도 많은 작가들이 미술의 기능에 관한 신선한 아이디어를 가지고 새로운 기
법, 재료, 제시 방식을 실험하기 시작했다. 전통적인 미술은 재현적인 경향이
있었지만, 이렇듯 활발해진 실험의 결과 추상이 발전했고, 미술에서 기대되
거나 용인되는 것의 범위는 더욱 확장되었다. 많은 실험이 도발적, 충격적, 대
립적이었으며 늘 성공적이지는 않았다. 하지만 그것들은 미술의 경로를 바꾸
어 놓았고, 새로운 미술 형식과 운동이 생겨나게 해주었다.

'실험'이란 대체로 과학적인 개념이다. 존 컨스터블과 모네는 과학적 접근
법에 따라 자연을 관찰하고 기록했다. 피카소는 1912년 한때 그의 '화실이
연구실이 되었다'고 말한 적이 있다. 일부 초현실주의 작가는 트랜스 혹은 그
와 유사한 상태에서 자동기술적인 드로잉과 회화를 실험했다. 어떤 실험은
그것에 기반을 둔 다른 실험이 생겨나도록 영감을 제공했다. 예를 들어 일부
추상표현주의자는 초현실주의자의 자동기술법에 착안해 제스처 회화를 발전
시켰고, 그들의 제스처 회화는 라우션버그 같은 작가들에 영감을 주었다.

예기치 못한 터무니없음

〈제목 없는 인체 측정(ANT 100) UNTITLED ANTHROPOMETRY (ANT 100)〉, 이브 클랭
1960년

1960년대 초에 이브 클랭(Yves Klein, 1928~1962)은 여성의 나체를 이용해 관중들 앞에서 정교한 퍼포먼스를 벌이고 〈인체 측정〉 회화 연작을 제작했다. 양친이 모두 화가였던 클랭은 초기에 주로 단색으로 그림을 그렸는데, 1950년대 말에 이르면 이들 모노크롬 회화는 거의 모두 짙고 풍부한 울트라마린 색을 띤다. 그는 나중에 이 색에 대해 '국제 클랭 블루(IKB)'라는 이름으로 특허를 얻었다. 독실한 가톨릭 신자였던 클랭은 파란색을 영성 및 지혜와 연관 지었다. 그리스도교에서 파란색은 천국, 영원, 진리를 상징하고 또 관례적으로 그리스도교 미술에서 성모 마리아는 (흔히 값비싼 청금석 안료에서 얻은) 파란색의 옷을 입고 등장하는데, 이는 천국의 여왕인 그녀의 지위를 반영한다. 클랭은 퍼포먼스와 설치부터 조각과 회화에 이르기까지 거의 모든 작업에서 IKB를 사용했다.

그림은 붓끝에서 발생하는 무언가라는 관념을 탈피한 클랭의 〈인체 측정〉 이벤트는 이후의 회화와 퍼포먼스 아트에 큰 영향을 미쳤다. 그의 첫 번째 〈인체 측정〉 그림들이 제작되는 동안, 점잖은 이브닝웨어 차림의 관중은 푸른색 칵테일을 마시며 그 장면을 지켜보았다. 검은 디너 재킷에 나비넥타이를 갖춘 클랭은 10인조 오케스트라로 하여금 그가 1949년에 직접 작곡한 〈모노톤 교향곡〉을 연주하게 했다. 그것은 20분간 계속되는 하나의 연속음과 뒤따르는 20분간의 침묵으로 구성된 곡이었다. 연주가 시작되자 여성 누드모델 세 명은 클랭의 지시에 따라 오케스트라 맞은편 공간에서 IKB 페인트를 몸에 묻히거나 바닥에 붓고 뒹굴었다. 이어서 여성들은 벽과 바닥에 미리 붙여둔 거대한 종이에 몸을 갖다 대거나 엎드리거나 서로의 도움으로 미끄러지면서 신체 일부의 자국을 남겼다. 클랭은 그들을 '살아 있는 붓'이라 부르고 공동 작업자로 대했다.

구상적이고 추상적인

〈인체 측정〉 연작에 대한 클랭의 아이디어는 흔히 그가 19살이던 1947년에 클로드 파스칼(Claude Pascal, 1921~2017, 시인, 작곡가), 아르망 페르낭데즈(Arman Fernandez, 1928~2005, 조각가)와 함께 니스 해변에 누워 있다가 처음 시작된 것으로 이야기되곤 한다. 거기서 세 친구는 그들끼리 우주를 나눠 가졌다(페르낭데즈는 흙의 물질성을, 파스칼은 언어와 단어들을, 클랭은 그가 '허공'이라 부른 하늘을 각자의 몫으로 삼았다). 그의 아이디어에 영감을 준 다른 경험은 좀 더 구체적이다. 1948~1954년에 클랭은 이탈리아, 영국, 스페인, 일본에서 진지하게 유도를 수련했다. 1953년에는 일본에서 검은 띠 4단을 받아 유럽인 최초로 사범이 되었고, 그 후 스페인 유도팀의 기술감독이 되었다. 1954년에는 유도에 관한 책을 썼고, 〈인체 측정〉 연작의 아이디어는 주로 유도 선수들이 매트 위에 떨어

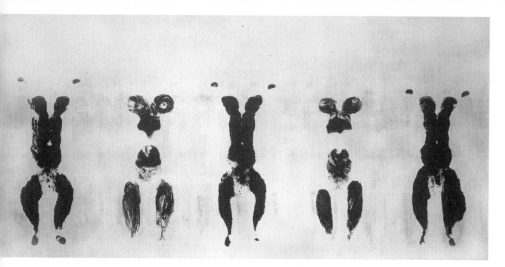

캔버스에 건조 안료와 합성수지, 200.6×500.4cm, ©이브 클랭 유산/ADAGP, 파리

지면서 남기는 자국에 흥미를 느낀 데서 기인했다. 인간의 몸을 매체로 사용한 그의 첫 번째 실험은 1958년 6월에 있었다. 처음에는 자국의 우연적이고 즉흥적인 요소가 마음에 들지 않았지만, 만족스러워질 때까지 탐구를 계속했다. 그렇게 해서 탄생한 파란색 바디 프린트로 그는 구상과 추상을 연결했다. 작품 활동을 하면서 그가 미친 영향은 엄청났지만, 그 기간은 고작 7년이었다. 이 작품을 만든 지 2년 만에 클랭은 34세를 일기로 세상을 떠났다.

갈등과 퇴조 1927~1955

내용보다 의도

〈예술가의 똥 ARTIST'S SHIT〉, 피에로 만초니
1961년

1961년 5월 피에로 만초니(Piero Manzoni, 1933~1963)는 밀라노에서 〈예술가의 똥〉 90캔을 제작했다. 각 캔의 뚜껑에는 작가의 서명과 함께 001에서 090까지 번호가 매겨졌고, 측면을 감싼 라벨에는 이탈리아어, 영어, 프랑스어, 독일어로 '예술가의 똥, 순중량 30g, 1961년 5월에 생산, 봉입되어 신선하게 보존됨'이라는 문구가 인쇄되었다.

만초니는 정식으로 미술 교육을 받은 적이 없었지만 개념 미술의 발전에 기여했다. 개념 미술에서는 작품에 담긴 내용보다 작가의 의도가 더 중요하다. 작가가 그렇게 규정하기만 하면 무엇이든 예술 작품이 될 수 있다고 믿었다는 점에서 그는 뒤샹의 후예였고, 그의 작업은 신체 미술, 퍼포먼스, 개념 미술 및 1960년대 말~1970년대의 아르테 포베라 같은 동시대 미술 운동을 선도했다.

아르헨티나계 이탈리아 미술가 루초 폰타나(Lucio Fontana, 1899~1968)와의 우정과 밀라노의 카페 자마이카에서 동료 예술가들과 아이디어를 논하며 보낸 시간은 그에게 큰 영향을 미쳤다. 1958년에 만초니는 도자기 제작에 사용되는 특수 점토인 고령토 물에 사각 캔버스 천을 담가 만든, 순수한 흰색의 〈무채색〉 연작을 내놓았다. 1960년에는 삶은 달걀들에 자신의 지문을 찍어 전시하고 관객들이 먹도록 나누어주었고, 같은 해 얼마 뒤에는 (아마도 뒤샹의 유리 앰풀, 1919년작 〈파리 공기 50cc〉에서 영감을 받아) 풍선 몇 개를 불어 〈예술가의 숨〉이라 이름 붙여 팔았다.

예술가의 개인적인 무엇

무엇이 예술인지를 끊임없이 질문하면서, 1961년까지 만초니는 자기 손으로 뭔가를 만드는 행위는 배제한 채, 종종 그 자신과 다른 사람들을 '살아있는 조각'으로 이용하여, 다양한 작품을 제작했다. 이런 작업은 모두 엄청난 영향을 미쳤고, 그는 갈수록 더 불손하고 대담해졌다.

1961년 12월, 그는 예술가 벤 보티에(Ben Vautier, 1935~)에게 이렇게 편지했다. "난 모든 예술가가 자기 지문을 팔거나, 그게 아니라면 누가 줄을 가장 길게 긋는지 경쟁을 벌이거나, 자기 똥을 담은 캔을 팔기 바란다네. 지문은 유일하게 용인 가능한 개성의 표지이지. 컬렉터들이 예술가에게서 어떤 사적인 것, 정말로 개인적인 무언가를 바란다면, 그가 싼 똥이나 가져가라고 해." 얼마 후 만초니는 부친의 통조림 공장 설비를 이용해 〈예술가의 똥〉을 제작하고 그 90개의 캔 안에 자연 건조되어 '보존료 첨가 없이' 봉입된 자신의 배설물이 들었다고 밝혔다. 당시 그는 캔 하나의 가치를 같은 무게의 금과 동일하게 산정했다.

오늘날까지도 캔 안의 내용물이 무엇인지는 불확실하지만, 열어보려는 사람이 아무도 없기에 정말로 인분이 들었는지도 아무도 모른다. 하지만 캔의 시장가치는 계속해서 상승 중이며, 실제 내

양철통, 인쇄된 종이, 분변, 4.8×6.5×6.5cm, 테이트 모던, 런던, 영국

용물이 무엇인지는 이제 거의 무의미해졌다. 캔이 값비싸진 이유는 그것이 대변하는 바에 있기 때문이다.

상업주의와 저항

1956~1989

2차 세계대전이 끝난 후에도 세계 평화는 취약했다. 미국과 소련이 각기 핵 비축량을 크게 늘리기 시작하고 적대 행위가 발생해 양국 및 그 동맹들 간에 긴장이 조성되었다. 냉전이라 불리게 된 이러한 상황은 1948~1953년에 정점에 달하긴 했으나 사실상 40년간 지속했다.

1950년대 중반부터 몇 가지 새로운 미술 운동이 대서양 양안에서 발생했다. 옵아트는 과학기술의 발전과 더불어 시지각적 효과와 착시에 대한 관심이 늘면서 발전했다. 옵티컬 아트(optical art)의 준말인 옵아트는 1955년 파리의 드니즈 르네 갤러리에서 열린 《무브망》이라는 단체전에서 처음 등장했다. 브리지트 라일리(Bridget Riley, 1931~), 빅토르 바자렐리(Victor Vasarely, 1906~1997) 등 전시 작가들은 주로 형태, 색상, 패턴의 추상적 배치를 통해 시각을 교란함으로써 마치 움직이는 것처럼 보이는 이미지를 제작했다. 이들 작품 상당수가 1965년 뉴욕 현대미술관에서 열린 《반응하는 눈》이라는 전시회에 포함되었고, 옵아트는 더 큰 관심을 받게 되었다. 대중은 옵아트를 사랑했고 패션과 미디어는 일부 아이디어를 모방했지만, 다수의 비평가는 옵아트가 억지스럽다고 평가했다.

실제의 움직임에 초점을 둔 미술 운동은 키네틱 아트(kinetic art)다. 부분적으로는 시간이라는 요소를 끌어들이기 위해, 부분적으로는 기계와 기술의 중요성을 반영하고자, 부분적으로는 시각의 본질을 탐구할 목적으로 일부 키네틱 아트 작품은 1930년대에도 제작되었지만, 그것이 주요한 현상으로 자리매김한 것은 1950년대 말~1960년대부터였고, 특히 알렉산더 콜더(Alexander Calder, 1898~1976)의 탐구가 두드러졌다. 1950년대 말~1960년대에는 또한 팝아트가 런던과 뉴욕에서 등장했다. 팝아트 작가들은 그들이 추상표현주의의 자기 탐닉이라 판단한 것을 거부하며 의식적으로 감정과 제스처에서 멀어졌으며, 2차 세계대전 이후 크게 확산한 소비주의와 매스미디어에 도전했다. 이들은 대중문화의 친숙한 이미지를 순수 미술에 도입했다.

전시장 밖으로

1960~1980년대의 다른 미술 운동에는 그라피티, 개념 미술, 페미니즘 미술, 퍼포먼스 등이 있다. 1960~1970년대에 등장한 개념 미술은 언어, 작가 자신의 신체, 퍼포먼스, 또는 환경을 이용해 관객들이 세상을 다른 관점에서 바라보게 했다. 또한 같은 시기에 뉴욕에서 처음 발생한 미니멀리즘은 추상표현주의의 표현 과잉을 거부하고 대신 익명성과 작품의 재료에 초점을 두었다. 미니멀리즘 작가들은 관람자들에게 기저의 메시지를 찾으려 하지 말고 그들 눈앞에 있는 것에 집중하라고 촉구했다. 그들은 순수한 형태, 질서, 단순함, 조화에 기초한 작품을 만들었다. 설치 미술은 대개 특정 장소나 한정된 기간을 위해 설계되는 대규모 혼합매체 구조물을 일컫는다. 그런 작품은 흔히 어떤 갤러리 공간이나 방 전체를 차지하기에, 제시되는 것을 온전히 경험하려면 관람객이 그 안을 돌아다녀야 하는 경우가 많다. 일부 설치 작품은 단지 그 주위를 거닐며 응시하도록 설계되며, 어떤 작품은 방의 입구나 방 한쪽 끝에서만 바라볼 수 있기도 하다. 설치가 조각 등 전

통적인 미술 형식과 구별되는 점은, 그것이 완전히 통합된 경험 또는 환경이라는 것, 그리고 관람자가 작품을 어떻게 경험하느냐가 주된 초점이라는 사실이다. 설치 미술은 앨런 캐프로(Allan Kaprow, 1927~2006) 등이 1957년경부터 제작한 환경들을 기점으로 삼지만, 쿠르트 슈비터스(Kurt Schwitters, 1887~1948)가 하노버에 위치한 자신의 집에서 몇몇 방에 제작한 환경인 〈메르츠바우〉(1933) 같은 중요한 선구적인 작품들도 있었다. 1960년대 이후로 설치는 현대 및 동시대 미술의 주된 요소를 이루고 있으며, 설치 미술에서는 비전통적인 재료, 빛, 소리가 대단히 중요하다. '퍼포먼스'나 '퍼포먼스 아트'라는 용어가 통용되기 시작한 것은 1970년대이나, 그 개념은 1910년대 다다이스트들의 카바레 공연으로 거슬러 올라간다. 오늘날 퍼포먼스 아트는 예술가가 그들의 행동을 통해 질문을 던지고 관람자와 직접 상호작용하는 방식을 취하는 영화, 비디오, 사진 및 설치 기반의 예술을 지칭한다.

"그들은 늘 시간이 상황을 바꿔준다고 말하지만, 실은 우리 스스로 그것을 바꿔야 한다."

앤디 워홀

1956

→ 이집트가 수에즈 운하를 국유화해 영국과 프랑스로부터 통제권을 가져오다.

→ IBM이 최초의 하드 디스크 드라이브를 개발하다.

1957

→ 소련이 지구 궤도를 도는 최초의 인공위성인 스푸트니크 1호를 발사하다.

1958

→ 호주 과학자 데이비드 워런이 비행 기록 장치 블랙박스를 개발하다.

1959

→ 쿠바에서 독재자 피델 카스트로가 집권하다.

1961

→ 베를린 장벽의 건설이 시작되어 서독과 동독, 서유럽과 동유럽 사이의 물리적 경계가 만들어지다.

→ 앤디 워홀이 갤러리 소유주이자 인테리어 디자이너인 뮤리얼 래토에게 캠벨 수프 캔 그림 아이디어의 대가로 50달러를 지불하다.

1962

→ 소련의 핵미사일이 쿠바에 배치되고 있음을 미국이 확인하면서 10월에 쿠바 미사일 위기가 촉발되다.

1963

→ 여배우 마릴린 먼로가 자택에서 숨진 채 발견되다.

→ 케네디 대통령이 취임 후 3년이 못 되어 암살되다.

1965

→ 존슨 대통령이 북베트남 공산 정권의 남베트남 침공을 막겠다며 미군을 파병하다.

1967

→ 이집트-시리아-요르단과 이스라엘 사이에 3차 중동전쟁이 발발하다. 이스라엘은 이집트 공군 항공기 400대를 격파하고 동예루살렘을 포함한 상당한 영토를 차지하며 6일간의 전쟁을 승리로 끝냄.

1968

→ 4월 4일, 마틴 루터 킹 목사가 테네시에서 암살되다.

1969

→ 미국인 닐 암스트롱이 인류 최초로 달 위를 걷다.

1971
→ 『아트 뉴스』에 미술계의 가부장성을 탐구한 린다 노클린의 획기적인 에세이 「왜 위대한 여성 미술가는 이제껏 없었는가?」가 게재되다.

1972
→ 닉슨 대통령이 전례 없이 공산국가 중국을 8일간 방문해 마오쩌둥을 만나다.

1976
→ 스티브 잡스와 스티브 워즈니악이 애플 컴퓨터를 창립하다.

1978
→ 세계 최초의 시험관 아기가 탄생하다.

1979
→ 이란 혁명이 발발하다. 국왕은 수년간 혼란에 빠져있던 나라를 떠나고, 추방당했던 종교지도자 아야톨라 호메이니가 돌아와 이란을 이슬람 공화국으로 선포함.

1980
→ 비틀스의 존 레넌이 뉴욕에서 총에 맞아 사망하다.

1984
→ 12월에 인도 보팔의 화학공장에서 유독가스가 누출되어 2,000명이 죽고 150,000명이 부상 하다.

1985
→ 과학자들이 남극 상공 오존층에서 구멍을 발견했다고 발표하다.

1986
→ 소련 체르노빌에서 원자력 발전소가 폭발해 러시아와 유럽이 방사선에 노출되고 135,000명 이 대피하다.

1987
→ 형사재판에서 처음으로 DNA가 사용되다.

1989
→ 베를린 장벽이 무너지고 독일이 통일되다.

파괴 아닌 창조

〈공간 개념 CONCETTO SPAZIALE〉, 루초 폰타나
1962년

루초 폰타나가 1958~1968년에 밀라노에서 만든 일련의 작품은 캔버스가 한 군데나 여러 군데 절개돼 있다. 2차 세계대전 이후의 여러 과학기술적 진보에 영향받은 폰타나는 미술을 통해 '무한의 새로운 차원'을 창조하고자 했다.

그는 우주 탐험을 미지의 세계로의 틈입으로 보았고, 미술에서도 유사한 가능성을 모색하고자 했으며, 화면 너머의 어두운 무한에 사로잡혔다. 당대의 시대정신을 포착한 미술 형식을 창조하고 싶었던 그는 전통적인 회화와 조각 형식에서 이탈했고, 그가 공간주의(Spazialismo)라 명명한 새로운 미술 운동을 일으켰다. 그는 캔버스를 뚫거나 베어 만든 작품을 모두 〈공간 개념〉이라 불렀는데, 그중에서 캔버스에 구멍을 뚫은 초기작들은 부키(buchi), 캔버스에 절개선을 낸 이후의 작품들은 탈리(tagli)라 한다. 두 종류 모두 캔버스 뒤의 공간을 노출해 그 공간이 창작물의 일부가 되게 했다.

폰타나는 〈공간 개념〉 작업 초기부터 절개선이 하나인 캔버스 뒷면에는 기대나 희망을 뜻하는 '아테사(attesa)'라는 단어를, 여럿이면 '아테세(attese, 아테사의 복수형)'를 적어 넣었다. 1966년 베니스 비엔날레에서는 방 전체를 흰색 탈리로 채우고 '관람객에게 공간의 고요함, 우주의 엄정함, 무한한 평온함의 인상을 줄' 방법을 찾았다고 말했다. 폰타나는 1940년대 말에 처음으로 종이와 캔버스 표면에 구멍을 뚫기 시작했고, 이를 그만의 특징적인 제스처로 발전시키고자 계속해서 다양한 방법을 모색했다. 부키 연작 이후, 면도날을 이용해 더 두드러지게 제스처적으로 캔버스를 가르고 베는 실험을 시작하면서 탈리 연작이 나왔다. 그중 첫 작품들은 초벌칠하지 않은 캔버스를 이용하고 작은 절개선들을 주로 대각선 방향으로 무리지어 낸 것이다. 부키와 다르게 이들 탈리는 캔버스 표면에 추가적인 장식을 더하지 않았고, 캔버스 뒷면에는 짙은 검은색 거즈를 덧대어 뒤쪽이 허공처럼 보이게 했다.

파괴 아닌 구축

일부 평론가는 캔버스를 뚫거나 베는 행위를 폰타나의 군 복무 경험과 관계된 것으로 해석했다. 다른 이들은 그의 작업을 반달리즘으로 폄하했고, 반면에 그가 회화의 범위를 확장했다고 찬탄한 이들도 있었다. 그의 탈리는 신중하게 계획되었다. 그는 절개선들의 길이, 모양, 각도, 배치를 거듭 실험했고, 일부 캔버스는 단색으로 그렸다. 이 빨간색 작품에서 율동적으로 배치된 절개선들은 길이와 각도가 약간씩 다르다. 작품이 폭력적이라고 비판 받았을 때 폰타나는 이렇게 주장했다. "내가 한 건 파괴가 아니라 구축이다."

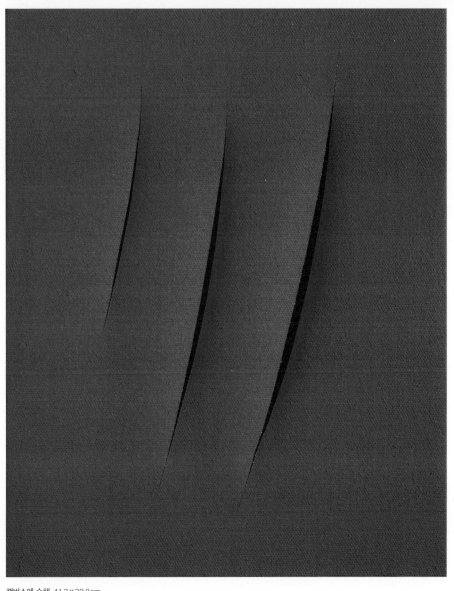

캔버스에 수채, 41.3×32.8cm

상업주의와 저항 1956~1989

대량생산, 대량소비, 대중문화

〈브릴로 상자 BRILLO BOXES〉, 앤디 워홀
1964년

'팝(pop)'이라는 단어가 시각예술 맥락에서 처음 공개적으로 사용된 것은 1956년 런던의 화이트
채플 갤러리에서 전시된 한 작품에서였다. 〈대체 무엇 때문에 오늘날의 가정은 이토록 다르고 이
토록 매력적인가?〉(1956)라는 콜라주에서 보디빌더가 든 거대한 빨간 막대사탕에 그 단어가 박혀
있었다. 콜라주에 사용된 이미지들은 주로 미국 잡지에서 가져온 것이었고, 작가 리처드 해밀턴
(Richard Hamilton, 1922~2011)은 미국 대중문화에 대한 관심을 공유하는 미술가, 건축가, 평론가,
학자들의 모임인 '인디펜던트 그룹'의 일원이었다.

2차 세계대전 후 유럽이 재건을 위해 발버둥치는 동안 미국에서는 대량생산품과 대중오락이
급증했다. 1956년 화이트 채플에서 열린 전시회의 제목은 《이것이 내일이다》였고, 일부 참여 작
가는 대서양 건너편에서, 그리고 정도는 덜했지만 런던에서도 확산하고 있던 그러한 상업적 문
화를 고찰하고 활용한 작품을 선보였다. 뉴욕에서도 곧 유사한 아이디어가 발달했다. 그곳에서
이 새로운 예술은 부분적으로는 추상표현주의의 자기 탐닉으로 여겨지던 것에 대한 반발이기도
했다.

팝아트 작가로 불리게 된 이들은 소비주의를 찬양하고 동시에 비판했다. 그들은 대중문화에
바탕을 둔 누구나 즉각적으로 알아볼 수 있는 컬러풀한 이미지, 즉 영화배우, 만화, 달러 지폐, 상
품 포장, 간편 식품 등 모두에게 친숙한 이미지를 제작했다. 전통적인 순수 미술과 의식적으로 거
리를 두었기에, 제재는 평범했고 숙련성은 종종 등한시되었다. 그들은 의도적으로 보란 듯이 2차
세계대전 이후의 사회를 반영했다. 팝아트는 전문지식 없이도 누구나 이해할 수 있으면서도 엄연
히 전시회장에 진열되었기 때문에 상업 미술과 순수 미술의 구분을 흐릿하게 만들었다. 영국의
팝아트 작가로는 해밀턴, 에두아르도 파올로치(Eduardo Paolozzi, 1924~2005), 피터 블레이크(Peter
Blake, 1932~), 데이비드 호크니(David Hockney, 1937~) 등이 있고, 미국의 팝아트 작가로는 로이 리
히텐슈타인(Roy Lichtenstein, 1923~1997), 앤디 워홀, 클라스 올든버그(Claes Oldenburg, 1929~) 등
이 있다.

처음에 대중은 이해할 수 없다는 반응을 보였지만, 팝아트에는 2차 세계대전 후 사람들이 갈
망하던 경쾌한 태도가 반영돼 있었다. 팝아트의 불손함과 동시대 문화에 대한 주목은 다다와 상
통하는 측면이었다.

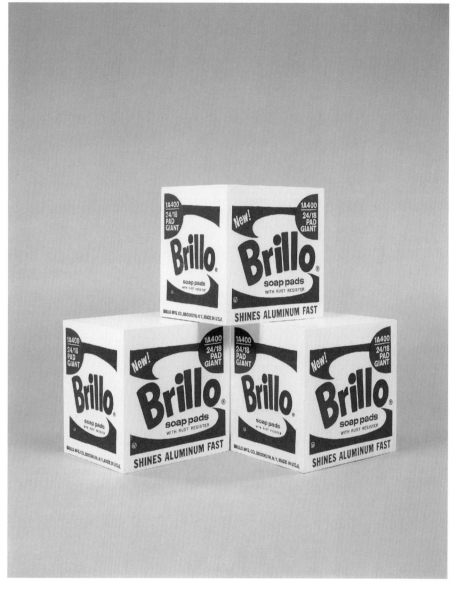

나무에 합성 고분자 페인트와 실크스크린 잉크, 각각 43.2×43.2×35.6cm, 캐나다 국립미술관, 오타와, 캐나다

상업주의와 저항 1956~1989

예술에 관한 우리의 인식을 묻다

앤디 워홀은 그 어떤 팝아트 작가보다도 독특한 방식으로 순수 미술과 상업 미술의 아이디어를 연결했다. 그에게 팝아트란 '누구나 즉각적으로 알아볼 수 있는 이미지'를 창조하는 것이었다. 그는 상업 일러스트레이터로 큰 성공을 거둔 후 1962년에 〈캠벨 수프 캔〉(1962)으로 첫 갤러리 전시회를 열었다.

처음에는 이미지를 그렸지만 이내 실크스크린으로 찍어냈고, 같은 방법으로 캠벨 수프 캔 외에도 코카콜라 병 같은 흔하고 인기 있는 브랜드 제품의 이미지를 자주 반복해서 제작했다. 실크스크린 공정을 채용한 덕분에, 스텐실을 여러 번 사용하면 똑같은 이미지를 캔버스 한가득 찍어 넣을 수 있었다. 줄지어 선 그 이미지들은 흔히 격자 대형을 이루었는데, 이는 똑같은 상품이 가득 들어찬 슈퍼마켓 진열대나 광고를 모방한 것이었다. 다른 색상을 쓰거나 스텐실을 옮기는 식으로 이미지들을 조금씩 조정하면 약간의 자기표현도 가능했지만, 기본적으로 실크스크린을 통한 반복은 소비주의와 대량소비에 관해 그가 가진 생각과 부합했다. 마릴린 먼로 사망 직후에는 그녀의 사진 이미지를 프린트해 초상을 제작했고, 그밖에 믹 재거, 엘비스 프레슬리, 엘리자베스 테일러의 초상도 제작했다. 워홀은 순식간에 그 시대의 가장 영향력 있는 예술가 대열에 합류했다. 그는 개인적으로나 직업적으로 약간의 신비감을 조성할 줄 알았고, 독특한 예술만큼이나 인상적인 페르소나와 견해로 사람들의 마음을 사로잡았다.

팩토리

1964년에 워홀은 '팩토리(The Factory, 공장)'라는 작업실을 열고 거기서 작품을 대량으로 제작할 수 있도록 보조 작업자들을 고용했다. 그해 그는 목수들도 고용해서 슈퍼마켓의 제품 상자와 모양과 치수가 같은 합판 상자를 여럿 만들었다. 그리고 보조 작업자들과 함께 그 상자들에 페인트칠과 실크스크린 작업을 해서 다양한 소비자 제품(켈로그 콘플레이크, 브릴로 수세미, 모트 사과 주스, 델몬트 복숭아 통조림, 하인즈 토마토케첩 등)의 로고를 그대로 옮겼다. 슈퍼마켓에서 쓰는 골판지 상자와 거의 구별되지 않는 그 완성된 조각품들은 같은 해 얼마 뒤 뉴욕 스테이블 갤러리에서 처음 전시되었는데, 워홀은 그의 작품들을 물건처럼 쌓아올려 그곳이 복잡한 창고처럼 보이게 했다. 추상 표현주의 회화의 제스처적인 붓질과도, 갤러리와 미술관의 대체로 조심스러운 전시품 배치와도 뚜렷한 대조를 이루었기 때문에, 그 작품들은 처음에는 큰 논란을 일으켰다.

워홀은 〈브릴로 상자〉를 순수 미술로 분류했으나, 그 상자들은 상업용 포장의 직접적인 복제, 일상의 모방이었다. 이로써 워홀은 우리가 무엇을 예술로 여기는지를 질문했고, 관객과 평론가로 하여금 예술의 전통을 재평가하게 했다. 워홀의 선언으로 그 상자들은 물건이 아닌 작품이 되었지만, 그 수가 워낙 많았기 때문에 어떤 면에서 그것들은 대량생산된 소비재로 볼 수도 있었다. 이러한 견해들에 관한 뒤따른 논의들은 예술을 영구히 바꾸어 놓았다.

2차 세계대전 후 유럽에서는 서서히, 미국에서는 더 빠르게 경제가 회복되기 시작했고, 물적 소유에 부여되는 중요성은 그 어느 때보다 중요해졌다.

1950~1960년대에 세계의 몇몇 지역에서는 이미 소비문화가 정착했다. 더 많은 대량생산품이 시장에 등장하고 더 많은 사람이 물건을 사들였으며 물질주의적 가치를 장려하는 광고와 마케팅은 구매욕을 부추겼다. 특히 팝아트 작가들은 소비문화, 물질주의, 풍요의 폭발적 확산에 매료되었고, 일부 요소를 그 맥락에서 떼어내 작품 창작에 끌어다 썼다. 어떤 작가들은 보통 상업적으로 활용되던 재료나 기법을 도입했고, 워홀, 리히텐슈타인, 프랭크 스텔라(Frank Stella, 1936~) 같은 이들은 스스로 자신의 작품을 소비재로 변환시킴으로써 대중문화를 반영하고자 했다. 예를 들어, 만화를 닮은 이미지에 집중했던 리히텐슈타인은 그의 그림에서 기계적인 대량복제술을 모방했다. 반면에 로버트 스미스슨(Robert Smithson, 1938~1973), 리처드 롱(Richard Long, 1945~), 크리스토와 장-클로드 부부(Christo and Jeanne-Claude, 1935~2020, 1935~2009), 마리나 아브라모비치(Marina Abramović, 1946~), 아나 멘디에타(Ana Mendieta, 1948~1985) 같은 이들은 모두 물질주의를 거부했고, 구매가 불가능한 대지 미술이나 퍼포먼스 작업을 했다.

물질주의와 소비주의 문화를 수용하고 탐구한 팝아트 작가들은 엄청난 성공을 거두었다. 그들의 작품이 당시 서구세계의 익숙한 일상을 반영했기 때문이다. 그중 일부는 자신의 작품을 홍보하고 판매하기 위해 고도의 마케팅 기법을 활용했고, 그리하여 팝아트는 종종 예술, 광고, 물질주의, 작품 창작의 구별을 모호하게 만들었다.

대중문화와 고급문화

'대중', '매스', 혹은 '저급' 문화라는 말은 일반적으로 한 사회 안에서 다수의 사람이 공유하는 일정한 취향, 가치, 관행, 선택을 가리키고, '고급' 문화는 그 사회에서 상대적으로 소수의 사람이 향유하는 취향, 가치, 관행, 선택을 일컫는다. 패스트푸드, 대중음악, 대량생산된 패션은 대중문화의 예이며, 오페라, 연극, 오트 쿠튀르(고급 맞춤복)는 고급문화의 예이다. 두 하위문화가 확연히 드러나는 가장 일반적인 영역은 음악, 춤, TV 프로그램, 영화, 비디오게임, 기술, 패션, 음식, 여가 활동, 독서, 스포츠와 관련된 취향이며, 이에 더해 억양, 관용어, 속어, 몸짓 등 또래 집단을 통해 흡수되는 행동 영역에서도 그러한 차이가 드러난다.

특히 서구에서 대중문화는 압도적인 대다수의 선호, 믿음, 생각, 행동, 오락 및 여가 활동을 포함하는 반면, 특정 영역의 교육이 사람을 더욱 세련되고 고상하게 만들어준다고 여겨지던 고대 그리스·로마에서 기원한 고급문화는 일반적으로 부유한 특권층에서만 향유된다. 고급문화는 흔히 대중문화보다 접근성이 떨어지므로 영향력이 덜하다 할 수 있으나, 대중문화는 특정 세대 전체에 영향을 미칠 수 있고 실제로 그래왔다. 때에 따라서는 두 하위문화가 같은 사람에 의해 향유될 수도 있다. 예를 들어, 누군가는 팝과 클래식, 발레와 힙합, 고전소설과 타블로이드 잡지를 모두 즐길는지 모른다. 대중문화와 고급문화는 모두 유행에 따라 변한다. 예를 들어, 찰스 디킨스의 소설은 처음에는 저렴하고 접근성 높은 잡지에 월간이나 주간 단위로 연재되면서 인기를 끌었다. 즉, 그의 작품은 출간 당시에는 대중문화였지만, 이제는 대체로 고급문화로 인식된다.

매스미디어와 소비주의

대중문화와 고급문화는 공히 19세기에 만들어진 용어지만, 그 사용 빈도가 뚜렷이 증가한 것은 2차 세계대전 이후 매스미디어와 소비주의가 확산하면서부터였다. 그때부터 광고, 마케팅, 라디오, TV, 잡지, 신문, 영화, 음악, 대량생산이 증가했고, 나중에는 소셜미디어까지 등장했다. 흔히 대중문화는 가볍고 피상적이라는 비난을, 고급문화는 속물적이고 엘리트적이고 배타적이라는

"팝아트는 대중적이고 일시적이고 소모성이며 값싸고 대량생산되고 젊고 재치 있고 섹시하고 기발하고 화려하며, 또한 큰 산업이다."

리처드 해밀턴

비판을 받아왔다. 이러한 정서가 1950년대 후반~1960년대 팝아트 작가들의 아이디어에 영향을 미쳤다. 특히 앤디 워홀은, 〈브릴로 상자〉에서도 보이듯이, 대중문화에 기반을 두고 작업하면서 대중문화와 고급문화 사이의 구별을 허무는 데 기여했다. 다른 팝아티스트들도 그렇게 했지만 정도는 덜했다.

워홀은 사회 안에서 고급문화의 평판과 위상을 훼손하지 않으면서도 대중문화의 지위를 향상하는 데 성공했다. 그는 갤러리와 친숙한 이들뿐 아니라 모든 사람이 예술을 즐길 수 있어야 한다고 보았다(오늘날에는 갤러리와 미술관을 모두에게 더 열린 공간으로 만들려는 의식적인 움직임이 있지만, 그때까지만 해도 갤러리는 고급문화로 간주되었다). 워홀의 작품이 품위 없고 지나치게 상업적이며 순수예술의 평판을 해친다고 본 평론가도 많았지만, 그의 아이디어는 이후 다른 많은 창의적인 실험과 접근법에 촉매제가 되었다. 그는 고급문화를 더 개방적이고 덜 엘리트적으로 만들려는 노력의 일환으로 대중문화를 재료 삼아 예술 작품을 제작했고, 문화 자체에 대한 일반의 인식을 바꾸어놓았다.

창의성의 최소화

〈등가 8 EQUIVALENT VIII〉, 칼 안드레
1966년

1950년대 미국에서 처음 등장한 미니멀리즘 운동은 대체로 추상표현주의에 대한 반발로 시작되었다. 미니멀리즘 작가들은 관습적인 매체를 버리고 주로 산업 자재를 사용해 반복적이고 기하학적인 형태의 커다란 추상 조각 작품을 제작했다. 그들은 대개 작품이 차지하는 물리적 공간을 강조하고 작가의 손길이 배제된 익명성을 추구했으며, 관람자가 작품에서 어떤 심층적 의미를 찾기보다는 그 공간, 무게, 높이, 규모 등 물질적 특성 자체를 바라보도록 유도했다.

가장 두드러진 미니멀리즘 작가 세 명은 도널드 저드(Donald Judd, 1928~1994), 댄 플래빈(Dan Flavin, 1933~1996), 칼 안드레(Carl Andre, 1935~)이며, 이들은 각기 특정한 영역과 재료를 탐구했다. 예를 들어 저드는 벽에 나무상자들을 (곧잘 사다리 모양으로) 붙였고, 플래빈은 네온관으로 작업했으며, 안드레는 '바닥 조각'을 만든다.

안드레는 1966년에 〈등가〉라 불리는 조각 연작 8점을 디자인해 만들었다. 이들은 모두 120개의 내화 벽돌을 두 층의 직사각형으로 똑바로 배열한 작품이다. 각 작품은 모양은 달라도 높이, 질량, 부피가 모두 같기 때문에 서로 '등가'이다. 이 작업은 안드레가 카누를 타고 주변 풍광을 관찰하는 동안 떠오른 영감에서 비롯되었다. 하지만 보통 그는 조립식 산업 자재를 사용하며, 그것들을 단순한 기하학적 패턴으로 배열해 전통적인 조각상처럼 좌대 위에 올리지 않고 바닥에 두어 환경의 일부가 되게 한다.

격분

안드레가 뉴욕의 티보 드 나지 갤러리에서 〈등가〉 8점 전체를 전시하고 나서 6년 후, 런던 테이트 갤러리에서 그중 하나인 〈등가 8〉을 2,297파운드(약 700만 원)에 구매했다. 전시 당시 이 작품은 별다른 반응을 일으키지 않았다. 그로부터 3년 반이 지난 1976년 2월, 『선데이 타임스』에서 「테이트가 들여온 값비싼 벽돌」이라는 도발적인 기사를 냈다. 이를 계기로 쏟아진 질책성 기사들은 큰 분노를 촉발했다. 대중과 언론은 국민의 세금이 '벽돌 무더기'를 사들이는 데 낭비되었다고 지적하며 테이트의 구매 결정을 문제 삼았다. 하지만 스캔들이 터져 나오는 동안 예술 장관 휴 젱킨스의 입장은 단호했다. 그는 '테이트 신탁이사회는 실험적 예술에 약간의 지출을 할 모든 권리가 있다. 나는 그들의 판단을 의심하지 않는다'고 밝혔다. 그런데도 영국 언론은 테이트가 터무니없는 값을 치러 공금을 낭비했다는 비난을 멈추지 않았다. 당시는 전시 중이 아니었지만, 이 작품은 '벽돌'이라 불리며 조롱당했고, 안드레가 그의 작업을 통해 무엇을 추구하는지 이해하려는 사람은 수년간 거의 없었다.

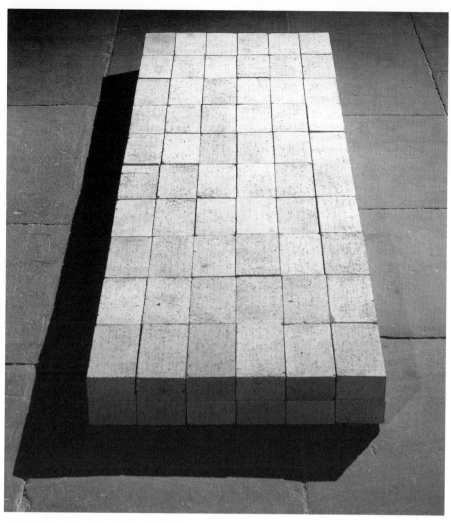

내화 벽돌, 229.2×68.6×12.7cm, 테이트 모던, 런던, 영국

반전운동

〈월스트리트에서의 해부학적 폭발 ANATOMIC EXPLOSION ON WALL STREET〉, 쿠사마 야요이
1968년

쿠사마 야요이(Yayoi Kusama, 1929~)는 평생 강한 정치의식을 견지하며 줄곧 전쟁에 반대하는 목소리를 냈다. 1950년에는 전쟁으로 폐허가 된 황량한 풍경을 그렸고, 1960년대 베트남전 당시에는 반전의 메시지를 전하고자 뉴욕에서 눈에 띄는 퍼포먼스를 벌였다.

〈월스트리트에서의 해부학적 폭발〉은 나체의 무용수와 쿠사마의 특징적 모티브인 물방울무늬가 등장하는 일련의 퍼포먼스로, 사진 속의 퍼포먼스는 1968년 7월 15일 뉴욕 증권거래소 맞은편에서 있었다. 그녀는 사전에 배포한 보도자료에서 "증권으로 벌어들인 돈이 전쟁을 지탱한다. 우리는 이 잔혹하고 탐욕스러운 전시체제의 도구에 항의한다."라고 밝히고, 이어서 "세금을 내지 말자… 월스트리트를 불태우자… 월스트리트의 증권맨들을 물방울무늬로 쓸어버리자."라고 주장했다. 또한 이 퍼포먼스와 연계해 같은 시기에 작성한 「나의 영웅, 리처드 M. 닉슨 대통령께 보내는 공개서한」에서 이렇게 말했다. "우리 지구는 수백만의 천체들 가운데서 하나의 작은 물방울과 같습니다. 평화롭고 고요한 성체들 중에서 증오와 투쟁으로 가득한 단 하나의 구체이지요. 당신과 내가 모든 걸 바꿉시다, 이 세상을 새로운 에덴동산으로 만듭시다… 폭력은 더 많은 폭력으로 근절되지 않습니다."

예술계 너머로

쿠사마는 〈월스트리트에서의 해부학적 폭발〉을 위해 뉴욕에서도 특히 통행이 빈번한 장소(증권거래소 맞은편 조지 워싱턴 동상 앞, 자유의 여신상 앞, 세인트 마크 교회 앞, 센트럴 파크 안 '이상한 나라의 앨리스' 동상 앞, 유엔 빌딩 앞, 월스트리트의 뉴욕시 교원노조 앞, 선거관리위원회 본부 앞, 그리고 뉴욕 지하철 안)에서 일련의 해프닝을 실연했다. 각 해프닝에서 그녀는 고용한 전문 무용수 4명(여성 둘, 남성 둘)에게 봉고 드럼의 리듬에 맞춰 나체로 춤을 추게 했다. 그녀 자신은 (신중하게 변호사를 대동한 채) 하늘하늘한 가운을 입고 스스로 '여사제'라 칭하며 그들 앞에 섰고, 이어서 춤을 추는 무용수들의 몸에 스프레이 페인트로 물방울무늬를 그렸다. 그녀가 초청한 기자와 사진작가들이 현장에서 사진을 찍고 메모를 했다. 증권거래소 퍼포먼스는 출동한 경찰에 의해 15분 만에 중단되었지만, 쿠사마의 메시지는 전달되었다.

쿠사마는 2차 세계대전의 트라우마와 함께 군국주의적인 일본에서 성장했고, 그 과정에서 강렬한 반전 의식과 사회적 불의에 대한 거부감을 갖게 되었다. 이를 표현하고자 한 그녀의 해프닝은 언제나 극적이었고 뚜렷이 정치적이었다. 이 작품은 비단 베트남 전쟁뿐 아니라 그녀가 보기에 그것을 야기한 자본주의 엔진에 대한 반대이기도 했다. 퍼포먼스 장소와 시간을 효과적으로

선택하고 미디어를 활용함으로써 그녀는 통상적인 갤러리 방문객보다 더 많은 사람의 관심을 끌 수 있었고 예술계 너머까지 강한 파장을 일으켰다.

1960년대 말은 종종 진보주의의 시대로 불리며, 평화와 사랑을 부르짖은 히피의 시대였다. 당시 쿠사마를 비롯한 많은 이들에게 누드는 취약성과 더불어 자유, 조화, 순수를 상징했다. 그녀는 이러한 이미지를 이용하여 참혹한 전쟁에 대항했고, 동시에 남성 지배적인 미국 예술계에서 활동하는 젊은 일본인 여성 예술가로서 자신을 각인시켰다.

"내가 꿈꾸던 종류의 사회를 구현하기 위하여, 나는 예술을 이용한 혁명을 일으키고 싶었다."

쿠사마 야요이

퍼포먼스, 해프닝,
나체로 춤추는
인물들

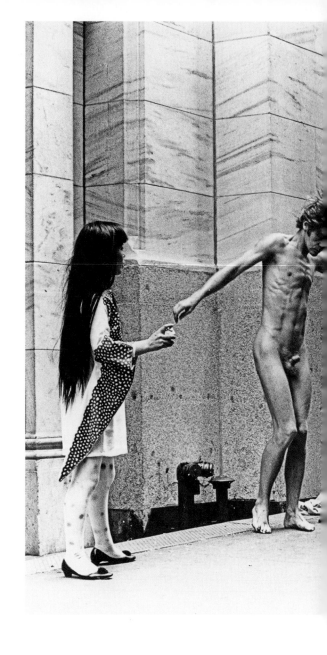

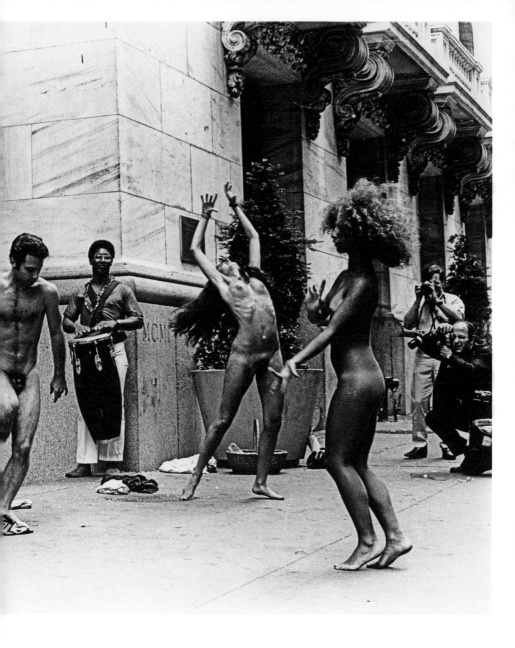

새로운 재료

20세기 초부터 일부 미술가는 비전통적인 재료로 작품을 창작하기 시작했다. 피카소와 브라크는 가장 먼저 새로운 종류의 재료를 실험한 이들에 속한다. 1912년부터 두 사람은 그들의 입체주의 그림에 신문 스크랩, 직물, 악보 따위를 덧붙이기 시작했고, 그러한 기법과 재료를 모두 '콜라주(풀칠하거나 붙인다는 뜻의 프랑스어 동사 콜레에서 온 말)'라고 불렀다.

대다수 미술가는 계속해서 기존의 재료를 사용했지만, 다른 이들은 의식적으로 관습에서 멀어졌다. 쿠르트 슈비터스는 1918년부터 그가 '메르츠'라 이름 붙인 추상 콜라주를 제작하기 시작했고, 조지프 코넬(Joseph Cornell, 1903~1972)은 3차원 콜라주라 할 수 있는 아상블라주를 개척했으며, 한나 회흐는 사진을 이용한 콜라주인 포토몽타주를 시작했다. 1950년대에 로버트 라우션버그는 자동차 타이어, 판지 상자, 봉제 동물 같은 3차원 오브제로 작업을 했다. 1960년대에 이브 클랭은 누드모델들을 '살아 있는 붓'으로 사용했고, 팝아트 작가인 앤디 워홀, 클라스 올든버그, 톰 웨슬만(Tom Wesselmann, 1931~2004)은 소비자 제품으로 작품을 만들었다. 미니멀리즘 작가들은 산업 자재를 사용했고, 1967년에 아르테 포베라의 선구자 야니스 쿠넬리스(Jannis Kounellis, 1936~2017)는 로마의 라티코 갤러리에서 살아있는 야생마를 전시했다. 1970년대에 프랭크 스텔라는 알루미늄과 유리섬유를 도입했고, 줄리언 슈나벨(Julian Schnabel, 1951~)은 1981년부터 깨진 도자기 접시를 이용한 '접시 회화' 작품을 만들었다. 안젤름 키퍼, 로버트 스미스슨, 리처드 롱은 흙, 진흙, 토양, 암석, 소금 결정을 작품에 사용했다. 피에로 만초니와 크리스 오필리(Chris Ofili, 1968~)는 모두 배설물을 사용했고, 데미언 허스트(Damien Hirst, 1965~)는 포름알데히드 처리한 동물 사체, 다이아몬드, 두개골, 나비 등으로 작품을 만들었다.

그러나 미술에서 새롭고 예기치 못한 재료가 가장 광범위하게 사용된 것은 1960년대 후반 이후 여성 작가들의 작업에서였다. 여성들이 흔치 않은 재료를 사용한 목적은 단지 독창적이기 위해서가 아니라 남성 작가들과 별도로 독립적인 평가를 받기 위해서인 경우가 많았다. 너무나 오랫동안 남성 작가들과 동등한

에바 헤세, 〈액세션 2 Accession II〉,
1968(1969), 아연도금강, 비닐,
78.1×78.1×78.1cm, 디트로이트
미술관, 파운더스 소사이어티 구매,
현대 미술의 친구들 기금, 기타 기증
기금, 1979년

대우를 받지 못했던 여성들은 1960년대 후반 페미니즘 미술 운
동의 출연 이후 미술사의 유산과 균형을 바로잡고 고정관념에 도
전하고 문화적인 태도에 영향을 끼치고자 노력했다. 트레이시 에
민(Tracey Emin, 1963~)은 자신의 침대와 침구, 텐트, 직물, 네온사
인을 활용했고, 주디 시카고(Judy Chicago, 1939~)는 〈디너 파티〉
(1974~1979)에서 식탁, 도자기, 직물을 사용했다. 루이즈 부르주
아(Louise Bourgeois, 1911~2010)는 금속 구조물을 만들었고, 에바
헤세(Eva Hesse, 1936~1970)는 라텍스, 유리섬유, 플라스틱 같은
재료를 사용했으며, 모나 하툼(Mona Hatoum, 1954~)은 다양한 종
류의 일상적인 가정용품이나 그 변형물을 즐겨 사용한다.

이러한 '특이한' 재료 중 상당수는 이제 일반적인 것이 되었
다. 예를 들어 신체는 1959년부터 여러 예술가의 탐험 대상이 되
었다. 1960년대 '해프닝'의 등장과 함께 일부 작가가 자신의 몸을
재료로 삼기 시작했고, 해프닝이 진화한 퍼포먼스와 신체 미술에
서는 작가 자신이나 타인이 오브제로 사용되는 일이 빈번하다.

전복적이고 도발적인

⟨상표 TRADEMARKS⟩, 비토 아콘치
1970년

1960~1970년대의 논쟁적인 신체 미술 작업으로 가장 잘 알려진 비토 아콘치(Vito Acconci, 1940~2017)는 시, 퍼포먼스, 설치, 조각, 비디오, 건축 설계, 조경 디자인 등 여러 분야에서 활동했다. 뉴욕에서 시인이자 소설가로 경력을 시작했지만, 우연히 재스퍼 존스의 그림을 접한 후 진로를 수정해 1960년대 후반부터 도전적인 퍼포먼스 작업을 시작했다. 자신에 몸에 집중한 그의 퍼포먼스는 언제나 매우 육체적이고 자주 불편하고 혐오스럽기까지 했으며, 예술은 세상과 동떨어진 오브제로 액자 안이나 좌대 위에 존재할 것이 아니라 일상에 속해야 한다는 그의 신념을 반영했다. 종종 극도로 도발적이었던 아콘치는 자신의 신체를 재료 삼아 조작하고 변형하고 자세를 취하게 하고 처벌하고 전시하는 방식으로 퍼포먼스 아트를 실험한 최초의 예술가 중 한 사람으로 대단히 강한 영향을 미쳤다.

⟨상표⟩는 그의 1970년 퍼포먼스였다. 갤러리 안에서 카메라를 앞에 두고 나체로 앉은 그는 다양한 자세로 몸을 비틀어 자신의 입과 이가 닿는 대로 최대한 많은 신체 부위를 깨물었다. 이 퍼포먼스를 통해 그는 고통, 견디기, 신체 훼손, 흔적 남기기와 브랜딩의 의미, 미술의 관례, 관람자와 미술의 연결 및 관람자에 의한 미술의 해석 등 다양한 주제를 탐구했다. 그는 이 자해 퍼포먼스를 사진과 탁본을 통해 수차례 기록으로 남겼다. 탁본은 살을 깨물어 생긴 자국에 인쇄기 잉크를 바르고 종이에 떠낸 것이었다.

경계 허물기

아콘치의 많은 작업이 그렇듯이 ⟨상표⟩는 의도적으로 내부와 외부, 사적인 것과 공적인 것, 용인되는 것과 용인되지 않는 것 등, 다양한 영역의 경계를 허물고자 했다. 그가 초점을 둔 점 하나는, 예술가도 라벨이 붙어 상품화된다는 사실을 부각하는 것이었다. 그는 언제나처럼 이 퍼포먼스도 과하게 진지하기보다는 가볍고 유쾌하기를 바랐고, 자신의 행위가 '닿을 수 있는 만큼 최대한 내 몸을 물기, 나 자신에게로 향하기, 내 안으로 들어가기'였다고 설명했다. 퍼포먼스는 관객 없이 진행되었지만, 복제된 사진과 탁본은 그가 작성한 글과 함께 『애벌랜치』의 1972년 가을 호에 실렸다.

이 작업에서 아콘치의 생각 몇 가지가 확인된다. 그 하나는 상표를 통한 브랜딩이라는 상업적 관행에 관한 것이다. 우리의 풍족한 소비주의 세계에서 상품(여기에는 유명인도 포함된다)은 브랜드를 통해 인지되고 브랜드에 의거해 평가된다. 이와 동시에 그는 미술의 관례, 일반적으로 미술이 관람자에게 제시되는 완고한 방식에 의문을 제기한다. 또 다른 층위에서는 프린터 잉크의 사용을

디지털 인화 사진과 텍스트, 132×266.7cm, 샌프란시스코 현대미술관, 미국

통해 그의 언어에 대한 애정과 시인·소설가 시절의 초창기 작업에 대한 애착을 드러낸다. 잡지
에 그의 글이 실린 후, 물린 몸의 사진은 여러 갤러리에서 전시되었다. 그 자해의 흔적을 자세히
살피고 새로운 관점에서 바라볼 것을 권유받는 관람자는 친근함과 거리감, 이끌림과 멀어짐이라
는 상충적인 느낌을 경험하게 된다.

상업주의와 저항 1956~1989

관객의 손에 내맡겨져

〈리듬 0 RHYTHM 0〉, 마리나 아브라모비치
1974년

퍼포먼스 아트는 예술가들이 자신의 몸을 상당히 폭력적으로 사용하면서 많은 논란을 일으켰고, 1970년대에 이르면 대체로 마조히즘적이고 도착적인 것으로 여겨졌다.

1974년, 세르비아 출신의 23세 예술가 마리나 아브라모비치는 〈리듬 0〉으로 그러한 통념을 반박했다. 나폴리의 모라 스튜디오에서 열린 이 퍼포먼스에서, 그녀는 흰 식탁보로 덮인 긴 테이블 옆에서 6시간을 그대로 서 있었다. 테이블 위에는 그녀가 선택한 72개의 물건이 놓였고, 방문객은 그중 하나를 이용해 그녀에게 어떤 행동이든 마음대로 하도록 권유받았다. 물건 일부는 립스틱, 향수, 장미, 포도처럼 쾌감과 관련이 있었고, 다른 일부는 가위, 면도날, 도끼, 장전된 총처럼 심각한 고통을 주거나 그보다 더한 결과를 낳을 수 있었다. 관객의 행동으로 빚어질 사태는 전적으로 그녀의 책임이었다. 전체적으로 그것은 하나의 사회실험이었고, 결과는 충격적이었다.

테이블에 놓인 아브라모비치의 메모는 이랬다. "안내. 이 테이블 위에는 여러분이 원하는 대로 나에게 사용할 수 있는 72개의 물건이 있습니다. 여러분이 퍼포먼스 실연자이며, 나는 그 대상입니다. 이 시간 동안 모든 책임은 나에게 있습니다. 1974년 기간: 6시간(오후 8시~오전 2시)"

죽을 수도 있다

처음에 갤러리 방문객들은 거의 아무것도 하지 않았다. 한 방문자가 그녀에게 장미를 건넸지만 이내 분위기가 바뀌고 사람들은 포악해졌다. 아브라모비치는 가만히 선 채로 옷이 잘려나가고 면도날에 목이 베이는 걸 견뎠다. 상처를 입힌 남자는 이어서 그녀의 피를 빨았다. 한 사람은 장전된 총을 그녀의 손에 쥐여 주고 목을 겨냥하게 했다. 마치 그녀에게 방아쇠를 당기라고 종용하는 듯했다. 그때 갤러리 직원이 나서서 총을 가로채 창밖으로 던졌다. 아브라모비치는 내내 아무 저항도 하지 않았다.

아브라모비치의 작업은 신체에 초점을 두고 고통과 인내를 탐구하는 것들이 많다. 이 퍼포먼스에서 그녀는 고통이나 쾌감과 연결된 물건들을 선택하고 스스로 위해를 감수함으로써 군중 행동과 개인의 책임이라는 주제를 탐구하고자 했다. 그녀의 가장 중요한 작업 중 하나로 손꼽히는 〈리듬 0〉은 〈리듬 10〉으로 시작된 일련의 신체 미술 퍼포먼스 중 맨 마지막 작품이었다. 〈리듬 10〉에서는 종이 위에 손을 펴서 올려놓고 손가락 사이사이를 빠르게 칼로 찔렀고, 손에 상처가 날 때마다 칼을 바꿔가며 준비된 20개를 다 쓸 때까지 찌르기를 반복했다. 〈리듬 0〉을 마치고 나서 그녀는 이렇게 썼다. "이 작업으로 깨달은 교훈은, 나는 나 자신의 퍼포먼스를 극단으로 밀어붙일 수 있지만, 대중에게 결정권을 맡기면 그들 손에 죽을 수도 있다는 것이었다."

마리나 아브라모비치, 〈리듬 0〉, 퍼포먼스 6시간, 스튜디오 모라, 나폴리, 1974년

여성들의 작업

〈디너 파티 DINNER PARTY〉, 주디 시카고
1974~1979년

페미니스트 미술 운동은 1970년대에 발전했고, 동참한 작가들은 미술계에서 여성 작가의 지위를 향상하고자 각별한 노력을 기울였다. 주디 시카고는 이 운동의 선구자 중 한 사람이었다. 그녀는 여성 지향적 주제가 두드러진 작품을 제작하며, 바느질과 자수 등 전형적으로 여성들이 사용하던 기법을 탐구한다. 가장 잘 알려진 〈디너 파티〉는 유구한 역사에 걸친 여성의 성취를 기념하는 작품으로, 질의 이미지로 관객을 분노케 했다.

시카고의 초기 회화는 남성 지배적 사회 속의 여성 섹슈얼리티를 탐구했다. 1960년대에는 미니멀리즘 양식의 작업을 시작했고, 1960년대 중후반부터 명백히 페미니즘적인 주제가 점차 전면화했다. 수십 년간 관객을 격노케 한 그녀의 가장 논쟁적인 작품, 〈디너 파티〉는 1974년에 시작되었다. 걸출한 여성들을 기리는 이 설치 작품을 위해 시카고는 전통적으로 '여성적 공예'로 인식되던 도자 페인팅이나 아플리케 같은 기법을 활용하고 각 분야의 장인들과 협업했다. 아카텐의 엘리노어, 비잔틴제국의 테오도라 황후, 엘리자베스 1세 여왕, 버지니아 울프 등 신화적이거나 역사적인 여성 위인 39명을 나타내는 자리가 삼각형 테이블을 따라 화려하게 세팅되었다. 모든 자리에는 각 여성의 이름과 더불어 그녀의 업적과 관계된 이미지나 상징이 수놓인 테이블 러너가 깔렸고, 그 위에는 수작업으로 채색한 도자 접시, 도자 커틀러리와 성배, 금색으로 테두리를 수놓은 냅킨이 놓였다. 접시 대부분은 상징적으로 표현된, 나비나 꽃처럼 보이는 질로 장식되었다. 하얀 바닥 타일에는 다른 여성 999명의 이름이 금색으로 새겨졌다. 그리하여 이 설치 작품에는 총 1,038명의 여성이 언급되었다.

키치와 외설

1979년 3월 샌프란시스코 미술관에서 처음 공개되었을 때 〈디너 파티〉는 5천 명 넘는 관람객을 모았지만, 평론가들로부터 '키치', '나쁜 예술', '외설적'이라는 비난을 받았고 이후 미술관과 갤러리로부터 외면당했다. 심지어 여성 평론가들조차 대체로 이 작품이 각 여성의 가치를 질을 갖고 있다는 사실 하나로 환원했다고 보고 불편함을 느꼈다.

그러나 시카고의 구상은 역사의 억압에도 불구하고 풍요롭게 이어져온 여성의 유산을 기리고 전통적인 '여성적' 공예를 기념하는 것이었다. 6년 넘는 제작 기간에 4백 명 이상이(대부분 보수 없이) 도예, 바느질, 아플리케, 자수 등의 재능을 기부했고, 시카고는 거의 모든 디자인과 기획, 조직을 맡았다. 그녀는 39명의 주요 여성을 13명씩 세 그룹으로 나누어 배치했는데, 13은 오직 남성만 자리했던 것으로 알려진 성서에 등장하는 최후의 만찬의 참석자 수이다. 이 39인의 접시 가운

도기, 자기, 직물, 14.65×14.65m, 브루클린 미술관, 뉴욕, 미국

데 시기적으로 앞선 이들의 것은 대체로 평면적이고, 뒤로 갈수록 부조가 두드러진다. 삼각형 테이블의 첫 번째 면은 선사시대의 여신부터 로마제국까지의 인물을 나타내고, 두 번째 면은 기독교의 발흥부터 종교개혁까지를 아우르며, 세 번째 면은 혁명의 시대로 시작해 버지니아 울프와 조지아 오키프로 마무리된다.

통치자와 예술가

작품에 표현된 인물 중에는 아들 투트모세 3세와 함께 이집트를 다스렸던 하트셉수트(기원전 1507~1458)가 있다. 파라오의 딸인 그녀에게는 정당한 통치권이 있었다. 그녀 자리에 놓인 접시의 부조 처리된 표면은 그녀의 권위를 나타내며, 곡선 문양은 이집트인의 헤어스타일, 머리 장식, 목걸이를 연상시킨다. 러너에는 그녀를 칭송하는 상형문자가 수놓였다. 르네상스 예술의 후원자 이사벨라 데스테(Isabella d'Este, 1474~1539)는 만토바의 후작 프란체스코 곤차가와 결혼했지만 엄청난 영향력을 행사했다. 수준 높은 교육을 받은 인문주의자이자 일곱 자녀의 어머니였던 이사벨라는 남편 부재 시와 사후에 만토바를 다스렸고 자신의 저택 일부를 미술관으로 개조했다. 그녀

의 접시에 그려진 문양은 우르비노 도자기의 색상과 모티프, 그리고 선 원근법과 같은 르네상스 미술의 혁신을 나타낸다.

시카고는 여성 통치자뿐 아니라 예술가도 기념했다. 아르테미시아 젠틸레스키(Artemisia Gentileschi, 1593~1656?)는 높이 존경받는 성공적인 화가로서 대부분의 당대 여성에 비해 대단히 독립적인 삶을 살았고 메디치 가문과 영국 국왕 찰스 1세 등의 후원을 받았다. 그녀의 자리에는 붓과 팔레트 이미지로 장식된 이름 첫 글자 'A'가 수놓아져 있고, 접시의 나비 이미지는 젠틸레스키가 따랐던 카라바조(Caravaggio, 1571~1610)의 키아로스쿠로 기법을 보여준다. 조지아 오키프의 자리에는 그녀의 유명한 꽃 그림을 닮은 장식이 있고, 리넨 재질의 러너와 그 끝에 달린 목대는 화가의 캔버스와 이젤을 나타낸다.

〈디너 파티〉가 처음 전시되었을 때 혹평한 평론가 중에는 힐튼 크레이머(Hilton Kramer, 1928~2012)가 있었다. 그는 이 작품에 대해 '투박하고 근엄하며 고지식하다… 경건한 대의에 지나치게 몰입한 나머지 독자적인 예술적 생명력을 얻는 데는 완전히 실패했다'고 말했다.

> ## "〈디너 파티〉는 그 주제를 집요하고 상스럽게 되풀이하며, 이는 예술 작품보다는 아마도 광고 캠페인에 더 어울릴 법하다."
>
> 힐튼 크레이머

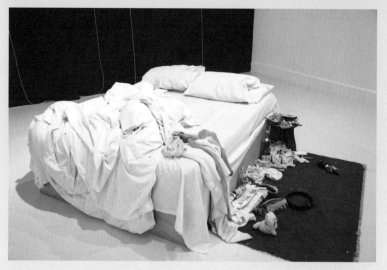

트레이시 에민, 〈내 침대〉, 1998년, 침대 틀, 매트리스, 시트, 베개, 다양한 오브제, 가변 치수, 테이트 모던에 장기 대여 중, 런던, 영국

남녀평등을 여러 층위에서 확인하고 정립하는 것을 목표로 하는 페미니즘 운동은 사실상 인류 문명의 가장 초기 단계부터 시작되었다. 고대 그리스 시대로부터 세계 각지의 페미니스트는 투표권, 공무담임권, 노동권을 얻기 위해, 동일한 임금을 받고 재산을 소유하고 교육을 받고 계약을 체결할 권리를 위해, 결혼 제도 안에서 동등한 권리를 누리기 위해 투쟁했다. 그들은 여성이 사회에 통합되고 피임 수단에 접근하고 합법적인 낙태를 받을 수 있게 힘썼고, 또한 여성과 소녀를 강간, 성적 괴롭힘, 가정 폭력으로부터 보호하고 여성을 소중히 대하는 공동체를 이룩하고자 노력했다.

미술계는 고질적으로 불평등이 만연해왔다. 여성 미술가는 대체로 억압되거나 무시당했고, 아카데미에 가입하거나 정식으로 미술을 공부하거나 전시에 참여하는 것이 금지되었다. 1960년대부터 페미니즘 미술은 전체 페미니즘 운동의 강력한 한 축으로 부상했다. 여성 작가들은 남성 지배적인 미술사에 감추어져 있던 진실을 폭로하고자 했고, 그들의 작업을 통해 고정관념을 무너뜨리고 자신의 가치를 입증함으로써 향후의 미술사를 바꾸고자 했다. 일반적으로 페미니스트 미술가는 여성의 관점에서 제재를 제시함으로써 관람자가 편향된 사회·문화·정치적 환경에 의문을 품도록 유도한다. 그들은 남성 지배적인 미술의 선례에 대항하는 과정에서 종종 대안적인 재료와 방법을 사용한다.

갤러리로 간 그라피티

〈쌀과 닭고기 요리 ARROZ CON POLLO〉, 장 미셸 바스키아
1981년

브루클린에서 태어난 장 미셸 바스키아(Jean-Michel Basquiat, 1960~1988)는 중산층, 다종족, 다언어 가정에서 자랐다. 푸에르토리코 출신인 모친과 아이티계 미국인인 부친은 모두 그의 예술적 관심을 북돋아주었다. 특히 모친은 뉴욕의 미술관과 갤러리로 그를 데리고 다니며 그림 그리기를 격려했다. 그는 이렇게 회상했다. "중요한 건 다 어머니가 주셨다고 할 수 있다. 나의 예술은 그녀에게서 왔다." 정규 미술 교육을 받지 않은 그는 7살 때 모친이 선물한 『그레이 해부학』(1858) 책속의 삽화와 TV 만화를 따라 그리며 혼자서 드로잉과 페인팅을 익혔다.

그는 십 대에 학교를 그만두고 가출해 친구 알 디아스(Al Diaz)와 함께 스프레이 페인트로 뉴욕 곳곳에 특이한 기호를 그리고 수수께끼 같은 메시지를 남기기 시작했다. 그들은 거리예술 집단 SAMO©('늘 거기서 거기'를 뜻하는 'Same Old Shit'의 약자)를 결성했다. '플라스틱 음식 가판대의 대안 SAMO', '소위 아방가르드를 위한 SAMO', '경찰을 끝장내는 SAMO' 같은 정치적인 문구와 시가 담긴 그들의 그라피티는 금세 동시대 예술가와 언론인의 눈에 띄었고, 1978년에 두 사람은 각각 100달러를 받고 그들의 이야기를 『빌리지 보이스』지에 팔았다. 이 기사로 신원이 드러난 후 머지않아 바스키아의 작업이 주목을 받았고, 그는 1980년에 《타임스퀘어 쇼》에 초대되어 몇몇 저명한 예술가들과 함께 작품을 전시했다. '1980년대 최초의 급진적 전시회'로 극찬받은 이 행사는 순식간에 바스키아를 유명 인사로 만들어주었다. 이후 10년도 안 되는 기간에 그는 1,000점 넘는 회화와 2,000점 이상의 드로잉을 남겼다.

직관적인 접근법

바스키아는 그의 작품에서 그라피티적인 요소에 추상표현주의의 직관적 접근법을 더했고, 인종, 음악, 스포츠, 글쓰기에 걸친 관심을 탐구했다. 또한 고급문화와 대중문화를 동시에 참조하고 아프리카, 카리브해, 아즈텍, 히스패닉 사회의 모티프들을 혼합했다. 그의 독특한 엑스레이 스타일 인물과 격정적인 표시들은 유화 및 아크릴 물감, 수채 물감, 목탄, 색깔 펜, 유성 파스텔 등 폭넓은 재료를 이용한 것이다.

바스키아는 1979년에 앤디 워홀을 만났고 둘은 좋은 친구가 되었다. 워홀은 바스키아 덕분에 활력과 젊음을 되찾았고, 바스키아는 워홀 덕분에 위상이 높아지고 새로운 친구와 지인을 여럿 얻었다. 하지만 그리 성공적이지 못했던 1985년의 공동전시회 후 언론에서 바스키아를 워홀의 곁다리로 언급하면서 두 사람의 관계는 소원해지고 말았다. 2년 뒤, 미처 우정을 회복하기도 전에 워홀은 수술 합병증으로 사망했고, 바스키아는 큰 충격에 빠졌다.

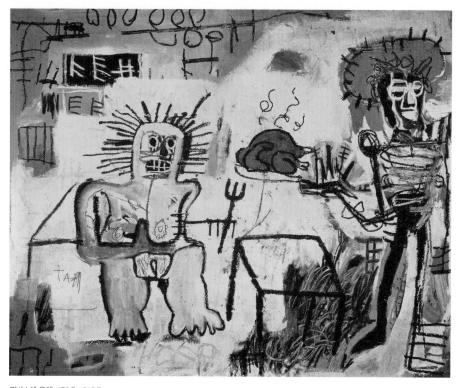
캔버스에 유채, 172.7×212.7cm

독특하고 생생하며 직접적인 이 그림은 날것의 느낌으로 강렬한 긴장감을 내뿜으며 바스키아의 열정적인 작화 방식을 드러낸다. 다른 영향도 있지만, 특히 워홀, 프란츠 클라인, 사이 트웜블리(Cy Twombly, 1928~2011)의 스타일에서 영감을 받았다. 선명한 노랑, 주황, 빨강을 배경으로 한 두 인물은 임파스토로 칠한 면과 그의 초기 그라피티를 연상시키는 표시들로 조성되었다. 부조화한 색채와 제스처적인 표시들은 머리카락이 삐죽삐죽하고 얼굴이 해골 같은 중심인물을 전면으로 부각하는 효과를 낸다. 그림의 제재는 평범한 실내에서 음식이 제공되는 일상적인 상황으로 보이지만, 함부로 휘갈긴 표시들은 공격적인 느낌을 더한다. 바스키아는 주류 미술계에 그라피티가 편입되는 데 결정적인 역할을 했다.

파멸의 증거

**〈구타 한 달 후의 낸 NAN ONE MONTH AFTER BEING BATTERED〉, 낸 골딘
1984년**

두 눈에 멍이 든 여성의 커다란 컬러 사진이 우리를 마주한다. 이것은 자화상이며, 작가는 낸 골딘(Nan Goldin, 1953~)이다. 골딘이 1970~1980년대에 제작한 〈성적 의존의 발라드〉는 뉴욕 생활의 강렬한 개인적 순간들로 구성된 수백 장의 슬라이드 쇼이다. 모두 그녀 자신, 친구, 연인의 친밀하고 사적인 경험을 담은 이미지이며, 육체적, 정서적 요소가 개입된 깊숙한 시선의 사진이다. 골딘은 어디를 가건 카메라와 함께였고, 자신의 집에서 연 파티, 여행, 드래그 쇼, 친구들, 그들과 보낸 방탕한 밤의 결과들을 사진으로 남겼다. 이로써 그녀는 약물 중독 및 남용과 AIDS에 노출된 한 사회를 감정이입과 무심함이 혼재된 솔직한 시선으로 기록한 선구자로 인정받게 되었다.

관람자를 빤히 바라보는 골딘은 가정용 레이스 커튼 앞에 앉아 있다. 왼쪽 눈은 부어올라 제대로 떠지지도 않고, 그 안에 고인 피는 그녀의 립스틱처럼 빨갛다. 창백한 안색과 대조적으로 양 눈 주변에는 짙은 멍이 들었다. 붉은 입술과 더불어 손질된 머리, 은 귀걸이, 진주 목걸이는 그녀를 가정 폭력의 희생자이자 생존자로 인식하게 한다.

뒤쪽의 짙은 색 목재 가구와 흰 자수 커튼 위로는 플래시 전구의 사용을 알려주는 강한 그림자가 드리워져 있다. 이 사진은 폭력적인 남자 친구와의 관계가 어떻게 끝났는지를 보여주는, 그녀의 인생에서 특별히 암울했던 무렵의 기록이다. 골딘은 〈성적 의존의 발라드〉뿐 아니라 〈오롯이 나 홀로〉라 이름 붙인 1995~1996년의 자화상 사진 모음에도 이 이미지를 넣었다.

그녀는 사진의 배경에 대해 이렇게 설명했다. "나는 몇 년간 한 남자와 깊이 사귀었다. 우리는 감정적으로 잘 맞았고, 점차 서로에게 매우 의존적인 관계가 되었다. 우리는 질투를 이용해 욕정을 자극하곤 했다. 그가 생각하는 관계란 낭만적 이상주의에 뿌리를 둔 것이었다. 나는 의존, 숭배, 만족, 안정감을 갈구했지만 때로는 갇힌 듯한 답답함을 느꼈다. 우리는 관계가 제공하는 넘쳐나는 사랑에 중독되었다…

우리 사이는 망가지기 시작했지만, 누구도 그걸 끝낼 수가 없었다. 더는 불만을 부인할 수 없게 되더라도, 그와 동시에 욕망이 재점화되었다. 우리의 성적 집착이 유혹의 갈고리 중 하나였다. 어느 밤, 나는 거의 실명할 정도로 그에게 심하게 구타를 당했다."

개인적이고 보편적인

이 적나라하고 끔찍한 이미지는 복잡하고 폭력적인 관계에 놓인 골딘의 취약성을 드러낸다. 또한 개인적이고 자전적이나 동시에 보편적이어서, 가정 폭력은 누구에게나 일어날 수 있음을 상기시

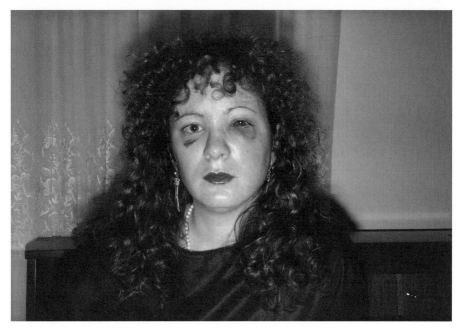

사진, 종이에 표백 인화, 보드에 부착, 69.5×101.5cm

킨다. 그녀는 말했다. "나는 이 사진으로 모든 남자와 모든 관계에 관해, 모든 관계에 잠재된 폭력의 위험에 관해 말하고 싶었다."

이 사진에는 마치 스냅숏과 같은 즉흥적인 느낌과 그와 대조적인 전통적 초상화의 개념이 한데 결합돼 있다. 그녀는 이렇게 설명했다. "나는 남자와 여자는 대책 없을 정도로 서로 이질적이고 양립 불가할 정도로 어울리지 않는다는 생각을 자주 한다. 거의 다른 행성에서 온 사람들 같다. 그런데도 결합을 향한 욕구는 강렬하다. 심지어 파괴적인 관계 속에서도 사람들은 서로에게 매달린다. 이로 인한 긴장, 즉 독립성과 의존성 간의 다툼은 보편적인 문제인 듯하다. 이것이 〈성적 의존의 발라드〉의 시작과 끝을 관통하는 전제다. 나는 관계 맺기가 어째서 그토록 어려운지 이해하고 싶었다."

상업주의와 저항 1956~1989

의도적인 신성모독

〈침수(오줌 그리스도) IMMERSION (PISS CHRIST)〉, 안드레스 세라노
1987년

미국의 사진작가 · 미술가인 안드레스 세라노(Andres Serrano, 1950~)가 1987년에 찍은 〈침수(오줌 그리스도)〉는 플렉시글라스 탱크 속 노란 액체에 담긴 작은 플라스틱 십자가상을 보여준다. 제목이 알려주듯이, 액체는 세라노의 소변이다. 이 작품은 그리스도교의 이런저런 성물을 물, 우유, 피, 소변 등에 넣고 찍은 그의 〈침수〉 연작 중 하나이다. 작가가 굳이 제목에 명시하지 않았다면, 관람자는 주황색 액체를 반드시 소변이 아닌 다른 무언가로 여겼을지 모른다.

이 충격적인 이미지는 불경과 도발의 의도가 다분해 보이지만, 세라노는 신성모독의 뜻이 없다고 주장했다. 도리어 자신은 가톨릭 신앙의 유산 속에서 가톨릭 교육을 받으며 자랐고, 그 작품은 신앙의 봉헌으로 간주되어야 한다고 말했다. 그는 그 액체가 그리스도께서 십자가에서 흘리신 모든 체액을 나타내며, '십자가 책형이 실제로 어떠했는지를 어느 정도 짐작하게 해준다'고 설명했다. 또한 그 이미지가(1960년대의 팝아트와 유사하게) 싸구려 기념품의 양산을 통한 종교의 상업화에 대한 비판이라고 언급했다. 그는 많은 그리스도인이 십자가의 실질적인 의미에 둔감해졌다면서, 그 작품은 '고문당하고 모욕당하고 십자가에 못 박혀 수 시간 동안 서서히 죽어가도록 방치된 한 사람을 나타낸다. 그때 그리스도는 단지 피만 흘리고 죽은 것이 아니다. 그분은 자신의 모든 신체 기능과 체액이 몸에서 빠져나가는 걸 지켜보았을 것이다. 따라서 〈침수(오줌 그리스도)〉가 사람들을 화나게 한다면, 그건 아마도 그 작품이 십자가라는 상징을 그것의 본래 의미와 더 가까워지게 해주기 때문'일 거라 말했다.

물리적 공격

그럼에도 〈침수(오줌 그리스도)〉는 도처에서 숱한 비난을 받으며 20세기의 가장 논쟁적인 작품 중 하나가 되었다. 사실 1987년에 뉴욕 스턱스 갤러리에서 처음 전시됐을 때만 해도 반응은 긍정적이었다. 하지만 2년 후 남동부동시대미술센터가 주최한 시각예술전에서 1위를 차지하면서 뜨거운 논쟁이 일었다. 미 공화당 상원의원 제시 헬름스는 그 작품이 '신성모독이며 불결하다'고 평했고, 세라노가 국민의 세금으로 운영되는 연방 예술진흥기금으로부터 (1986년에도 5,000달러를 지원받은 데 이어) 이 작품으로 15,000달러를 지원받았다는 사실에 격분했다. 일각에서는 정부 기금으로 그런 작품을 지원하는 것이 정교분리의 원칙에 위배된다는 주장을 제기했다. 세라노는 살해 위협과 증오 메일을 받고 보조금을 잃었으며, 이 작품은 끌, 망치, 스프레이 페인트 등으로 수차례 물리적 공격을 받았다.

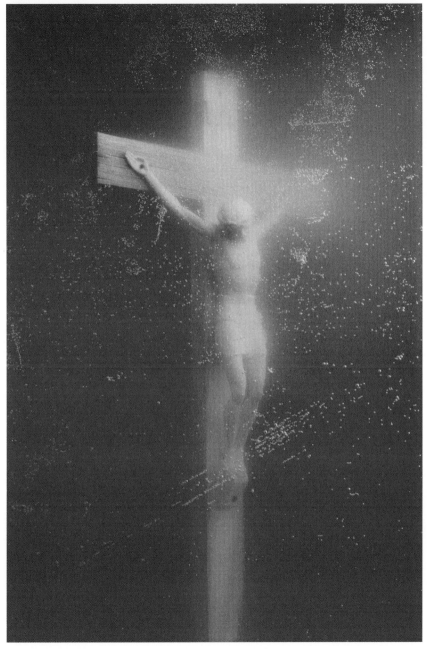

안드레스 세라노, 〈침수(오줌 그리스도)〉, 1987년, 101.6cm×152.4cm, 시바크롬, 플렉시글라스, 나무틀, 작가와 나탈리
오바댜 갤러리 제공

자극적인 표현

하지만 그리스도를 자극적으로 다루고 외견상 불경스럽게 묘사하는 것이 미술에서 특이한 사례는 아니다. 1512~1516년에 마티아스 그뤼네발트(Matthias Grünewald, 1470?~1528)는 프랑스 아이젠하임에 위치한 성 안토니오 수도원의 제단화를 위해 그리스도의 책형 장면을 그렸다. 수도원은 흑사병 환자를 돌보고 피부병을 치료하는 곳으로 잘 알려져 있었는데, 그뤼네발트는 그리스도의 피부에 흑사병과 유사한 증상이 있는 것처럼 묘사했다. 16세기 말에 카라바조는 그리스도의 손톱, 머리카락, 치아를 지저분하게 그렸다는 이유로 격한 반발을 샀다.

1997년에 호주 빅토리아 국립미술관에서 세라노의 회고전이 열렸을 때, 당시 멜버른의 가톨릭 대주교였던 조지 펠은 대법원으로부터 〈침수(오줌 그리스도)〉에 대한 일반 전시 금지 명령을 얻어내려 했지만 실패했다. 며칠 후, 누군가가 전시실 벽에서 작품을 떼어내려고 했고, 나중에는 십대 두 명이 망치로 작품을 가격했다. 미술관 관계자들은 살해 위협을 보고했고, 관장은 결국 전시회를 중단했다. 2000년에 가톨릭 수녀이자 미술 평론가인 웬디 베킷(Wendy Beckett)은 TV 인터뷰에서 이 작품에 대해 다음과 같이 논평했다. "내 생각에 그는, 잡지에서 쓰일 법한 다소 단순한 방식이긴 했지만, '우리가 그리스도께 바로 이런 짓을 저지르고 있다. 우리는 그분을 경외하지 않는다', 그런 지적을 했다고 본다. 우리는 너무나 저속한 삶을 살면서 그리스도의 크신 희생을 헛되이 하고 있다. 사실상 그분을 소변 통에 빠뜨렸다. 그 작품은 우리를 강하게 꾸짖는다."

이러한 긍정적인 평가와 세라노 자신의 변호(그는 그 작품이 '그리스도를 앞세운 수십억 달러 규모의 영리 산업'에 대한 비판이자 '명예롭지 못한 목적을 위해 그리스도의 가르침을 남용하는 자들에 대한 정죄'라고 밝혔다)에도 불구하고, 그는 단지 신성모독으로 소란을 일으키려는 반항아라는 평판을 얻었다. 그는 이렇게 말했다. "나는 그 작품으로 그리스도를 욕되게 하거나 사람들을 불쾌하게 할 의도가 없었다. 나는 평생 가톨릭 신자였고, 그리스도의 제자이다."

"충격적이고
혐오스럽고
그 어떤 인정도
받을 가치가 없다."

앨펀스 다마토 상원의원

몸의 정치

〈무제(당신의 몸은 전쟁터다) UNTITLED (YOUR BODY IS A BATTLEGROUND)〉, 바버라 크루거
1989년

바버라 크루거(Barbara Kruger, 1945~)는 상업 미술과 순수 미술을 교차시키는 가운데 논쟁적인 정치적 이야기, 특히 불평등과 페미니즘에 관계된 문제를 즐겨 다룬다. 그녀는 매스미디어의 틀에 박힌 언어를 바꾸고 동시대 사회의 고착화한 성 역할, 사회적 관계, 정치적 문제에 이의를 제기하고자 관람자에게 직접적인 메시지를 전달한다.

이 작품에는 당장의 뜨거운 정치적 문제, 특히 페미니즘과 맞닿은 사안을 강조하려는 크루거의 관심이 드러난다. 모델의 확대된 얼굴 사진은 기하학적으로 분할되어 대형 비닐에 실크스크린 인쇄되었다. 이러한 구도는 여성의 역할과 권리를 둘러싼 사회적 갈등과 논란을 나타낸다. 이미지의 좌우는 양화에서 음화로 전환된다. 상하 방향은 단어들로 나뉘는데, 얼굴 위로 겹쳐진 뚜렷한 백색의 퓨추라 볼드체로 "당신의 몸은 전쟁터다."라는 글귀가 적혀있다. 이로써 크루거는 여성의 대상화 및 재생산권 정의에 관한 자신의 견해를 드러낸다. 또한 그녀는 매스미디어가 여성 정체성을 다루는 방식에 이의를 제기한다.

1989년 미국에서는 새로운 낙태 금지법에 반대하는 시위가 수차례 열렸다. 그해 4월 9일 수도 워싱턴에서 벌어진 '여성의 행진' 역시 여성의 자기결정권을 지지하는 대규모 집회였다. 이 이미지는 그 집회를 위해 제작되었고, 그래서 원래는 재생산과 관련한 여성의 자유를 지지하는 문구가 더 많이 들어가 있었다. 언뜻 보면 작품 속에서 뚜렷이 대비되는 요소들이 마치 낙태 논쟁의 양 진영, 즉 여성의 선택권을 지지하는 쪽과 반대하는 쪽을 나란히 대변하는 듯 보인다. 그러나 삽입된 슬로건은 이 사안이 다수 여성 자신의 몸과 결부된 것이며 따라서 각별히 사적이고 감정적인 정치적 투쟁의 문제임을 시사한다.

페미니즘 투쟁

직접적이고 대담한 이 작품은 예술적 표현이자 동시에 정치적 항의이다. 여성의 얼굴을 중심으로 바싹 잘라낸 화면은 그녀가 관람자를 직시하는 효과를 더욱 두드러지게 한다. 또한 크루거는 여성의 아름다움과 대칭성에 관한 미디어의 전형적인 기준을 그대로 가져왔고, 그럼으로써 사회에서 지나치게 일반화된 나머지 자주 간과되는 측면을 패러디했다.

원래 패션 잡지 『마드모아젤』에서 디자이너로, 『하우스 앤드 가든』에서 사진 편집자로 일했던 크루거는 잡지에서 사진을 골라 의미심장하거나 환기적인 문구와 결합하는 데 능숙했고, 이 작품은 그러한 기량을 단적으로 보여주는 예이다. 여기서 모델의 아치형 눈썹, 큰 눈, 도톰한 입술 등 균형 잡힌 이목구비는 일반적으로 인정되는 전형적인 미적 기준을 보여주지만, 크루거는 이를 이

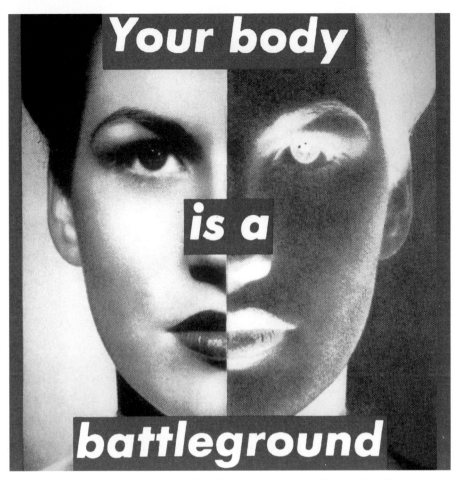

바버라 크루거, 〈무제(당신의 몸은 전쟁터다)〉, 1989년, 비닐에 사진 실크스크린, 284.5×284.5cm. 작가, 브로드 아트 재단, 스프루스 마거스 갤러리, 데이비드 즈워너 갤러리 제공

용해 사회가 여성을 얼마나 피상적으로 대상화하는지를 부각했다. 이와 함께 문구 삽입, 대형 포맷의 선택, 거의 단색에 가까운 삭막한 색감을 통해 페미니스트 투쟁의 격렬함과 고됨을 드러냈다. 크루거의 작품은 사회적 불평등과 격차, 특히 그것이 미디어에서 다루어지는 방식을 강조했다는 점에서 개념 미술에 속하며, 페미니스트 포스트모더니즘 미술로 분류되기도 한다.

미소지니의 고발

〈여성이 메트로폴리탄 미술관에 들어가려면 발가벗어야만 하나? DO WOMEN HAVE TO BE NAKED TO GET INTO THE MET. MUSEUM?〉, 게릴라 걸스
1989년

1984년 뉴욕 현대미술관에서 열린 《최근 회화와 조각의 국제적 조망》이라는 전시회를 계기로 익명의 여성 미술가 및 미술 전문가 단체가 결성되었다. 그들은 전시회에 포함된 169명의 작가 중에서 여성은 고작 13명, 유색인종 작가는 8명뿐이었다는 데 분개했다. 1970년대 미국의 실험적 미술에서 여성 작가들이 중심적인 역할을 했고 1980년대 초 경제적 호황과 함께 미술품 가격이 가파르게 상승했음에도 불구하고, 미술관과 갤러리 전시에서 여성 작가의 비중은 도리어 줄어든 상황이었다.

　미술계의 불평등에 사회적 관심을 불러일으키기로 결의한 이 단체는 자신을 '게릴라 걸스(Guerrilla Girls)'라 불렀다. 회원들의 신원을 보호하기 위해, 공개된 장소에서는 고릴라 가면을 썼고, 작가 거트루드 스타인(Gertrude Stein, 1874~1946)이나 화가 프리다 칼로 같은 사망한 여성 유명 인사의 이름을 딴 가명을 사용했다. 그들은 주류 전시회 및 출판물에서 여성과 비백인 미술가를 적극적으로 배제한 책임이 있거나 그에 연루되었다고 판단되는 미술관, 딜러, 큐레이터, 평론가, 미술가를 겨냥해 위트와 아이러니를 담은 포스터 캠페인을 시작했다. 1985년, 게릴라 걸스는 '미술계의 양심'을 자처한 그들의 첫 포스터를 밤사이 소호 거리에 붙였다. 굵은 정자체 텍스트, 목록, 통계가 사용된 이 포스터에는 여성이나 유색인종 미술가의 작품을 거의 또는 전혀 전시하지 않는 뉴욕 미술관과 갤러리의 명단이 공개돼 있었다.

목소리를 높이다

1989년, 게릴라 걸스는 메트로폴리탄 미술관의 19~20세기 전시실에서 여성 작가의 비중은 5%도 안 되는 반면, 그곳에 전시된 누드 회화와 조각의 85%가 여성을 묘사한 것임을 확인했다. 그리하여 그들은 저 유명한 장-오귀스트-도미니크 앵그르의 이상화된 누드화 〈그랑드 오달리스크〉를 가져다 오달리스크의 얼굴을 고릴라 마스크로 가려 이 포스터를 만들었다. 원래는 뉴욕 공공예술기금의 의뢰를 받아 대형 옥외 광고판으로 디자인된 포스터였지만 인수를 거절당했다. 이에 게릴라 걸스는 뉴욕시 공공버스의 광고란을 빌려 더 작은 크기로나마 수천 명의 사람이 이 포스터를 볼 수 있게 했다. 1989년의 또 다른 포스터는 "인종차별과 성차별이 더는 유행하지 않을 때, 당신이 보유한 미술품 컬렉션의 가치는 어떻게 되겠는가?"라고 물었다.

　처음에 게릴라 걸스는 많은 비판을 받았다. 『뉴욕 타임스』 평론가 힐튼 크레이머는 그들을 '할당의 여왕'이라 부르고 딜러 메리 분(Mary Boone)은 그들의 캠페인을 '모자란 재능에 대한 변명'으

로 깎아내렸지만, 대중은 그들을 사랑했다. 지난 수년에 걸쳐, 성차별에 대한 그들의 공격은 사회 · 인종 · 젠더 불평등의 다른 영역들로 확대되었다. 그들은 퍼포먼스와 시위를 벌이고 강연과 좌담회를 열고 설치 작업을 이어가고 있으며, 변함없이 고릴라 가면을 쓰고 변함없이 아이러니를 활용하며 변함없이 차별과 불평등의 시정을 위해 싸우고 있다.

"내가 아는 뛰어난 여성 미술가들은
독창적인 작업을 하면서도
별다른 반응을 얻지 못한다.
어쩌면 그들은 피드백의 부족에
익숙해졌는지 모른다.
어쩌면 그들은 더 강인한지 모른다."

일레인 데 쿠닝

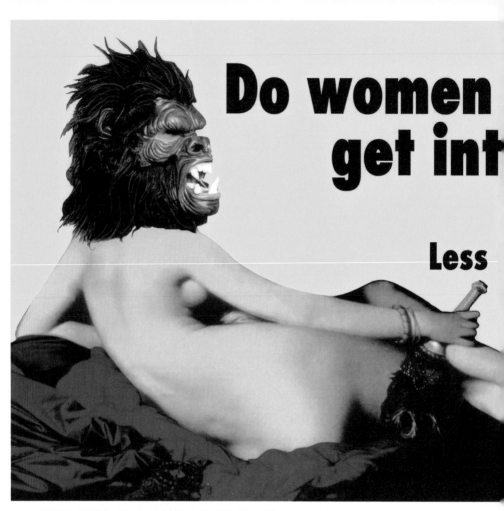

게릴라 걸스, 〈여성이 메트로폴리탄 미술관에 들어가려면 발가벗어야만 하나?〉 1989년, 종이에 스크린 프린트, 28×71cm, 테이트 모던, 런던, 영국

ve to be naked to
he Met. Museum?

4% of the artists in the Modern
t sections are women, but **76%**
of the nudes are female.

Statistics from the Metropolitan Museum of Art, New York City, 2011

GUERRILLA GIRLS CONSCIENCE OF THE ART WORLD
www.guerrillagirls.com

프레임
너머로

1990~현재

인터넷이 보편화하면서 20세기의 마지막 10년에는 사진, 비디오, 디지털 아트가 증가했다. 오랫동안 미술로 인정돼왔던 것의 양상이 급격히 바뀌었고, 전통 회화와 조각은 더는 '표준'이 아니었다.

1997년 런던 왕립아카데미에서 영국인 컬렉터 찰스 사치(Charles Saatchi, 1943~)의 동시대 미술 컬렉션 전시회가 열렸다. 《센세이션: 사치 컬렉션의 젊은 영국 예술가들》전은 데미언 허스트, 트레이시 에민, 마크 퀸(Marc Quinn, 1964~), 제니 사빌(Jenny Saville, 1970~), 잉카 쇼니바레(Yinka Shonibare, 1962~) 등 작가 42명의 작품 110점을 선보였고, 이후 베를린과 뉴욕을 순회했다. 포함된 작품 대부분이 금기에 맞서는 것들이었기 때문에, 전시회는 시작부터 엄청난 논란과 미디어 열풍을 일으켰다. '예술의 폭거!', '왕립 포르노 아카데미' 운운하는 뉴스 헤드라인이 일반 대중의 관심을 자극했다. BBC는 사치 컬렉션을 '절단된 팔다리의 피투성이 이미지와 노골적 음란물'로 요약했고, 그 결과 30만이라는 기록적인 규모의 방문객이 전시회에 모여들었다.

런던 전시회에서는 특히 마커스 하비(Marcus Harvey, 1963~)가 제작한 아동 연쇄살인범 마이라 힌들리의 초상(하비는 이것을 어린아이의 손바닥 프린트를 이용해 만들었다)이 격한 분노를 자아냈다. 시위가 벌어지고 창문으로 돌이 날아들고 작품에 잉크와 계란이 투척되고 아카데미 관계자 세 명이 사임했지만, 그림은 철거되지 않았다. 2년 후 뉴욕의 브루클린 미술관으로 건너간 《센세이션》전은 다시 한번 강한 반발에 부딪혔다. 그때 논란의 중심으로 떠오른 것은 크리스 오필리의 〈성모 마리아〉(1996)였다. 이 작품에서 마리아는 수지로 코팅한 코끼리 똥으로 장식되었고, 그녀를 둘러싼 작은 콜라주 이미지들은 포르노 잡지에서 잘라낸 여성 성기의 사진이었다. 런던에서와 마찬가지로 항의, 사임, 타블로이드지 칼럼이 촉발되었고, 뉴욕 시장과 가톨릭 단체는 미술관을 상대로 소송을 제기했으며, 72세의 은퇴 교사는 흰 페인트로 작품을 더럽혔다.

전시 작가들은 동시대 문화와 대중문화, 정체성, 정치, 페미니즘, 인종주의, 죽음의 불가피성, 기억, 계급에 이르기까지 다양한 주제를 탐구했고, 한 세기 동안 일어난 많은 변화가 이를 통해 투영되었다. 그 밖의 전시품으로는 포름알데히드 용액 속에 매달린 데미언 허스트의 상어(〈살아 있는 사람의 마음속에 있는 죽음의 물리적 불가능성〉(1991)), 트레이시 에민의 텐트(〈내가 같이 잔 모든 사람, 1963~1995년〉(1995)), 마크 퀸이 자기 피를 얼려 만든 자신의 두상, 제이크와 디노스 채프먼 형제(Jake and Dinos Chapman, 1966~, 1962~)가 선보인 머리에 생식기가 이식된 어린이 마네킹 등이 있었다.

미술적 실천의 변화

21세기가 도래했을 때, 미술의 경계는 그 어느 때보다도 더 넓게 확장되는 모양새였다. 미술가들은 전보다 더 개별적으로 작업했고, 그래서 미술 운동은 명확히 정의하기가 어려워졌다. 새로운 아이디어, 실천, 이론이 속속 등장하면서 미술은 극적인 변화를 거듭하고 있다. 21세기의 많은 미

술가는 전통적인 미술적 실천을 벗어나 다양한 문화 영역으로부터 영감, 이미지, 재료, 개념을 차용하는 등, 그들의 실천과 재료에 변화를 꾀하며 역동적인 방식으로 작업하고 있다. 오늘날 미술가들은 대체로 고급 미술과 대중문화를 엄격히 구별하지 않는다. 언제나 그렇듯 새로운 기술은 새로운 기회와 도전을 제공하며, 동시대 미술의 가장 두드러진 경향 중 하나는 관객과의 상호작용을 추구하는 참여형 미술의 증가다. 많은 미술가가 관습적인 기대를 거스르며 그 어느 때보다도 기존 미술로부터 멀어졌고, 어떤 이들은 삶의 사적, 문화적, 정치적 영역 및 그 밖의 측면에 대해 비판하거나 항의하며, 어떤 이들은 대담한 진술을 던진다. 언제나처럼 미술가들은 일반적으로 자신의 경험과 정체성에 깊은 관심을 기울인다.

"나는 여전히 과학은 답을,
예술은 질문을
찾는다고 생각한다."

마크 퀸

1990
→ 반 고흐의 〈가셰 박사의 초상〉이 기록적인 7,500만 달러에 낙찰되다.

1991
→ 영국 과학자 팀 버너스-리가 1989년에 개발한 월드와이드웹이 일반에 공개되다.

1994
→ 넬슨 만델라가 남아프리카공화국의 대통령으로 선출되면서 인종차별정책 아파르트헤이트가 폐지되다.

1995
→ 이츠하크 라빈 이스라엘 총리가 암살되다.

1997
→ J. K. 롤링이 해리 포터라는 어린 마법사에 관한 책을 출간하다.
→ 최초의 복제 양 돌리가 탄생하다.

1998
→ 검색 엔진 회사 구글이 설립되다.
→ 애플이 아이맥 컴퓨터를 공개하다.
→ 아일랜드와 영국이 성금요일 협정(벨파스트 협정)에 서명하다.

2000
→ 피레네 아이벡스가 멸종하다.
→ 블라디미르 푸틴이 러시아 대통령에 취임하다.
→ 유로화가 유로존 12개국에 도입되다.
→ 과학자들이 의학에 혁명을 일으킬 유전물질인 작은 RNA 가닥들을 만들기 시작하다.

2001
→ 911테러가 발생하다. 9월 11일에 테러 단체 알카에다에 의한 4건의 연계 테러 공격으로 미국에서 2,977명이 사망하고 25,000명 이상이 부상함.

2003
→ 중국의 첫 유인우주선이 발사되다.
→ 유럽에서 기록적인 폭염으로 30,000명이 사망하다.
→ 제1회 프리즈 아트 페어가 영국 런던에서 열리다.

2004
→ 마드리드 기차 폭탄 테러로 200명 가까이 목숨을 잃다.
→ 페이스북이 서비스를 개시하다.

2005
→ 유튜브가 서비스를 개시하다.
→ 허리케인 카트리나로 뉴올리언스가 침수되다.
→ 앙겔라 메르켈이 독일 최초의 여성 총리가 되다.

2006
→ 트위터가 서비스를 개시하다.
→ 명왕성이 왜소행성으로 강등되다.
→ 서아프리카 검은 코뿔소의 멸종이 선언되다.

2007
→ 애플은 아이폰을, 아마존은 킨들을 출시하다.
→ 파키스탄에서 베나지르 부토가 암살되다.

2009
→ 버락 오바마가 제44대 미국 대통령에 취임하다.
→ 달에서 물이 발견되다.

2010
→ 아이티가 지진으로 황폐화하다.

2011
→ 규모 9.0의 지진과 쓰나미가 일본을 강타하다.
→ 세계 인구가 70억에 다다르다.

2016
→ 영국의 국민투표에서 근소한 차이로 유럽연합 탈퇴가 결정되다.
→ 지우마 호세프 브라질 대통령이 탄핵당하다.
→ 터키 주재 러시아 대사 안드레이 카를로프가 앙카라에서 열린 미술 전시회에서 암살되다.

2017
→ 미국에서 개기일식이 관측되다.
→ J. F. 케네디 전 미국 대통령과 관련된 기밀문서가 공개되다.

2019
→ 호주에서 역사상 최대 규모의 산불이 발생하다.
→ 파리 노트르담 대성당의 지붕이 대규모 화재로 유실되다.
→ 코로나 19의 범유행으로 전 세계에서 수백만이 사망하다. 다수 국가가 수개월간 전면적 봉쇄
　　조치를 감행함.

죽음의 전시

〈살아있는 사람의 마음속에 있는 죽음의 물리적 불가능성 THE PHYSICAL IMPOSSIBILITY OF DEATH IN THE MIND OF SOMEONE LIVING〉, 데미언 허스트
1991년

1990년대에 가장 먼저 YBAs(Young British Artists, 젊은 영국 예술가들) 중 한 명으로 이름을 알린 데미언 허스트는, 아트 컬렉터이자 광고 재벌인 찰스 사치의 지원을 받아 제작한 설치 작품인 포름알데히드 탱크 안에 매달린 죽은 상어로 순식간에 명성을 얻었다. 죽음은 허스트가 즐겨 다루는 중심 주제 중 하나이며, 이는 죽음의 불가피성과 그것의 직시를 꺼리는 인간 성향에 관한 그의 관심을 반영한다. 그는 절단된 암소, 구더기가 끓는 소머리 등 죽은 동물을 이용한 설치 작업을 통해 계속해서 이 주제를 다루었다. 그의 센세이셔널리즘은 종종 신랄한 비판의 대상이 된다.

그러나 높은 충격 지수에도 불구하고, 이 작품은 인간의 필멸성과 생의 덧없음을 강하게 상기시키는 과거의 예술적 전통인 '메멘토 모리' 혹은 '바니타스'와 유사한 측면이 있다. 허스트는 자신의 아이디어가 '인생의 모든 것이 너무나 연약하다는 두려움에서 비롯되었다'고 말했다. 상어는 삶과 죽음을 동시에 상징한다. 상어는 죽었지만, 만약 그것이 살아있고 우리와 그토록 가까운 거리에 있다면 죽음을 맞이하는 건 우리 자신일 것이다. 대부분의 사람은 액체 속에 떠 있는 듯한 거대한 뱀상어를 그토록 가까이에서 경험할 일이 없기 때문에, 그 앞에서 어쩔 수 없이 자기 자신의 두려움과 직면하게 된다. 마치 자연사 박물관의 전시물처럼 유리장 안에 갇힌 그 거대한 물고기 앞에 서서, 우리는 그것이, 그리고 우리 모두가, 얼마나 취약한지를 깨닫는다. 이 설치물은 삶의 덧없음과 연약함을 강조하며, 우리 모두가, 심지어 가장 강해 보이는 이들조차, 본질적으로 무방비 상태임을 보여준다. 허스트는 '그런 연약함이 담겨있는… [그 연약함이] 저만의 공간 속에 존재하는 그런 조각물을 만들고자' 했다고 설명했다.

본래 상어는 6,000파운드를 들여 특별히 호주 퀸즐랜드의 한 업자에게 의뢰해 포획한 것이었다. 허스트는 '사람을 집어삼킬 만큼 덩치 큰' 무언가를 부탁했노라고 말했다. 그러나 이 상어는 상태가 악화해 2006년에 다른 상어로 교체되었다. 허스트는 작품의 콘셉트를 이렇게 설명했다. "우리는 [죽음을] 피해 보려 하지만, 그건 너무나 커서 도무지 피할 수가 없어요. 바로 그 점이 무서운 거죠, 그렇지 않나요?" 상어의 행동에 관한 우리의 지식은 그 쩍 벌어진 입을 더한층 섬뜩하고 위험해 보이게 한다. 상어는 종종 죽음의 화신으로 여겨진다. 이 거대한 물고기는 눈꺼풀 없는 무시무시한 눈으로 관람자를 되쏘아본다. 이 작품은 정지되어 시간 속에 매달린 한 순간을 보여준다. 상어는 죽었지만, 마치 박물관의 전시물처럼, 살아있었을 때와 마찬가지로 보인다.

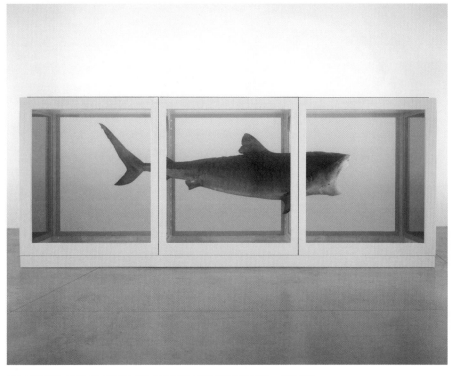

유리, 도장된 강철, 실리콘, 모노필라멘트, 상어, 포름알데히드 용액. 217×542×180cm, 개인 소장

통념에 대한 도전

1917년에 마르셀 뒤샹이 소변기 전시를 시도하며 예술 작품은 관람자에 의해 완성된다고 말한 이래로, 많은 작가가 레디메이드로 그들 자신의 아이디어를 탐구해왔고, 여전히 예술의 정의를 둘러싼 통념에 도전하고 있다. 허스트는 뒤샹의 아이디어를 계승하되 일상적인 오브제를 의도적으로 충격적인 오브제로 대체했다. 상어를 가져다 액체 안에 완전히 잠기게 한 이 설치 작품은 움직임을 암시하며, 상어를 본래의 서식지에서 보는 것만 같은 느낌을 준다. 탱크에서 뒤로 물러나면 상어가 살아서 유영하는 모습이 상상된다. 하지만 가까이 다가가거나 더 오래 바라보면 그것이 완전히 정적인 작품이라는 걸 알 수 있다. 상어는 보존 처리되었고, 그 완전한 정지 상태는 어딘지 으스스하고 마음을 불편하게 한다.

관념의 불안정성

〈빛의 형벌 LIGHT SENTENCE〉, 모나 하툼
1992년

베이루트에서 태어난 모나 하툼은 1975년에 잠시 런던을 방문한 사이에 레바논 내전이 발발해 고향으로 돌아갈 수 없게 되었다. 그녀는 결국 영국에 정착했고, 자신의 경험을 바탕으로 주로 차별이나 불공정, 소외감과 관계된 인간의 고투, 갈등, 모순을 탐구하고 있다. 1980년대 후반까지는 퍼포먼스 작업을 했고, 그 후 설치와 조각으로 관심을 돌렸다. 그녀는 거대하게 크기를 늘린 가정용품이나 산업용품 등 비관습적 매체를 즐겨 사용하며, 불안스러운 병치나 불길한 시각적 암시를 통해 개인적인 사색을 유도하는 설치물을 제작하고 있다.

하툼이 1992년에 처음 제작한 〈빛의 형벌〉은 격자, 움직이는 빛, 드리워지는 그림자로 설치 공간을 불안정하게 만든다. 이 작품은 관객의 참여를 유도하고자 의도적으로 해석의 여지를 열어두었지만, 그와 동시에 우리 주변 세계에 존재하는 더 큰 불안정과 갈등의 문제를 구체적으로 가리키기도 한다.

이 설치 공간을 구성하는 것은 차곡차곡 쌓인 작은 철망 케이지들과 중앙에서 천천히 오르내리며 케이지들을 비추는 단 하나의 전구다. 드리워지는 그림자들이 서로 중첩되었다가 벌어지고 늘었다가 줄어드는 과정에서 작품의 모습은 끊임없이 변한다. 때로는 확대된 케이지가 관람자를 에워싸며 어딘가에 갇힌 듯한 구속감과 혼란을 자아내고, 이내 축소되어 다시 그들을 '풀어'준다. 전구가 감옥의 움직이는 탐조등을 연상시키기도 한다. 각자의 개인적인 경험에 따라 관객의 해석은 달라지므로, 이 작품은 다의적이다. 어떤 이들이 느끼는 구속감은 전쟁이나 다른 정치적 갈등에서 비롯된 제약 때문일 것이다. 어떤 이들은 신체적 정신적 장애에 얽매여 있을 테고, 어떤 이들은 가정이나 관계 안에서 속박당하고 있을지 모른다. 일부 관객은 실제로 투옥된 경험을 떠올릴 수도 있다.

다양성과 다중적 접근

이 작품은 하툼의 초기 몰입형 설치물 중 하나였다. 2016년 『나파스 아트 매거진』과의 인터뷰에서 그녀는 이렇게 말했다. "내 뿌리는 중동에 있다. 나는 성장기 전체를 국제도시 베이루트에서 보냈다. 그곳 프랑스 학교에서 공부하다가 도중에 이탈리아계 학교로 옮겼고, 그 후에는 미국계 대학을 다녔다. 그래서 레바논을 떠나기 전부터도 상당히 다양한 영향들에 노출되었다. 이는 식민 지배기 이후 아랍과 북아프리카 지역의 전형적인 상황으로, 그러한 다양한 문화적 영향은 개인의 정신을 풍부하고 복합적으로 만들어준다. 나는 지금껏 인생의 3분의 2를 영국에서 보냈고, 최근에는 런던과 베를린을 오가며 지낸다. 그래서 나는 혼종적인 문화 경험과 다면적인 삶을 갖

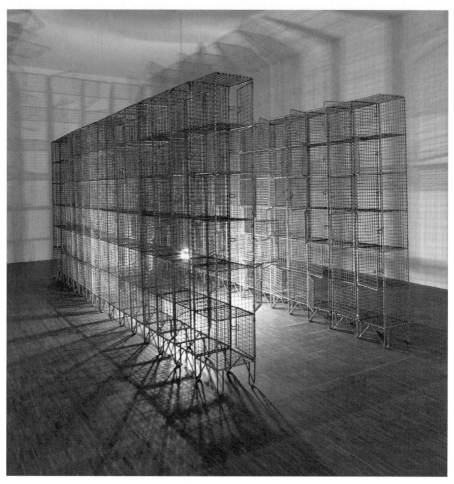

철망함 36개, 전기 모터, 전구, 198×185×490cm, 퐁피두 센터, 파리, 프랑스

게 되었고, 이는 내 작업에 사용된 다양한 형식과 다중적 접근법에 명확히 반영돼 있다고 본다. 처음 영국에 도착했을 때 가장 인상적이었던 것 중 하나는 감시, 국가에 의한 끊임없는 주시였다. 나는 70년대 후반 페미니스트 운동에 참여하면서 가장 먼저 젠더 구분에 따른 권력 관계를, 이후에는 인종에 따른 권력 관계를 살피게 되었다."

프레임 너머로 1990~현재

여성의 몸을 다시 그리다

〈받쳐져 있는 PROPPED〉, 제니 사빌
1992년

제니 사빌의 이 누드 자화상은 1992년 5월 에든버러의 졸업 전시회에서 첫선을 보임과 동시에 그녀에게 명성을 가져다주었다. 전통적으로 남성이 여성의 신체를 표상한 방식과 현저히 대비되는 이 작품은, 대상을 화면 가까이 바싹 끌어다 놓은 채 전혀 미화하지 않았고, 두꺼운 임파스토와 묽은 터치를 동시에 구사하면서 색채와 명암의 미묘한 차이로 얼룩덜룩해 보이는 피부를 그려냈다.

이 그림에 설득된 컬렉터 찰스 사치는 이후 할 수 있는 대로 사빌의 모든 그림을 사들였다. 여기서 사빌은 미의 통념적 기준, 특히 비만에 대한 일반적인 거부감에 이의를 제기한다. 캔버스 전면에 적힌 글귀는 남녀의 상호관계 방식에 관해 성찰한 프랑스 페미니스트 뤼스 이리가레(Luce Irigaray, 1930~)의 에세이를 인용한 것이다. 이 에세이는 남성은 자신의 나르시시즘을 충족시키고자 여성을 거울로 이용하며, 결과적으로 많은 여성은 이러한 남성 지배에 의해 침묵을 강요당하는 들리지도 보이지도 않는 존재가 된 것처럼 느낀다고 말한다.

몸에 대한 문화적 강박

사빌의 모든 초기작에서 주된 제재는, 이 작품에서처럼 종종 과장된 형태로 표현되기는 했지만, 그녀 자신이다. 이는 부분적으로는 그녀가 언제든 쓸 수 있는 공짜 모델이었기 때문이지만, 그와 동시에 남성 지배적인 세계에서 활동하는 여성 화가로서 그녀가 여성의 몸을 다른 관점에서 묘사할 수 있었기 때문이기도 하다. 거울 앞의 이 누드 여성은 강하다. 그러나 자기혐오의 증거가 해방의 메시지를 누그러뜨린다. 휘갈긴 인용구는 뒤집혀 있어 관람자가 읽을 수 없다. 언뜻 그녀의 몸에 겹쳐진 것처럼 보이지만 좌우가 반전돼 있으니 거울 위에 쓰인 게 분명하다. 그녀의 표정은 불편해 보이고 손은 교차돼 있고 손가락은 허벅지 살을 파고든다. 그녀는 자신에게 기대되는 전형적인 미의 이미지를 비출 수 없어 불안해하는 모습이다. 사빌은 그녀가 '십 대로 성장기를 보낸 80년대에 몸에 대한 규제가 극도로 심해졌다… 우리는 몸에 대해 문화적 강박감을 느꼈다'고 설명했다. 그녀는 의도적으로 역사와 전통, 문화적 시각과 관습에 도전하기 시작했다. 첫 전시회 때 〈받쳐져 있는〉 맞은편에는 그림 높이와 같은 거리에 거울이 달려 있었다. 대중은 관심을 보였지만 첫 반응은 부정적이었다. 통념상 예쁘거나 아름다운 이미지도 아니었고, 육박하는 살집, 솔직하면서 취약한 자세, 있는 그대로의 자기 노출은 보기 민망할 정도였다. 그럼에도, 간단히 규정하기 어려운 대상, 힘 있는 작화 방식, 의미심장한 메시지는 결국 이 그림에 커다란 찬사를 가져다주었다.

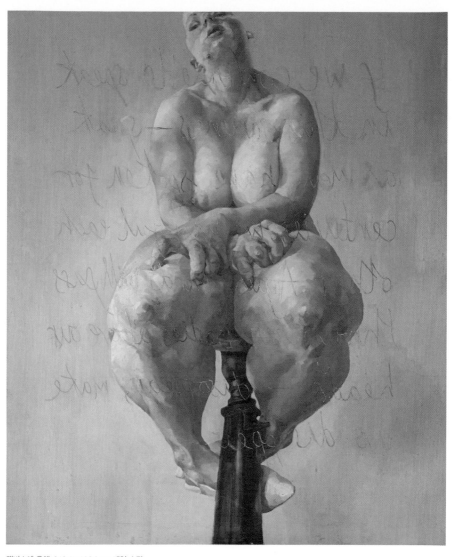

캔버스에 유채, 213.4×182.9cm, 개인 소장

국가적 논쟁을 불붙이다

〈무제(집) UNTITLED (HOUSE)〉, 레이철 화이트리드
1993년

레이철 화이트리드(Rachel Whiteread, 1963~)가 제작한 임시 공공 조각물 〈무제(집)〉는 런던 이스트 엔드의 한 거리에 1993년 10월부터 1994년 1월까지 11주 동안 서 있었다. 이 작품은 숱한 찬사와 질시를 동시에 받았고, 1993년 11월에는 (최고의 젊은 영국 예술가에게 수여되는) 권위 있는 터너상과 (최악의 영국 예술가에게 수여되는) K재단예술상을 모두 수상했다. 이 작품의 유명세로 화이트리드의 경력은 본궤도에 진입했다.

집 한 채의 내부 전체를 콘크리트로 주조한 〈무제(집)〉는 런던 아트에인절 예술재단의 의뢰로 주류회사 벡스와 건설자재회사 타맥의 후원을 받아 제작되었다. 작품을 완성하기 위해 화이트리드는 내벽을 콘크리트 주물로 떠내는 작업을 함께할 팀을 구성했다. 프로젝트 개요에는 그녀가 작업할 주택에 대해 철거가 예정돼 있고, 단독 분리된 형태이고, 사방에서 볼 수 있어야 한다는 조건이 명시돼 있었다. 논의 결과, 런던 동부 마일엔드에 있는 빅토리아 시대의 타운하우스가 선정되었다. 이 집이 위치한 거리의 다른 건물들은 이미 2차 세계대전 중 폭격으로 파괴되어 조립식 주택으로 대체된 상태였다. 인근에는 서로 다른 3개 교단의 교회들과 대체로 노후화된 빅토리아 시대의 타운하우스와 저택들, 그리고 1960년대 이래로 들어선 고층 건물 블록이 있었다. 멀리 내다보이는 캐너리워프 지구와 마찬가지로 그 지역 역시 재개발이 예정돼 있었고, 지역 당국은 일부 주택을 허물어 공원을 조성할 계획이었다.

세심한 과정

마지막 거주자가 집을 비우면서, 화이트리드는 1993년 8월부터 작업에 착수할 수 있게 되었다. 조각물이 한시적일 거라는 사실은 처음부터 알고 있었다. 집에 액체 콘크리트를 타설하고 외벽을 제거하는 과정에는 세심한 주의가 필요했다.

우선 화이트리드와 그녀의 팀은 싱크대와 찬장 같은 내부 구조물을 제거하고 벽의 구멍을 메우고 창을 덮어 연속적인 내부 표면을 준비했다. (이렇게 해야 나중에 그 위로 박리제를 도포하고 콘크리트를 타설할 수 있다.) 다음으로 콘크리트의 무게를 지탱할 수 있도록 새로운 기초를 만든 후, 계단과 창문을 포함한 3층(지하, 1층, 2층)짜리 집의 내부 전체를 콘크리트 주물로 떠냈다. 안쪽으로 금속 뼈대를 세워 주물이 무너지지 않게 지지했고, 마지막으로 집의 겉 부분을 제거해 굳은 콘크리트만 드러나게 했다. 그렇게 해서 완성된 작품은 사람들에게 익숙한 건물의 파사드가 아니라 가정 내부의 좀 더 개인적이고 사적인 세부를 드러내 보였다. 인근의 다른 타운하우스는 이미 모두 철거된 뒤였기 때문에, 1993년 10월 25일 일반에 공개되었을 때 그 조각물은 새로 조성된 웨닝턴그린

레이철 화이트리드, 〈무제(집)〉, 1993년, 콘크리트, 목재, 강철(1994년 1월 11일에 철거). 아트에인절 의뢰. 벡스 후원.

공원 가장자리에 서 있었다.

국가적 논쟁

〈무제(집)〉는 일찍부터 국가적인 논쟁거리가 되었다. 한편으로는 매일 수천 명이 찾는 명소였지만, 사랑 아니면 미움을 받았지 중간은 없었다. 누군가는 콘크리트에 "대체 왜?"라고 낙서를 했고, 다른 누군가는 근처에 이런 답을 남겼다. "뭐 어때서!"

평론가들은 대체로 환호했다. 어떤 사람은 그 작품을 '금세기에 영국 예술가가 창조한 가장 비범하고 창의적인 공공 조각물'이라 평했고, 다른 이는 '눈에 보이지 않는 내면의 어두운 정적이 우리를 놀라게 한다. 사라진 삶, 잃어버린 목소리, 잊힌 사랑이 마치 석회암 속의 선사시대 동물처럼 그 화석화한 방 안에 갇혀 있다'고 썼다. 하지만 또 다른 평론가는 '무가치한 거대함'으로 폄하했다. 일부 지역민은 작품을 혐오했다. 어떤 사람은 그것을 '흉물'이라 불렀고, 어떤 이들은 누구는 집세 내기도 빠듯한데 그런 쓸데없는 콘크리트 구조물에 자금이 지원되고 세계의 관심이 몰린다며 불만을 토로했다. 반면에 조각물을 영구히 남겨달라는 청원에도 3,300명이 서명했다. 결국 그 일을 두고 공적인 다툼이 벌어졌고, 의회에서도 논의가 있었다.

그렇게 화제가 되었음에도 불구하고, 〈무제(집)〉가 화이트리드에게 터너상과 K재단예술상을 모두 안겨준 그 날(그녀는 상서롭지 못한 이 후자의 상으로 받은 돈을 절반은 주거자선단체 '쉘터'에, 나머지 절반은 젊은 예술가를 위한 후원금으로 기부했다) 지방의회는 기존 계획보다도 앞당겨 작품을 철거하기로 확정했다.

1994년 1월 11일, 〈무제(집)〉의 얄팍한 구조가 2시간 만에 헐렸다. 철거 장비 기사 조 컬런은 모여든 기자들에게 "이건 예술이 아니라 콘크리트 덩어리예요."라고 말했다. 현장에서 화이트리드는 착잡한 심경을 밝혔지만 감정을 억눌렀다. 그 작품은 모두 합해 단 80일간 존재했다. 처음 합의된 것에서 열흘이 줄어든 기간이었다. 오늘날 남아 있는 것은 당시의 사진과 신문 기사뿐이다.

설치 미술

설치 미술은 흔히 특정 장소를 위해 한시적으로 제작되는 대규모 혼합매체 작품을 일컫는다. 그런 작품은 대개 주변의 공간과 일시적으로든 영구적으로든 특수한 관계를 맺도록 설계되며, 전달하는 메시지를 통해 관람자의 관점을 변화시키고자 한다. 설치 미술은 작품이 설치되는 장소를 갤러리나 미술관 밖으로 확장하고 또한 발견된 오브제, 산업용품과 자재, 일상의 물건과 재료 등 더욱 실용적인 요소를 활용함으로써 미술의 잠재적인 범위를 확장해왔다. 설치 작품은 전시와 구매가 어렵기 때문에 전통적인 미술품 개념에 부합하지 않는다. 설치 미술의 발생을 자극한 각종 아이디어는 개념 미술(뒤샹과 그의 레디메이드), 데 스테일, 미래주의, 구축주의 등 다양한 유파에 속한 여러 예술가에게서 비롯되었다. 이러한 예술 운동은 모두 20세기 초에 일어났지만, 미술에서 설치 작업이 활발해진 것은 1990년대에 이르러서였다. 설치 미술은 뛰어난 테크닉보다는 이면의 아이디어와 그것이 유발하는 반응을 중시하는 경향이 있으며, 새로운 방식으로 관객의 참여를 이끌어내고 그들을 놀라게 한다. 설치 작품은 흔히 어떤 갤러리 공간이나 방 전체를 차지하기에 작품과 교감하려면 관람객이 그 안을 돌아다녀야 하지만, 어떤 작품은 그저 약간 떨어져서 바라보도록 설계된다. 설치는 그것이 하나의 총체적인 경험이라는 점에서 이를테면 조각과 다르다.

21세기 미술계의 한 가지 중요한 측면은 세계화의 영향으로 인간의 활동과 정보의 상호연결성이 시공간을 가로질러 가속화하고 있다는 점이다. 매스미디어, 인터넷, 여행의 용이성으로 인해 미술의 어휘와 영향은 그 어느 때보다 빠르게 공유되고 있다. 서로 멀리 떨어진 많은 예술가가 아이디어, 이론, 창작물을 즉각적으로 소통하고 공유할 수 있다. 거기다 전 세계적으로 더 많은 장소와 공간, 이벤트, 새로운 예술적 기획들이 생겨나고 발달하고 있다. 세계화를 향한 가장 의미 있는 발전은 아마도 1989년에 있었던 영국 과학자 팀 버너스–리의 월드와이드웹 개발과 1991년에 있었던 그것의 상용화였을 것이다. 그 후로 국경을 초월한 기업 활동과 문화의 확산이 가파르게 증가했고, 오늘날 예술가들은 대체로 국제 행사와 동향에 밝다. 인터넷과 디지털 문화의 부상은 미술의 정의에도 영향을 미치고 있다. 또한 새로운 컬렉터들이 세계 각지에서 등장함에 따라 미술계는 유럽과 미국의 전통적 중심지로부터 멀어지며 다변화하고 있다. 그러나 미술의 세계화는 새로운 현상이 아니다. 문화 간 영향은 늘 있었다. 갤러리와 경매사는 언제나 세계 곳곳의 구매자에게 미술품을 판매해왔다. 전 세계 미술관은 특별 전시와 행사를 위해 서로 컬렉션 작품을 대여하고 공유하면서 늘 협력해 왔다. 특히 19세기에 많은 서양 미술가는 그들이 '이색적', '원시적' 문화로 인식한 것들로부터 아이디어를 차용했다. 피카소와 모딜리아니는 아프리카와 이베리아의 가면에서, 고갱은 남태평양의 색채와 신비주의에서 영감을 얻었고, 자포니즘은 19세기 중후반 주로 프랑스 미술가와 디자이너들을 열광시켰으며, 고대 이집트 유적의 발굴은 1920~1930년대 아르데코에 직접적인 영향을 미쳤다. 이러한 경향은 산업주의와 세계박람회에 힘입어, 이어서 상업주의와 매스미디어의 확산과 더불어, 그리고 인터넷의 출현 이래로 더더욱, 그 속도가 빨라졌다. 2011년 독일 카를스루에의 ZKM(예술미디어센터) 동시대 미술관에서 열린 《지구적 동시대: 1989년 이후의 미술계》 전시회는 오늘날 미술의 발전이 전통적으로 '미술사'가 그랬듯이 서구 중심적이기보다 전 지구적인 현상임을 보여주었다. 전시회 큐레이터는 '서구의 기치 아래 진행된 국제적 미술 운동이라는 개

념을 세계화가 대체'했다고 말했다. 세계화된 시대에 미술품은 국가 간에 수출입 되는 여타의 재화 및 상품과 다르지 않다. 인터넷은 누구나 장소의 제약을 벗어나 어디서든 미술품을 감상하고 매매할 수 있게 함으로써 여러 면에서 미술계를 평준화하고 있다. 또한 최근에는 NFT(Non-Fungible Tokens, 대체 불가 토큰)라는 디지털 자산의 형태로 미술품을 구매, 소장, 수집할 수 있게 되었다. NFT 미술품은 파괴할 수 없으며, 변환이나 대체가 불가능하다. 세계화가 가져다주는 그 밖의 혜택으로는 다른 문화와 사회를 더 폭넓게 접하고 이해하게 된다는 점 등이 있다. 그러나 부유한 구매자들이 귀중한 미술품을 다른 곳으로 옮겨가 버려 본래의 지역민은 접근하기 어려워지는 등 부정적인 측면도 있다.

**"인간의 발명은 너무나 많은
거리와 시간을 단축했다.
좋든 나쁘든 이제 우리 각자는
격동하는 거대한 경제적,
정치적 움직임의 일부분이며,
개인으로든 국가로든
우리가 하는 모든 행위는
다른 모든 이에게
깊은 영향을 미친다."**

베라 브리튼

반박하고 거스르기

〈요 마마의 최후의 만찬 YO MAMA'S LAST SUPPER〉, 르네 콕스
1996년

패션 에디터와 큐레이터를 포함한 다채로운 이력을 지닌 자메이카계 미국인 예술가 르네 콕스 (Renee Cox, 1960~)는 고정관념을 완화하고 그릇된 통념에 맞서기 위한 작품을 창작한다. 그러한 관점에서 미술사의 주요 작품을 재해석하며, 특히 성차별적이고 인종차별적인 측면을 살피고 부각한다. '요 마마(Yo Mama, 네 엄마)'는 그녀가 제 생각을 드러내기 위해 내세우는 작중 분신과 같은 두 인물 중 하나다. 그녀가 주로 사용하는 매체는 사진이며, 주된 모델은 대개 자기 자신이다. 그녀는 강한 여성과 유색인종의 재현이 전통 미술에서 턱없이 부족하다는 사실을 문제 삼는다.

〈요 마마의 최후의 만찬〉에서 콕스는 레오나르도 다빈치의 1495~1498년 벽화 〈최후의 만찬〉의 구성을 그대로 가져와 버젓이 가장 중요한 예수의 역할을 자임했다. 이 작품은 5개의 대형 정사각형 패널로 구성되었고, 그 한가운데 패널에 예수인 그녀가 두 팔을 벌린 채 나체로 서 있다. 그녀의 양옆으로 배치된 12명의 사도는, 전통적인 묘사에서와 달리, 11명이 흑인 남성이고 나머지 1명만 백인이다. 이 백인은 예수의 배신자 유다를 나타낸다.

생명을 주는 자

1999년 베니스 비엔날레에서 첫선을 보이고 이후 브루클린 미술관에 전시된 이 작품을 어떤 이들은 반가톨릭적인 것으로 해석했지만, 콕스는 그녀의 사진이 모든 인간은 하느님의 형상으로 창조되었다는 가톨릭 신앙을 반영한다고 주장한다. 가톨릭 신자로 성장하는 동안 그녀는 어째서 교회 안의 이미지들에는 흑인 여성이나 남성이 없는지 늘 의문이었다. 그녀는 또 이렇게 생각했다. "어째서 생명을 주는 우리 여성이 그리스도일 수 없는 걸까?"

그러나 이 작품은 '종교적·시민적 권리를 위한 가톨릭 연맹'과 당시 뉴욕 시장이었던 루디 줄리아니를 격분시켰다. 2001년 브루클린 미술관 전시 당시, 성난 줄리아니는 뉴욕 소재 미술관들에 적용될 품위 요건 목록이 작성돼야 한다고 주장했다. 그는 콕스의 작업이 반가톨릭적이라고 단언하며 이렇게 말했다. "만약 다른 집단이 그런 일을 당하면 항의가 빗발칠 것이다. 하지만 반가톨릭적 편견은 그저 당연시될 뿐이다." 줄리아니의 대응이 세간의 관심을 더욱 증폭시켰는지는 알 수 없지만, 여하간 일부 가톨릭 신자는 그 후 미술관까지 항의 행진을 벌였다. 하지만 그들의 분노는 사실보다는 미술의 전례에 의거한 것이었다. 성서에는 그리스도의 외모에 대한 단서가 거의 없다. 가장 긴 묘사는 요한묵시록 1장 14~15절에 나온다. "그분의 머리와 머리털은 양털같이 또는 눈같이 희었으며 눈은 불꽃 같았고 발은 풀무불에 단 놋쇠 같았으며 음성은 큰 물 소리 같았습니다." 그런데도 서양 미술에서 묘사된 거의 모든 그리스도는 피부가 하얗고 머리칼이 짙

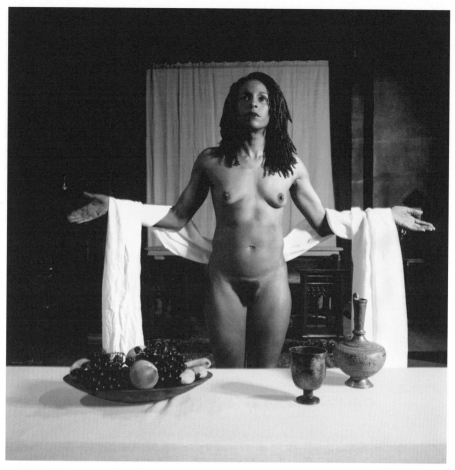

C-프린트 5장, 알루미늄 패널에 매립 부착, 각 50.5×50.5cm, 브루클린 미술관, 뉴욕, 미국

고 부드럽다.

콕스는 '그런 상황이 다소 어처구니없었다'고 말했다. 또 자신은 스스로에게 의미 있는 작업을 했을 뿐이라며 이렇게 밝혔다. "레오나르도 다빈치가 자신과 비슷하게 생긴 사람들로 〈최후의 만찬〉을 그렸던 것과 마찬가지로, 내게는 〈최후의 만찬〉을 해석할 권리가 있다."

가톨릭교회를 공격하다

⟨제9시 LA NONA ORA⟩, 마우리치오 카텔란
1999년

이탈리아 예술가 마우리치오 카텔란(Maurizio Cattelan, 1960~)은 거대한 운석에 깔린 교황 요한 바오로 2세의 실물 같은 등신대 조각상으로 많은 사람에게 비난과 찬사를 동시에 받았다. ⟨제9시⟩는 미술사에서 오랜 전통을 자랑하는 종교적인 주제를 다루지만, 그것이 다루어진 방식은 전혀 전통적이지 않다. 극적이고 유머러스하고 충격적이며 도발적인 이 작품은 의도적으로 논쟁적이며 복합적이다. 붉은 카펫 위에 쓰러진 교황은 여전히 그의 전례용 십자가를 움켜쥐고 있으며, 근처의 깨진 유리 조각들은 운석이 가한 갑작스럽고 예상치 못한 충격을 암시한다. 하지만 교황과 십자가는 모두 무사하다. 그의 표정은 여전히 차분하며 몸을 다친 것 같지도 않다. 중세에 기적적으로 해를 당하지 않은 몸은 성스러움의 표지였다.

카텔란은 한결같이 그의 작품에 '반가톨릭적'인 의도가 전혀 없다고 주장해왔고, 대부분의 평론가도 ⟨제9시⟩가 모호하기는 해도 신성모독은 아니라고 인정한다. '제9시'란 가톨릭교회의 성무일과(매일 일정한 시간마다 바치는 일련의 공식적인 기도, 시편, 찬미가, 봉독)가 행해지는 시간 중에서 제9시, 즉 그리스도가 십자가 위에서 죽음을 맞았다고 가정되는 시간을 가리킨다. 그럼에도 폭넓은 해석의 가능성은 열려있다. 어떤 이들은 이 작품을 가톨릭교회에 대한 공격으로 판단한다. 도덕적인 표면 아래 부도덕과 탐욕을 품고 있는 교회에 대한 하느님의 질책이 표현되었다는 것이다. 다른 이들은 이 작품이 종교 자체의 종말을 나타낸다고 말하며, 또 어떤 사람들은 가장 공고한 권력도 위험에 노출되고 취약해질 수 있음을 시사한다고 본다. 반면에 어떤 이들은 재난 앞에서도 침착하고 결연한 교황의 표정이 그가 위기를 극복하고 다시 일어나 하느님의 말씀을 전파하고 사람들에게 용기를 북돋워 주리라는 걸 뜻한다고 말한다.

과격한 반응

카텔란의 극사실주의적이고 개념적이며 의도적으로 유머러스한 조각은 관객들로 하여금 사회의 관습에 의문을 제기하거나 인간의 익숙한 결점을 되돌아보게 하며 불편한 감정을 유발한다. 그는 자신의 작업을 통해 인간 조건의 이런저런 측면을 들추어보고 사회의 실상을 반영한다고 주장한다. 그의 작품 상당수는 의미가 이중적이거나 모호하다.

왁스, 의류, 금속 분말이 함유된 폴리에스터 수지, 화산암, 카펫, 유리, 가변 치수. 블레넘 예술재단 설치 광경, 2019년, 에마뉘엘 페로탕 갤러리, 파리

스위스 쿤스트할레 바젤에서 첫선을 보인 후 런던 왕립아카데미로 건너간 〈제9시〉는 같은 해 얼마 뒤 폴란드 바르샤바의 자헹타 국립미술관에 도착했다. 교황 요한 바오로의 고국 폴란드는 국민 대다수가 가톨릭교도이며, 그들은 대체로 작품을 혐오했다. 대통령은 대중의 격한 반응을 막고자 전시회 시작에 맞추어 공개 담화를 발표했다. 그는 성직자 2명을 대동하고서 〈제9시〉는 하느님께서 교황에게 부여한 무거운 영적 책무를 비유하며 요한 바오로 2세의 명예를 훼손하려는 의도가 없다고 말했다. 그러나 한 작은 민족주의 정당의 의원 2명이 갤러리를 습격해 운석을 밀어내고 교황을 일으켜 세우려 했다. 그들은 총리와 문화부 장관 앞으로 자신들의 행동을 설명하는 편지를 남겼다. 또한 미술관 관장의 해임을 요구하는 청원 운동을 펼쳐 거의 100명의 서명을 받아냈다. 관장은 결국 사임했다.

카텔란은 후에 이렇게 말했다. "관객의 반응은 예술 작품을 변화시킨다. 그것의 양상을 바꾸고 그것이 수용되는 방식을 바꾼다. 대상이란 다름 아닌 욕망의 투영이며 투쟁의 표상이다. 나는 모두가 볼 수 있도록 밝은 대낮에 바로 거기서 투쟁이 벌어지는 게 좋다."

"예술의 핵심은 설명이 아니라
가능성을 열어젖히는 것이다.
광고는 종교와 마찬가지로
진실을 말하려 한다.
하지만 예술은
거짓을 말하려 해야 한다."

마우리치오 카텔란

실존주의적으로 표상된 가정

〈셀 26 CELL XXVI〉, 루이즈 부르주아
2003년

고향 파리에서 활동을 시작한 루이즈 부르주아는 원래 초현실주의 양식의 판화와 조각을 만들었지만, 1938년 뉴욕으로 이주한 후로는 수지, 라텍스, 직물 등 비관습적인 재료를 이용해 생명 형태를 모티브로 한 작품을 창작하기 시작했다.

부르주아는 그녀의 작업을 실존주의적이라고 설명하면서, 자신은 예술을 통해 모든 걸 이해하게 되었고 무의식과 기억(특히 유년기와 가정사에 얽힌 것들)을 정신분석할 수 있었다고 말했다. 그녀는 자신의 문제를 살피고 관객에게 질문을 던지기 위해 60가지 버전의 〈셀〉 연작을 제작하기 시작했다. 이 작업에서 그녀는 문, 창문, 철망, 산업용 보관 용기, 향수병, 태피스트리, 램프, 거울, 유리 공, (흔히 머리와 손의) 조각상 같은 재활용 재료를 사용했다. 연극적인 조형 요소의 배치를 통해 삶의 이런저런 측면을 환기하는 공간을 창조하고 감정과 기억을 불러일으킴으로써, 그녀는 자신이 겪은 특정한 외상적 사건들을 소환한다. 관객은 악몽 같은 경험에 관해 부르주아가 전하는 감정에 공감하거나, 혹은 그들 자신의 개인적인 문제와 불안을 떠올리게 된다.

〈셀〉 연작에서 각기 다른 재료(여기서는 철망)로 둘러싸인 공간은 감방, 보호 공간, 쉼의 장소, 수도사의 방, 몸의 세포 등 여러 가지로 해석될 수 있다. 그러므로 여기서 개인적 경험과 주관성은 필수적인 측면이다. 각 작품은 독립적인 공간 단위이며, 그 안에 신중하게 배치된 오브제들은 관객과 심리적인 방식으로 교감하도록 의도되었다.

신체적이고 심리적인

부르주아의 다른 모든 작업과 마찬가지로, 이 작품의 출발점은 그녀 자신의 개인적인 기억과 고통이다. 그녀는 여기서 기억, 감정, 불안, 유기 공포를 다루었고, 관객에게 친숙한 일상적인 사물을 사용함으로써 작품의 긴장감과 그 밖의 심리적인 측면을 고조시켰다.

이 작품의 철제 울타리 안에는 황마를 꿰매 속을 채워 만든 여성의 모습을 한 나선형 인형이 그것을 왜곡해서 비추는 커다란 거울 앞에 대롱대롱 매달려있다. 천천히 회전하는 인형은 움직임을 멈출 수 없고, 이는 부르주아 자신의(그리고 아마도 관객의) 의식에 잠재된 통제력 상실에 대한 두려움과 불안을 암시한다. 긴장감이 표현된 회전하는 여성과 대조적으로, 근처에 매달린 희뿌연 천 두 조각은 완전히 정지해 있다. 이 공간의 모든 요소(여성의 형체, 천, 화장 거울)가 가정에 관한 관념들을 가리키지만, 그러면서도 철제 울타리는 어딘지 덜 편안하고 더 제도적이며 제약적인 측면을 암시한다. 또한 내부의 직물 요소와 철제 울타리가 부드러운 것과 단단한 것, 여성적인 것과 남성적인 것, 곡선과 직선, 매달린 것과 접지된 것을 결합하고 있기도 하다.

루이즈 부르주아, 〈셀 26〉(부분), 2003년, 강철, 직물, 알루미늄, 스테인리스스틸, 목재, 252.7×434.3×304.8cm

철제 구획은 내부의 사물을 보호하지만, 또한 밖으로의 탈출을 막는다. 따라서 철망 벽은 격리를 강요하며, 전체적으로 이 작품은 육체, 정서, 심리에 걸친 다양한 종류의 고통을 표현한다. 고통스럽고 개인적인 이 작업을 통해 부르주아가 바랐던 것은, 부친과 입주 가정교사의 거의 10년에 걸친 부적절한 관계가 주된 원인이었던 그녀의 배신감, 버림받은 느낌, 무력감, 상실감을 기억하면서 동시에 잊는 것이었다. 모친은 나중에 중병에 걸렸지만 남편에게 비밀로 하고 싶어 했고, 부르주아는 그녀의 간병을 도맡아야 했다.

피투성이 잔재

〈스바얌부 SVAYAMBHU〉, 애니시 커푸어
2007년

뭄바이에서 태어난 애니시 커푸어(Anish Kapoor, 1954~)는 그의 세대에서 가장 영향력 있는 미술가 중 한 명으로, 그가 창조하는 독특한 작품은 관객에게 즐거움과 깨달음을 주며, 또한 물질과 공간에 관해, 그것들이 대상의 경계와 맺는 관계에 관해 다시금 생각해보게 한다. 폭넓은 재료공정에 기초해 우리 내면세계의 면면들을 탐구하는 커푸어의 작품은 흔히 엄청난 규모를 자랑하며, 관객이 그 경험에 참여하도록 유도한다. 커푸어는 1970년대 중반부터 런던에 거주해왔고 1991년에 권위 있는 터너상을 수상했다. 그는 1990년대 중반부터 경면(鏡面) 마감된 스테인리스스틸, 석재, PVC, 왁스 등으로 재료를 다변화했고, 흔히 건축적이고 장소 특정적인 작품을 만든다. 하지만 그는 소규모로도 작업하며, 생명 형태와 기하학적 형태 모두를 탐구한다. 또한 '공(空)… 거기 없는 것으로 가득한 공간'에 이끌린다고 말한 바 있듯이, 음(陰)의 공간에 각별한 관심을 두고 있다.

〈스바얌부〉는 프랑스 낭트와 독일 뮌헨을 거쳐 2009년 런던 왕립아카데미에서 열린 커푸어의 대규모 단독전에서 전시되었다. 그의 거대한 아이디어들은 그곳 갤러리 공간 대부분을 9월부터 12월까지 3개월간 차지했다.

새로운 발상과 기존의 개념을 결합한 〈구석으로 쏘기〉는 이 전시회에서 전시실 두 곳을 차지했는데, 한 남자가 20분마다 한 번씩 대포를 쏘는 작품이었다. 발사 때마다 밀랍과 바셀린이 섞인 붉은 페인트가 뿜어져 나와 벽, 바닥, 천장, 문에 튀겼다. 대포가 계속해서 일정한 간격으로 발사되면서, 방은 시간이 흐를수록 점점 더 끈끈하고 덩어리진 붉은 페인트로 뒤덮였다.

관람자 지각의 왜곡

자기 창작에 적극적으로 참여하는 거대한 단일체 조각물은 커푸어의 가장 지속적인 관심 대상 중 하나이다. 〈스바얌부〉는 산스크리트어 스바얌부브(svayambhuv, '자가─생성된', 혹은 '자동─생성된')의 개념을 구현한 것으로, 거대한 기차 같은 기계가 (아무것도 전시되지 않은 곳을 포함해) 아카데미의 유서 깊은 갤러리 공간들을 지나다니게 한 작품이다. 〈구석으로 쏘기〉에서 발사된 것과 동일한 붉은색 왁스 페인트 혼합물로 만든 〈스바얌부〉는 매우 느린 속도로 소리 없이 움직이며 단선 궤도를 따라 계속해서 전시실들을 통과했다. 그 과정에서 그것은 각 전시실을 연결하는 대리석 홍예문과 같은 모양으로 변형되었으며, 뭉개지고 스미고 흘러내리며 왁스 섞인 붉고 걸쭉한 페인트 덩어리들을 여기저기 남겼다.

이 설치물은 끊임없이 주변을 바꿔 형태와 공간에 대한 관람자의 지각과 기대를 교란하고 왜

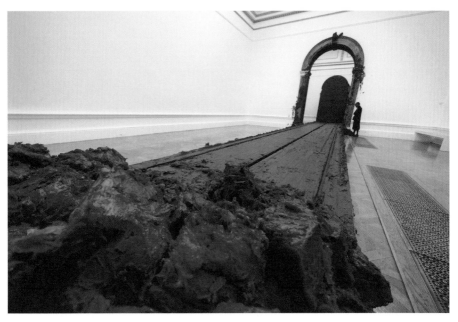
애니시 커푸어, 〈스바얌부〉, 2007년, 왁스, 유성 페인트, 가변 치수, 왕립 아카데미, 런던, 영국

곡했다. 즉, 그 환경의 음의 공간과 양의 공간을 변환함으로써 동적인 감각을 일으키고 사물은 결코 정지해 있거나 동일하게 유지되지 않는다는 변화와 전이의 관념을 나타냈다. 변형의 과정과 상태의 변화는 끊임없이 커푸어를 매료시키며, 우리 주변 모든 것의 불안정성과 일과성을 탐구하고 표현한 이 작품은 관객에게 변화와 왜곡, 역동성과 불가측성을 경험하게 했다.

생기 있고 활기찬 이 전시회의 또 다른 전시물은 야외인 안뜰에 있었다. 거대한 〈키 큰 나무와 눈〉은 73개의 경면 마감된 구체로 구성되었는데, 이 구체들이 끊임없이 주변을 비추고 굴절시켜 착시와 왜곡을 만들었다. 건물 안에서 가장 큰 중앙 전시실 역시 거울 효과를 활용한 공간이었다. 이곳을 채운 일그러진 모양의 조각물들은 경면 처리된 스테인리스스틸과 시멘트로 제작되었는데, 표면이 오목하거나 볼록하고 파이거나 솟아있어 거기 비친 관람자의 상을 변형시켰다.

정치적 논의의 규제

〈타틀린의 속삭임 5 TATLIN'S WHISPER #5〉, 타니아 브루게라
2008년

쿠바에서 태어난 타니아 브루게라(Tania Bruguera, 1968~)는 시카고, 파리, 아바나, 런던에 거주하며 예술과 정치, 일상 간의 관계를 강조하는 퍼포먼스를 제작하고 있다. 그녀는 퍼포먼스에서 산출된 경험을 통해 다양한 문화권의 정치구조와 공권력을 부각하고 비평한다.

2008년 1월, 브루게라는 런던의 테이트 모던에서 〈타틀린의 속삭임 5〉를 진행했다. 같은 주제목으로 제작된 일련의 퍼포먼스에서, 그녀는 흔히 뉴스 보도로 접하는 광경을 '미술관이나 미술품 전시를 위한 장소 안에 배치함으로써… 실제의 경험이 되도록' 했다. 제목의 '타틀린'은 소련 예술가 블라디미르 타틀린(Vladimir Tatlin, 1885~1953)과 그가 구상했던 획기적인 〈제3 인터내셔널 기념비〉(1919~1920)를 가리킨다. 새로운 이념을 상징하는 유토피아적 기념비이자 코민테른의 정치적 메시지를 전파하는 라디오 방송탑이 되었을 그 구조물은 그러나 실제로 건설되지는 못했다. '속삭임'은 타틀린의 방송탑이 세워질 수도 있었을 20세기 초에는 중요했던 무언가가 이제는 작은 속삭임으로 잦아들었음을, 그저 오래 울린 메아리일 뿐임을 시사한다. 〈타틀린의 속삭임 5〉는 이 연작의 다섯 번째 퍼포먼스이며, 여기서 브루게라는 기마경찰을 이용해 갤러리를 낯설게 만들고, 미술 감상의 경험을 대치, 압박, 제어 등으로 바꾸어 놓았다.

기마경찰

퍼포먼스를 위해 제복 차림의 런던 시경 소속 기마경찰 두 명이 각각 백마와 흑마를 타고 테이트 모던의 커다란 터빈 홀에 도착했다. 그들은 말 위에 올라탄 채로 현장을 돌며 때마침 그곳에 있던 갤러리 방문객들을 이끌고 통제했다. 그들은 경찰이 통상적으로 사용하는 여섯 가지 군중 통제술을 이용했는데, 이는 갤러리 입구 봉쇄하기, 말을 옆으로 움직여 사람들을 한쪽으로 몰기, 사람들을 모두 한 무리로 모은 다음 주위를 돌면서 바짝 붙여 세우기, 말의 덩치와 높이를 이용해 대응하기, 한 무리를 둘로 나누기 등의 조치였다. "선생님, 말이 지나갑니다. 왼쪽으로 이동해 주십시오. 감사합니다." 같은 정중한 요청을 받은 갤러리 방문객들은 자신도 모르는 사이에 퍼포먼스의 주체이자 객체가 되었다.

타틀린 연작에서 브루게라는 다양한 형태의 통제 경험을 살피고 그것이 이벤트, 장소, 군중, 개입된 사람의 수에 따라 어떻게 다른지를 탐구했다. 예를 들어, 축제나 인기 있는 스포츠 행사와 전투적인 정치 집회의 상황은 다를 수밖에 없다. 〈타틀린의 속삭임 5〉는 느긋한 갤러리 방문객을 대상으로 삼았기 때문에, 경찰은 군중과 상황을 통제하기 위한 보조 전술로서 가벼운 태도와 유머 등을 추가로 사용했다. 한편 군중들 역시, 두 경찰과의 직접적인 상호작용이 진행되는 동안 유

퍼포먼스, 사람 2명과 말 2마리, 테이트 모던, 런던, 영국

쾌하게 호응하는 이들이 있는가 하면 더 조심스럽고 예민하게 반응하는 이들도 있었다.

그녀가 기획한 대로, 브루게라는 이 퍼포먼스를 통해 권위를 가진 자와 그들이 제어하려는 대중 사이의 복잡한 사회적 관계를 탐구했다. 또한 응시하는 위치에 있을 때와 응시당하는 위치에 있을 때 사람들의 태도가 어떻게 달라지는지 살폈다. 권위주의적 통제를 미술관 안으로 들여옴으로써, 그녀는 안전한 공간이 얼마나 쉽게 위협적이거나 적대적이거나 심지어 위험한 곳으로 변할 수 있는지, 그리고 사람들이 그에 따라 어떻게 반응하는지를 탐구했다.

프레임 너머로 1990~현재

혼란, 우려, 두려움

브루게라는 〈타틀린의 속삭임 5〉를 '행위의 탈맥락화, 고지되지 않은 퍼포먼스, 행동 예술'로 설명했다. '고지되지 않은 퍼포먼스'라는 그녀의 용어는, 테이트 모던에서 발생한 사건이 그 자체로 하나의 예술 작품임을 알리는 표지판, 부착 문구, 방송 등의 안내 조치가 전혀 없었음을 가리키는데, 바로 이 점이 '행동 예술'과 '행위의 탈맥락화'를 위한 조건이 되었다. 즉, 퍼포먼스가 예고 없이 진행되었기 때문에, 기마경찰이 접근하는 모습을 본 많은 갤러리 방문객은 공권력의 통제 아래 놓일 가능성에서 오는 혼란, 우려, 두려움을 느끼게 된 것이다. 브루게라에게 '행위의 탈맥락화'는 갤러리의 기능을 조정하여 관객에게 충격을 주고 그곳에서 일어나는 일에 대한 그들의 가정을 흔들기 위한 수단이었고, 퍼포먼스는 관객의 반응이 펼쳐질 장을 제공했다.

여러 면에서 퍼포먼스는 그것이 실행되는 순간의 상황과 그 상황에 놓이게 된 관객의 즉각적인 반응에 달려 있었다. 이 작품은 사실상 하나의 사회실험이었다. 브루게라가 다른 장소, 다른 시간에 다른 참가자로 퍼포먼스를 진행했다면 결과가 달랐을 것이다. 그녀가 제복 입은 경찰을 택한 이유는, 그들의 모습을 언론에서는 흔히 접해도 갤러리 환경에서 예상하기는 어렵기 때문이었다. 이 작업에서 가장 중요한 요소는 퍼포먼스의 진행 방향을 결정지은 관객의 반응이었다.

브루스 나우먼, 〈아트 메이크업〉, 1967~1968년(16mm 컬러 필름 4개, 무성, 디지털 비디오로 변환)

앨런 캐프로(Allan Kaprow, 1927~2006)는 다다이스트들이 취리히의 카바레 볼테르에서 벌인 공연과 미래주의자들의 연극 공연(둘은 모두 20세기 초에 있었다)에서 영감을 받아 1950년대 말 뉴욕에서 처음으로 '해프닝'을 조직했다. 해프닝은 대체로 관객 참여를 동반하는 상호적 이벤트로, 부분적으로는 대본 없이 즉흥적으로 이루어졌다.

퍼포먼스 아트는 이와 같은 선구적 형태뿐 아니라 개념 미술과도 맞닿아 있다. 또한 여러 초기 퍼포먼스 예술가는 잭슨 폴록의 액션 페인팅 작업을 담은 한스 나무스(Hans Namuth, 1915~1990)의 1950년대 사진에서도 영향을 받았다. 곧 다른 예술가들도 마찬가지로 제 몸을 이용한 춤, 마임, 노래, 행동으로 흔히 예상 밖의 장소에서 자신을 표현하기 시작했다. 오스트리아와 독일에서 이는 액셔니즘으로 불렸다. 1960~1970년대에 비토 아콘치, 브루스 나우먼(Bruce Nauman, 1941~), 요제프 보이스 같은 예술가의 작업은 큰 주목을 받았고, 비슷한 시기에 퍼포먼스 아트라는 용어도 사용되기 시작했다. 액셔니즘과 퍼포먼스는 모두 실연, 영화, 비디오, 사진 및 설치 기반 작업을 포괄하며, 예술가의 신체로 표현된 그러한 작품은 대체로 어떤 반응, 인식의 변화, 관객의 참여를 일으키고자 한다. 퍼포먼스 아트는 일반적으로 현상에 집중하기보다는 배후의 사회문제를 탐구하며, 거의 항상 관습적 시각예술에 대한 도전을 추구한다.

컴퓨터의 도움으로 제작된 모든 형태의 그래픽 아트 또는 디지털 이미지를 일반적으로 컴퓨터 아트라 한다. 흔히 디지털 아트, 뉴 미디어 아트라고도 불리며, 동시대 미술에서 가장 빠르게 성장하는 분야 중 하나로 자리 잡고 있다. 최초의 컴퓨터 아트 전시회인 《컴퓨터로 생성된 그림들》은 1965년 뉴욕의 하워드 와이즈 갤러리에서 열렸고, 시각 신경과학자이자 실험심리학자인 벨라 율레스(Béla Julesz, 1928~2003)와 엔지니어 마이클 놀(Michael Noll, 1939~)의 작품을 선보였다. 같은 해 백남준(1932~2006)은 교황의 미국 방문을 촬영한 영상으로 최초의 비디오 아트 작품을 만들었다. 1969년에는 또 다른 대규모 컴퓨터 아트 전시회인 《인공두뇌학의 뜻밖의 발견》이 런던 동시대미술연구소에서 개최되었다. (디지털 아트, 인공두뇌학 아트로 불리던) 이 무렵의 작품은 대개 그래픽이었고 무작위로 조합된 기하학적 형태를 강조했는데, 당시로써는 획기적이었다. 1980년대에 이르면 가정과 기업에 컴퓨터가 널리 보급되면서 디지털 기술이 일상화되었고, 미술에서 컴퓨터 그래픽의 사용도 더욱 빈번해졌다.

미술 실천의 확장

가장 초기의 기하학적 패턴과 추상적 이미지를 거친 후, 작가들은 컴퓨터를 이용해 회화를 변형하기 시작했고 이어서 화면상에서 3차원으로 보이는 이미지를 만들기 시작했다. 그 후로 컴퓨터를 활용한 창의성은 계속해서 그 폭을 넓혀갔다. 초창기 컴퓨터 아트의 개척자로는 기하학적 추상과 서정적 추상을 최초로 실험한 이들 중 하나인 로널드 데이비스(Ronald Davis, 1937~), 그리고 액션 페인팅 화가이자 재즈 음악가로 활동하다가 1969년부터 컴퓨터 기반의 알고리즘 미술을 탐구하기 시작한 만프레드 모어(Manfred Mohr, 1938~)를 들 수 있다. 모어의 초기 컴퓨터 작업은 그의 이전 드로잉에 기초하여 리듬과 반복을 강조한 것들이었다. 윌리엄 레이섬(William Latham, 1961~)은 화면상에서 형태 변환을 거치는 가상의 '유기체'를 최초로 개발한 사람 중 한 명이다. 1980년대 중반 일본에서는 덤타이프(Dumb Type)라는 소규모 컴퓨터 아티스트 집단이 음악, 춤, 연극, 비디오, 사진을 포함하는 설치 작품을

백남준, 〈베이클라이트 로봇 Bakelite Robot〉, 2002년

제작하기 시작했다. 디지털 아티스트이자 화가인 제임스 포레 워커(James Faure Walker, 1948~)는 1980년대 말부터 컴퓨터 생성된 이미지를 자신의 회화에 통합시켰다. 칼 심스(Karl Sims, 1962~)는 입자시스템과 인공생명에 기반한 상호작용형 컴퓨터 아트 작업을 하고 있다. 제이크 틸슨(Jake Tilson, 1958~)은 1994년부터 자신의 컴퓨터 아트 작품을 직접 온라인에 전시하고 있다. 관람자들이 스스로 링크를 선택해가며 그의 웹사이트를 탐방하기 때문에 각자의 경험이 저마다 다를 수밖에 없고, 틸슨은 각 관람자가 그의 작품에서 무엇을 보고 이해하게 될지 전혀 제어할 수 없다.

프레임 너머로 1990~현재

설탕의 쓴맛

〈설탕 조각상 A SUBTLETY〉, 카라 워커
2014년

2014년 5월부터 7월까지 카라 워커(Kara Walker, 1969~)는 과거 도미노 제당사의 브루클린 공장이었던 곳에서 흑인 여성의 특징을 가진 스핑크스 모양의 거대한 설탕 코팅 조각상과 그 스핑크스를 '수행'하는 다른 조각상 15점을 전시했다.

워커는 작품에 이런 제목을 붙였다. 〈설탕 조각상 또는 경이로운 슈가 베이비 − 도미노 제당 공장의 철거를 앞두고, 신세계의 사탕수수밭에서부터 주방까지 무보수로 혹사당하며 우리의 달콤한 기호를 정제해준 장인들에게 바치는 오마주〉. 이 설치 작품은 기증된 재료로 만들어졌고, (잘라낸 검은 종이의 실루엣을 이용한) 워커의 잘 알려진 전작들과는 사뭇 달랐다. 전시회는 작품의 주제인 인종차별, 섹슈얼리티, 억압, 노예제, 권력, 통제, 노동에 관한 대화를 촉발했다.

제당 공장의 역사

1882년에 지어진 도미노 제당 공장은 1890년대 미국에서 소비되는 설탕의 절반을 생산했지만, 2014년에는 공장 철거와 부지 개발이 예정돼 있었다. 워커는 공장의 역사와 유산을 대담하고 적나라하게 혼합해 시각적으로 강렬한 설치물을 제작했다. 그녀는 이 작업에 앞서 『달콤함과 권력: 근대사에서 설탕의 위치』(1985)라는 책을 읽었다고 설명했다. 책에서 알게 된 흥미로운 사실 중 하나는, 중세 북유럽의 왕실 요리사들이 먹을 수 있는 설탕 조각상(subtlety)을 만들어 만찬 테이블에 올렸다는 것이었다. 워커는 이와 연계해 미국 노예무역의 역사도 생각했다. 워커가 중세의 설탕 과자를 따서 이름 지은 주 조각상의 여성은 도미노 제당의 전직 노동자들이 그랬을 것처럼 머리에 두건을 두르고 있다. 그녀가 희다는 건 실제의 피부색과 배치되지만, 본래 갈색인 원당이 그곳에서 희게 정제되었다는 사실과 조응한다.

워커는 30명 이상인 그녀의 팀과 함께 우선 스핑크스의 도안을 스케치했다. 그들은 물리적 모형을 만들어 컴퓨터에 3차원 버전을 업로드했고, 미국의 한 단열재 회사가 기증한 폴리스티렌 블록 330개와 도미노 제당이 기증한 설탕 38톤(사실 도미노사의 총 기증량은 75.5톤이었다)으로 워커의 드로잉에 충실하게 조각상을 만들었다. 스핑크스를 '수행'하는 조각상 15점 가운데 5점은 순수하게 설탕으로 제작했고, 나머지 10점(바나나 바구니를 손에 든 5명, 등에 진 5명)은 수지로 만들어 당밀로 코팅했다. 전시가 끝난 후 폴리스티렌은 재활용됐지만, 설탕은 그러지 못했다.

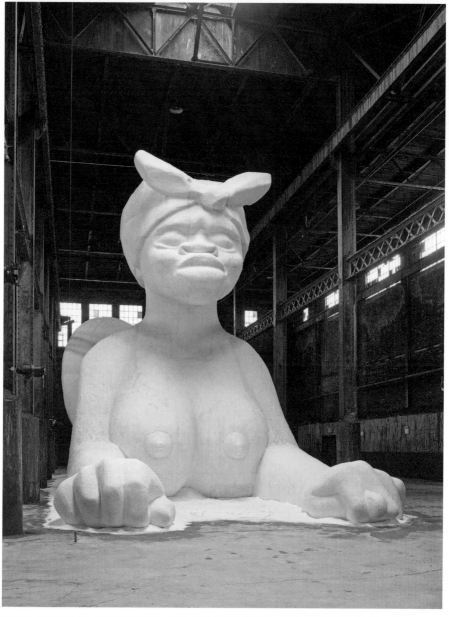

카라 워커, 〈설탕 조각상 또는 경이로운 슈가 베이비 – 도미노 제당 공장의 철거를 앞두고, 신세계의 사탕수수밭에서부터 주방까지 무보수로 혹사당하며 우리의 달콤한 기호를 정제해준 장인들에게 바치는 오마주〉, 2014년, 폴리스티렌 폼, 설탕, 약 10.8×7.9×23m. 도미노 제당사 설치 광경, 크리에이티브 타임 공공미술 프로젝트, 브루클린, 뉴욕, 2014년

파괴의 예술

〈사랑은 쓰레기통 속에 LOVE IS IN THE BIN〉, 뱅크시
2018년

〈소녀와 풍선〉은 바람결에 머리카락과 드레스가 앞으로 날리는 소녀의 스텐실 이미지로, 2002년 부터 벽화로 제작되기 시작했다. 돌풍이 소녀의 손에서 풍선을 채갔고, 그녀는 하트처럼 생긴 빨간 풍선의 끈을 잡으려 팔을 뻗고 있다.

익명의 거리 예술가 뱅크시는 사람들의 눈을 피해 누구나 즉각적으로 이해할 수 있는 작품을 제작한다. 단순하고 일차원적이며 쉽게 읽히는 그의 작품은 대중에게는 인기가 있고 평론가들에게는 인기가 없다. 〈소녀와 풍선〉은 2017년 영국민이 가장 사랑하는 미술 작품의 설문 조사를 위해 미술 전문 기자 및 에디터가 추린 후보작 중 1위를 차지했다. 캔버스화 버전에는 뱅크시가 기득권층과 전통 미술계를 조롱하고자 종종 사용했던 크고 육중한 빅토리아풍 액자가 씌워졌다.

정치적 동기를 담은 뱅크시의 작품들은 수백만 달러에 낙찰되며, 비밀에 싸인 신상은 그를 현대의 전설로 만들었다. 뱅크시는 미술 평론가와 기자들로부터 그 어떤 그라피티 아티스트보다 많은 관심을 끌었고, 그의 작품에 관해 쓰인 다양한 기사와 저서를 수백만 명이 읽었다. 뱅크시는 명성을 얻기 위해 갖가지 전술을 사용해왔다. 세계 유수의 미술관과 갤러리에 전시된 명성 높은 컬렉션 작품 옆에 몰래 자신의 작품을 걸어둔 적도 있다. 하지만 아마도 가장 잘 알려진 사례는 2018년 런던 소더비 경매에서 〈소녀와 풍선〉이 판매됐을 때 벌어진 일일 것이다.

라이브 퍼포먼스

2018년 런던 경매에서 기록적인 1,042,000파운드(당시 약 17억 원에 해당)에 캔버스화 버전의 〈소녀와 풍선〉이 판매되고 몇 초 뒤, 사이렌 소리와 함께 내장된 세단기를 통과한 그림이 액자 아래로 밀려나오기 시작했고, 지켜보던 사람들은 놀라 탄성을 질렀다. 작품이 세단된 후 소더비와 구매자는 판매 확정을 위한 협상을 진행했고, 10월 11일에 원래의 가격으로 거래를 마무리하기로 합의했다. 작품에는 〈소녀와 풍선〉이 아닌 〈사랑은 쓰레기통 속에〉라는 새 제목이 붙었다. 시장 관찰자들은 그러한 자기 파괴로 인해 작품의 가치가 더욱 상승할 거로 내다봤고, 소더비는 그것이 '경매 도중 실시간으로 창작된 역사상 최초의 미술 작품'이라는 성명을 발표했다.

뱅크시가 나중에 공개한 영상에 따르면, 그의 의도는 낙찰을 알리는 망치 소리와 함께 그림이 끝까지(실제로는 절반 정도에 걸려 멈췄으나) 잘려나가게 하는 것이었다. 영상에는 그림이 완전히 세단되는 모습과 함께 "리허설 때는 매번 성공했다."라는 문구가 들어가 있었다. 계획은 실패했지만 작품은 어느 때보다도 유명해졌고, 그 사건은 한 편의 라이브 퍼포먼스가 경매에서 팔린 최초의 사례가 되었다.

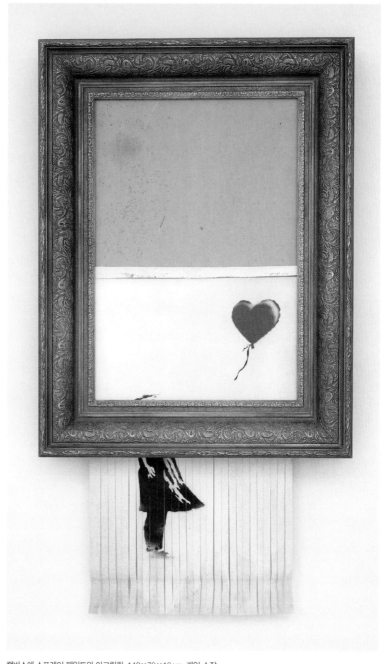

캔버스에 스프레이 페인트와 아크릴릭, 142×78×18cm, 개인 소장

개념 미술(conceptual art): 1960년대에 처음 등장했고, 아이디어를 작품의 가장 중요한 측면으로 삼았다.

공감각(synaesthesia): 색상을 듣거나 맛보는 등의 감각 결합은 많은 사람이 경험하는 증상이다. 예를 들어 칸딘스키는 소리를 듣거나 단어를 읽을 때 마음속에서 색상을 '보았다.'

구축주의(constructivism): 1914년경 러시아에서 시작된 예술 운동으로, 1920년대에는 유럽의 나머지 지역으로까지 확산했다. 유리, 금속, 플라스틱 등 산업 재료의 사용과 추상을 특징으로 한다.

그라피티 아트(graffiti art): 1970년대 중반 뉴욕에서 시작된 현상으로, 시작은 장 미셸 바스키아를 비롯한 일부 십 대들이 에어로졸 페인트로 건물 벽과 지하철에 남긴 그라피티였다. 이제는 하나의 미술 양식이자 주류 미술 운동으로 자리 잡았다.

다다(Dada): 1916년 스위스에서 1차 세계대전의 참상에 대한 반발로 시작된 '반예술' 운동. 예술의 전통적 가치를 전복하고자 했으며, 레디메이드를 작품으로 도입하고 장인적 숙련의 개념을 거부한 것으로 주목받았다.

대기 원근법(atmospheric perspective): 2차원 미술 작품에서 거리의 환영을 창조하고자 할 때, 구도상 멀리 있는 요소들을 덜 뚜렷하게, 종종 푸르스름한 색조를 띠도록, 세부를 생략하여 표현하는 방법.

대지 미술(land art): 일부 미술가는 대지 혹은 환경을 이용해 작품을 창조하며, 그럼으로써 환경문제 및 인간과 자연의 관계에 관해 의견을 제시한다.

데 스테일(De Stijl): '스타일'을 뜻하는 네덜란드어로, 1917~1932년에 발간된 네덜란드 잡지의 제호였다. 테오 반 두스뷔르흐가 편집했고, 공동 발기인 피에트 몬드리안의 작업과 신조형주의의 이념을 옹호했다.

레디메이드(readymade): 뒤샹이 공산품으로 만든 자신의 작품을 설명하기 위해 처음 사용했고, 공산품으로 만든 모든 미술 작품을 이르는 말이 되었다. 레디메이드는 종종 작가에 의해 변형되기도 한다. '발견된 오브제' 항목 참조.

멕시코 벽화주의(Mexican muralism): 멕시코혁명(1910~1920) 후 정부 주도 형태의 공공미술로 시작되었으며, 시민의 교육을 목적으로 멕시코 공식 역사를 묘사했다.

미니멀리즘(minimalism): 군더더기 없이 단순한 접근법을 취하고 감정 표현과 구성의 관습을 배제한 추상 미술 양식. 20세기 중반에 발생해 1960~1970년대에 번성했다.

미래주의(futurism): 1909년 이탈리아 시인 필리포 토마소 마리네티가 시작한 미술 및 문학 운동이다. 미래주의는 모던 사회의 역동성, 에너지, 진전을 표현하고 기계, 폭력, 미래를 찬양한 작품을 특징으로 한다.

발견된 오브제(found object): 미술가가 발견하여 작품에 이용한 모든 자연물이나 인공물을 가리킨다. 때로는 구매한 물품을 이용하기도 한다. '레디메이드' 항목 참조.

분석적 입체주의(analytical cubism): 1908년경부터 1912년까지 입체주의는 복수의 시점과 파편화되고 중첩된 화면으로 표현되었다. 후에 미술사가들은 이 단계를 분석적 입체주의라 명명해 후속 단계의 입체주의와 구별했다. 대상을 해체(또는 분석)해 구조화하고 색채를 단순화했기 때문이다.

색면(color field): 원래 1950년대 마크 로스코와 1960년대 헬렌 프랭컨탈러와 같은 특정 추상표현주의 작가의 양식을 설명하기 위해 사용되던 용어이다. 전형적인 색면화는 단일 색상의 넓은 평면을 특징으로 한다.

설치(installation): 20세기 후반부터 일부 미술가는 어떠한 총체적인 환경을 작품으로 창조해왔고, 이는 설치라 불린다.

신조형주의(neo-plasticism): 1914년 피에트 몬드리안이 만든 용어로, 예술은 '보편적인 조화'를 찾고 표현해야 하며 따라서 비재현적이어야 한다는 그의 이론을 설명한다. 몬드리안의 회화는 제한된 색채와 수평·수직선의 사용이 특징이다.

신지학(theosophy): 19세기 후반의 영성 이론. 몬드리안과 아프 클린트 등 신지학에 심취한 작가들은 단순한 자연의 재현을 넘어서는 더 높은 영적인 목적을 가지고 작품을 창조했다.

아르테 포베라(arte povera): 이탈리아어로 '가난한 미술'을 뜻하며, 이탈리아 평론가 제르마노 첼란트가 만든 용어이다. 유화 물감 같은 전통적인 재료 대신 신문, 시멘트, 낡은 옷가지 등 일상적인 재료를 사용한다. 주로 이탈리아 작가들이 1960~1970년대에 창작했다.

액션 페인팅(action painting): 붓거나 흩뿌리는 등의 격렬한 제스처로 물감을 도포하는 회화 기법.

야수주의(fauvism): '야수'를 뜻하는 프랑스어 포브(fauve)에서 이름을 딴 1905~1910년의 미술 운동으로, 거친 붓질, 선명한 색상, 왜곡된 재현, 평면적인 패턴을 특징으로 한다.

에콜 데 보자르(École des Beaux-Arts): 드가, 들라크루아, 모네, 쇠라 등 가장 유명한 프랑스 미술가 상당수가 에콜 데 보자르에서 수학했다. 1648년에 개교했고, 오랫동안 프랑스에서 가장 권위 있는 미술 교육 기관이었다.

원시주의(primitivism): 유럽의 많은 초기 현대 미술가를 매료시킨 이른바 '원시' 미술(아프리카 및 남태평양 부족 미술, 선사시대 미술, 유럽 민속 미술이 이에 포함된다)에서 영감받은 양식으로, 단순화된 형태와 강렬한 색상이 특징이다.

입체주의(cubism): 피카소와 브라크가 창안해 1907~1914년에 발전시킨 대단히 영향력 있고 혁신적인 유럽 미술 양식. 입체주의자들은 회화에서 하나의 고정된 시점을 둔다는 관념을 버렸고, 그 결과 대상은 파편화된 것처럼 묘사되었다.

자동기술법(automatism): 우연, 자유연상, 억압된 의식, 꿈, 트랜스 상태에 근거하는 드로잉 및 회화와 글쓰기의 방법이다. 무의식을 활용하는 수단으로 인식되어, 초현실주의자와 추상표현주의자들에게 적극적으로 수용되었다.

절대주의(suprematism): 러시아의 추상 미술 운동으로, 1913년에 이 용어를 창안한 말레비치가 주창자이다. 절대주의 회화는 제한된 색채와 정사각형, 원, 십자 등 단순한 기하학적 형태의 사용을 특징으로 한다.

종합적 입체주의(synthetic cubism): 대체로 1912년경부터 1914년까지 이어진 것으로 여겨진다. 분석적 입체주의 회화보다 형태는 더 단순해지고 색채는 더 밝아졌으며, 동시에 콜라주를 통해 더 많은 질감을 통합했다.

종합주의(synthetism): 1880년대 브르타뉴 퐁타벤에서 고갱과 에밀 베르나르를 중심으로 한 화가들이 사용한 용어로, 관찰된 현실을 그대로 재현하기보다는 제재를 예술가의 감정과 종합하는 양식을 일컫는다.

청기사파(Der Blaue Reiter): 독일 표현주의의 두 가지 선구적 운동 중 하나로, 추상과 영적 가치를 강조했다. 모던 세계에 환멸을 느낀 일군의 예술가들이 1911년 뮌헨에서 결성했다.

초현실주의(surrealism): 1924년 파리에서 시작된 미술 및 문학 운동으로, 무의식에 관한 지그문트 프로이트의 이론에 기초했다. 우연과 무의식을 강조하며, 기괴하고 비논리적이고 몽상적인 것에 대한 심취를 특징으로 한다.

추상 미술(abstract art): 실물의 외양을 모방하지 않고 형, 형태, 색채, 선과 같은 것으로 구성되는 미술.

추상표현주의(abstract expressionism): 2차 세계대전 후 미국에서 발생한 운동으로, 대체로 대형 포맷 작품에 자유로운 표현을 향한 갈망을 드러내고 물감의 감각적인 속성을 통해 강렬한 감정을 전달하는 특징이 있다.

콜라주(collage): 평면의 화면 위에 (전형적으로 신문, 잡지, 사진 같은) 재료를 함께 붙여넣는 작화 양식. 순수 미술에서 주목받기 시작한 것은 1912~1914년 종합적 입체주의 시기의 피카소와 브라크를 통해서였다.

키네틱 아트(kinetic art): '키네틱'이라는 단어는 움직임과 관련되며, 1930년경부터 일부 작가들이 움직이는 미술 작품을 만들었다. 알렉산더 콜더는 기류의 효과를 활용한 모빌을 만들었고, 옵아트 작가들은 정지해 있으나 시각적으로 움직임을 암시하는 작품을 제작했다.

퇴폐 미술(degenerate art): 아돌프 히틀러와 독일 나치당은 그들이 못마땅하게 여긴 미술을 '퇴폐 미술'이라 낙인찍었는데, 거의 모든 현대 미술이 이에 해당했다. 퇴폐 미술 작가는 학생을 가르치거나 작품을 전시하거나 판매하는 것이 허용되지 않았다. 나치는 퇴폐 미술로 분류된 많은 작품을 몰수하고 동명의 전시회를 열어 조롱했다.

퍼포먼스 아트(performance art): 예술가가 자신의 작품에 참여하는 예술 형식으로, 음악, 연극, 시각예술의 요소들이 한데 결합되는 경우가 많다. 즉흥적일 수도 계획적일 수도 있으며, 라이브로 진행될 수도 녹화된 영상일 수도 있다. 1960년대에 보편화했다.

표현주의(expressionism): 정서적 효과를 위해 색, 공간, 규모, 형태를 왜곡하고 강렬한 제재로 주목받았던 20세기 초의 미술 양식.

YBAs: '젊은 영국 미술가들(Young British Artists)'의 줄임말이며, 1988년 데미언 허스트가 주도한 런던의 《프리즈》전에서 처음으로 함께 전시를 시작한 시각 예술가들을 지칭한다. 이중 다수는 런던 골드스미스 미술대학을 갓 졸업한 이들이었다.

The publishers would like to thank all those listed below for permission to reproduce the images. Every care has been taken to trace copyright holders. Any copyright holders we have been unable to reach are invited to contact the publishers so that a full acknowledgement may be given in subsequent editions.

p.7 image courtesy of Image Collector/Getty.

p.8 Image courtesy of Art Heritage/Alamy.

p.9 Image courtesy of Universal History Archive/Getty.

p.17 Image courtesy of Active Museum/Active Art/Alamy.

p.21 Image courtesy of Getty/Fine Art.

p.25 Image courtesy of Bjanka Kadic/Alamy.

p.27 Image courtesy of Granger Historical Picture Archive / Alamy Stock Photo .

p.29 Image courtesy of Getty/Fine Art.

p.34 Image courtesy of PvE/Alamy.

p.37 Image courtesy of Photo 12/Getty.

p.40 Image courtesy of Leemage/Getty .

p.43 Image courtesy of Dea/E. Lessing/Getty.

p.45 Pablo Picasso, *Les Demoiselle d'Avignon*, 1907 © Succession Picasso/DACS, London 2021
Image courtesy of Bridgeman Images.

p.47 Image courtesy of Heritage Image Partnership/Alamy.

p.55 © Heritage Images/Getty.

p.57 Image courtesy of Heritage Image Partnership/Alamy.

p.59 © DACS 2021.
Photo © Bonhams, London, UK / Bridgeman Images.

p.61 © Dea G. Ciglini/Getty.

p.63 © Banco de México Diego Rivera Frida Kahlo Museums Trust, Mexico, D.F./DACS 2021.
Image courtesy of Sean Sprague/Mexicolore / Bridgeman Images.

p.65 Image courtesy of Heritage Images/Getty.

p.67 Marcel Duchamp, *Fountain,* 1917 © Association Marcel Duchamp / ADAGP, Paris and DACS, London 2021. Image © Philadelphia Museum of Art / Gift (by exchange) of Mrs. Herbert Cameron Morris, 1998 / Bridgeman Images.

p.71 © DACS 2021
Photo Scala, Florence/bpk, Bildagentur fuer Kunst, Kultur und Geschichte, Berlin.

p.73 Image courtesy of Heritage Images/Getty.

p.75 Otto Dix, *Skat Players (Card-Playing War Cripples)*, 1920 © DACS 2021.
Image courtesy of Bridgeman Images.

p.77 Image courtesy of Peter Horree/Alamy.

p.81 Max Ernst, *Two Children are Threatened by a Nightingale*, 1924 © ADAGP, Paris and DACS, London 2021.

Digital image, The Museum of Modern Art, New York/Scala, Florence.

p.83 Georgia O'Keeffe, *Black Iris*, 1926 © Georgia O'Keeffe Museum / DACS 2021.
Image copyright The Metropolitan Museum of Art/Art Resource/Scala, Florence.

p.91 Salvador Dalí, *The Persistence of Memory*, 1931 © Salvador Dali, Fundació Gala-Salvador Dalí, DACS 2021.
Image courtesy of Peter Barritt/Alamy.

p.93 Hans Bellmer, *The Doll*, 1936
© ADAGP, Paris and DACS, London 2021.
Image courtesy of Bridgeman Images.

p.97 Frida Kahlo, *The Broken Column*, 1944 © Banco de México Diego Rivera Frida Kahlo Museums Trust, Mexico, D.F. / DACS 2021.
Image of The Artchives/Alamy.

p.101 Image courtesy of IanDagnall Computing / Alamy.

p.103 Jean Dubuffet, *Dhôtel Nuancé d'Abricot*, 1947 © ADAGP, Paris and DACS, London 2021.
Image courtesy of Alamy.

p.106 Jackson Pollock, Detail of *Lavender Mist,* 1950 © The Pollock-Krasner Foundation ARS, NY and DACS, London 2021.
Image courtesy of B Christopher/Alamy.

p.109 Robert Rauschenberg, *Erased de Kooning*, 1953 © Robert Rauschenberg Foundation/VAGA at ARS, NY and DACS, London 2021.
Photograph courtesy of Museum of Modern Art, San Francisco, USA.

지은이

수지 호지(SUSIE HODGE)

영국왕립미술협회 특별회원으로 활동하고 있는 미술사학자이자 사학자다. 100여 편의 책을 저술한 베스트셀러 작가이기도 하다. 깊이 있는 통찰과 해박한 역사 지식을 토대로 독자들을 미술의 세계로 안내하는 책들을 펴냈다. 『위대한 예술』, 『이집트 미술』, 『세상의 모든 미술』, 『현대미술은 어떻게 살아남는가』, 『왜 명화에는 벌거벗은 사람이 많을까?』를 비롯해 마로니에북스에서 펴낸 『디테일로 보는 현대미술』, 『디테일로 보는 서양미술』 등을 썼다.

옮긴이

이지원

서울대학교 영어교육학과와 이화여자대학교 통역번역대학원 한영번역학과를 졸업했다. 역서로 『파시즘』, 『유토피아니즘』, 『한 권으로 읽는 베블런』, 『인권』, 『마르크스의 귀환』, 『자연의 권리』 등이 있다.